敦煌

石窟全集

敦煌

石窟全集 25

敦煌研究院 主编

民俗画卷

本卷主编 谭蝉雪

上海世纪出版集团
上海人民出版社

敦煌石窟全集

主编单位…………敦煌研究院
主　　编…………段文杰
副 主 编…………樊锦诗(常务)

编著委员会(按姓氏笔画排序)
主　　任…………段文杰　樊锦诗(常务)
委　　员…………吴　健　施萍婷　马　德　梁尉英　赵声良

出版顾问…………金冲及　宋木文　张文彬　刘　杲　谢辰生
　　　　　　　　　罗哲文　王去非　金维诺　周绍良　马世长

出版委员会
主　　任…………彭卿云　沈　竹　刘　炜(常务)
委　　员…………樊锦诗　龙文善　黄文昆　田　村
总 摄 影…………吴　健
艺术监督…………田　村

·25·
民俗画卷

本卷主编…………谭蝉雪

摄　　影…………孙志军
线　　图…………吕文旭　吴晓慧　李　镈　霍秀峰

前　言
佛教殿堂里的世俗情

敦煌石窟壁画以佛教经典、佛教故事为主题，同时又出现丰富的民情风俗画面，为什么提倡超凡脱俗、出离尘世的佛教，却又饱含着浓浓的世俗之情呢？

敦煌石窟壁画原本不是单纯供审美的欣赏品，而是一种弘扬佛法、化度众生的宣传品。所有的宗教都有一个自成体系的天国，而这个天国是人们根据自己的理想构筑的，所以说神的世界是人的世界的折射。弥勒世界是佛教的天国，在那里人们的寿命有几万岁，而且也有七情六欲，仍然面临婚丧嫁娶，于是"弥勒经变"中便出现人生大事如婚嫁、丧葬等世俗风情的画面。描绘理想世界的壁画，为民俗画留下了创作的空间。

佛教的善权方便法门就是面向众生，为顺应众生不同的能力，运用种种方便、巧妙的方法，说明佛理，以达到教化众生、救度众生的目的，也就是适应世俗、面向世俗，用种种灵活的方法引导更多人皈依佛教。

壁画把佛教的教义、法理演变成形象的、生动的、通俗易懂的画面传达给众生。如《楞伽经》的中心思想是唯识论这个玄奥的哲学命题，难以为广大信徒所理解和接受，而"楞伽经变"则通过镜中影、百戏音乐等画面，宣传世界万物皆由心所造，使众生通过自己熟悉的民俗画面去理解佛法。

敦煌壁画的资料来源一是样稿、粉本，二是画师的创作。样稿、粉

本或从印度，或从西域和中原传来，而画师创作的素材则来自其所生活的社会。画师既要再现样稿，但又不局限于样稿。壁画中反映了画师创作的广阔空间，也有直接取材于当时当地的，例如农耕图中的长把芨芨草扫帚、连枷、簸箕、木锨、家庭火炕及炊具平底铛；"福田经变"中的商队正是丝绸之路的情景等等。画师还把个人的生活经历和感情也融会到壁画之中，如"药师经变·九横死"所说触犯国法处死刑这一主题，在壁画中一般是画皂隶棒打无辜，而第468窟的壁画却刻画了在学堂院内，助教鞭打学郎的画面。这与画师反对和痛恨官府欺压百姓和体罚学生的感情是息息相关的。

因为佛教本身宣传的需要及画师在现实社会的生活体验，令壁画内容面向社会、面向生活、面向众生，从而向我们展现了一个生动、真实、直观的历史风俗画卷。

敦煌石窟可以说是一座民俗史博物馆。从魏晋南北朝至北宋七百年间的中古民俗概貌活现于壁画上，揭示了民俗发展的轨迹，透露了民俗演变的规律，构筑出民俗史的重要篇章。它不仅包括不少已从历史中消失的民俗风貌，而且包括诸多流传到今天的民俗民风。由于纸本、绢本绘画不易保存，敦煌石窟所保存的宋及其以前的民俗画已是世间仅存的真迹。本卷收录画面较完好的民俗壁画，不少为唐代作品，堪称珍贵记录。

敦煌石窟壁画中表现民俗的画面不独立成铺，它是经变、故事画中的一个情节，或者是为了说明某一佛理而采用的事例。其发展可分三个阶段。

第一阶段，魏晋及隋。民俗画面较少，主要内容是丝路商贸活动，

还有佛传中的瑞应、太子游四门所见的生老病死等，情节和画面都比较简单。

第二阶段，初、盛唐。随着中国佛教世俗化、社会经济的发展及文化艺术的兴盛，经变画中出现了生动、丰富的民俗画面，突出的有"弥勒经变"的婚嫁图、老人入墓图、一种七收图等；"药师经变"的"九横死"；"法华经变"的"观世音菩萨普门品"及独立成铺的"观音经变"等，都与众生的生活及苦难相关，情节丰富，描绘细腻生动。

第三阶段，中晚唐至北宋。在盛唐的基础上，更多的经变中出现民俗画面，如"维摩诘经变"中的妓院、酒肆、赌场；"楞伽经变"中的百戏、陶匠、猎户、肉铺等等。另外中唐以后，出现了汉化伪经的经变壁画，如"父母恩重经变"、"地狱变"、"十王图"等，直接取材于现实生活。从题材丰富繁多而言，这是民俗艺术的鼎盛时期。

民俗是中华文化的一个重要组成部分，民俗由民间创造传承，世代相袭，是一个民族在漫长的繁衍变化中逐渐形成的文化心理的外在表征。它涵盖的内容很广泛，从广义上讲包括社会生活的各个层面、各个领域，例如建筑、家具，岁时节令、庆典，服饰、饮食，信仰、崇拜，语言、文学、美术、音乐、舞蹈等。由于《敦煌石窟全集》另有建筑、服饰、音乐、舞蹈等卷，本卷主要介绍中古时期壁画中所反映的民间的生产、生活、信仰等一般状况，并着重分析婚姻、丧葬仪式。由于敦煌的居民来自不同的地区和民族，画匠也不全是本地人，所以壁画上描绘的习俗是复杂的，因而也更有研究价值。

以往对民俗画面虽然也有不少研究，但敦煌壁画面积庞大，在塑像背后、墙壁高处或角落的也不容易发现，此次禀《敦煌石窟全集》穷尽

资料、用其精华的精神，搜集筛选成书，使我们能在敦煌壁画中寻觅到中古时期人们的生活气息，从而加深对民俗艺术的了解，更加珍视这笔丰厚的文化遗产。

目　录

第 一 章
百业俱兴的古郡

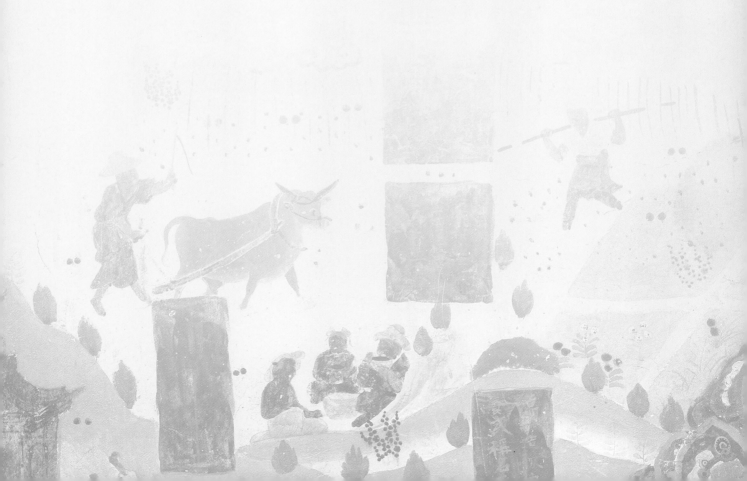

敦煌是建郡两千多年的古城，其地位处河西走廊的西端，故郡占据党河、疏勒河流域，南望祁连山，北接合黎山，中间是广袤的沙漠戈壁。这座瀚海孤城的所在地，由于水源充沛，土地肥沃，成为发展农牧业条件极佳的绿洲，多民族聚居之地，也是中西文化荟萃之所，中国最早的佛教经典研究地之一。

敦煌在汉代建郡之前，曾经是匈奴、月氏、羌人的游牧之所。汉武帝出于军事和经济发展的需要，于元鼎六年（公元前111年）在此设立敦煌郡，与酒泉、武威、张掖并称"河西四郡"。敦煌之名，遂由此前沿用的当地民族语音转译而成。

西汉时，驻守河西的戍卒达三十万人，与当地二十八万多的总人口基本持平，这些以汉族为主的士兵对当地社会影响极大。为了保障军队的给养，李广利将军推行由戍卒耕作的"军屯"制度，影响之大，以至敦煌今天还留有贰师庙、贰师泉等遗迹。同时，为了开发而设立"民屯"，从内地大量移民至河西。至西汉末年，敦煌发展成为一个拥有一万一千余户、三万八千多人的城镇。

随着城镇的建立和巩固，敦煌地区的民族构成发生了根本变化，形成了以汉族为主体的多民族杂居的格局，经济也从游牧过渡到农牧并存，并形成集贸中心。这样的民族构成及经济因素，加上此后传入的佛教文化，共同决定了敦煌的民俗特征。

第一节　农牧兼作的边城

从敦煌石窟中留下的历代礼佛图上，可知敦煌曾是王公贵族的驻跸之所，当年敦煌城的盛况是可以想见的。作为戈壁滩上的一方绿洲，迢迢丝路上的关隘重镇，敦煌拥有发达的农业、畜牧业、手工业和商业，这种不同的经济活动，蕴含着不同民族的习俗文化基因。

唐朝时，敦煌粮食不但能够自给，还成为边疆军粮的储备基地。天宝年间在河西收购的粮食达三十七万一千余石，约占全国和籴总数的三分之一左右，而沙州就是河西地区之一。

正是在这种历史背景下，敦煌壁画中出现了约八十幅农作图，起自北周，迄于北宋，其中唐代约占四十二幅。唐宋时期农耕图主要分布在"弥勒经变"、"法华经变"、佛传故事及"千手观音变"中。"弥勒经变"反映的是弥勒世界之乐事——一种七收；"法华经变"是以雨水对禾苗的滋润，譬喻佛法对众生的护佑；佛传故事是反映太子观看农耕；"千手观音变"是为了表现观音菩萨广大慈悲之化用。现实生活中的农耕场面因此形诸壁画。

在盛唐第23窟的雨中耕作图中突出表现了喜降甘霖的情景，降雨在西北地区是罕见的，画面只选取牛耕及挑麦两个场面，表现春种秋收的岁时概念。地头上还画有一家人正在歇晌进餐，气氛温

馨，犹如一幅中原农家乐图。

第61窟五代的农作图，以牛耕、收割、扬场三个画面表现农作的主要过程。反映农作过程比较全面的是盛唐第445窟的农作图，从开始耕地直至粮食收仓。

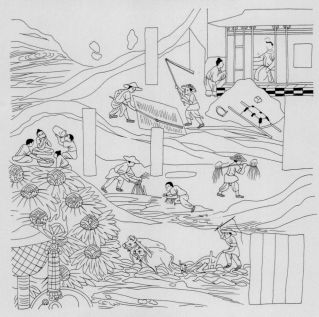

第445窟农作图

可惜原壁画被烟熏黑。图中还显示了雇佣劳动，屋内坐着一位穿圆领袍服者，正在听屋外一人禀报，拟把粮食搬运进仓。此人或是庄园主，或是寺院常住的僧职人员，或是衙府营田司的官员。榆林窟第20窟为了突出收获的主题，只表现收割和扬场，榜题明确交代：尔时一种七获，用功甚少，所收甚多。唐宋时期敦煌使用牛耕，沿用一牛拉犁，或二牛抬杠，使用中原的生产技术和农具，如曲辕犁出现

在盛唐。榆林窟第3窟"千手观音变"的农作图以牛耕代表农作的全过程。农作物以小麦为主，盛唐、中唐时有种植大米的记载，壁画上有个别用黄牛耕种水田的场面。据藏经洞出土文献记载，当时还种植粟、糜子、豆类及麻、棉等作物。此外还有葡萄、果树等。

敦煌还是畜牧业发达的地区，这里原有放牧的传统，发展农业以后，仍然直接受境内及周边游牧民族的影响。发展畜牧业不仅是为了经济生活之需，还有军事上的重要意义。虽然壁画中几乎没有直接反映放牧的场面，但敦煌文献中记载了官府设立马坊和郡草坊，行使饲养管理职能，还另设长行坊，管理长行的马、驼、驴，保证交通、货运、驿使及军事所需。每年四月中下旬马群、驼群便被赶进草泽放牧，每群有专人看守，还实行分栏饲养。"牲畜饲养栏"的画题出自佛传故事，反映悉达太子降生时的祥瑞之一：六畜同生五百子。分圈饲养可以减少畜群之间的争斗损伤，使规模较大的畜群不致拥挤，通风和卫生条件较好，料草也可各得其所。第108窟的马坊图，出自《法华经》中"穷子喻"故事，反映穷子在马坊中的一段生活，但画面无疑真实地反映了当年马群饲养已有专人负责的情况。

役畜以马、驼、牛、驴、骡为主，肉畜以羊为主，牛还用于供给乳品。从衙府到各寺院都拥有羊群及专职牧羊人。归义军时期，内宅饲养羊十五群，约六百七十六头；大乘寺养羊九十五头，金光明寺五十二头，普光寺四十头，灵修寺三十二头。设羊籍登记，年度核查，家庭也养羊，除食用外，还可出卖。

随着畜牧业的发展，专门为牲畜治病的兽医应运而生。为牲畜治病的画面出现在第296窟"福田经变"中。驮载着货物的骆驼和马匹在艰苦的丝绸之路上，不堪重负，时常在旅途中生病，兽医便得治疗。治疗方法有药物治疗和手术治疗，前者给病畜灌药，后者是在牲畜的相应部位动手术，画面描绘得很生动。

壁画中的猎户，代表着西北地区的游牧民族。狩猎者中有的是贵族，有的是以捕猎为生的猎户。壁画的狩猎场面又可分为两类，一类是作为现实生活的写照；另一类属于经变画中的一个情节，宣扬佛教戒杀生、禁食肉，狩猎的场面是从反面告诫信徒。如第321窟的"宝雨经变"，为了表现熙攘的尘寰、纷争的人世而描绘了猎户。第85窟的"楞伽经变"从轮回观念出发，严禁狩猎杀生。但无论哪类壁画，都展现了古代猎人栩栩如生的形象。他们手持的利器是大斧、铁锤和弓箭，斧、锤均安装长柄，具有唐代兵器的

特点。猎户出猎时必以鹰犬为助，从春秋时代以来，畋猎者便以鹰犬为伴，如楚文王好畋猎，会聚了天下的快犬名鹰。畋猎之时，鹰则唳天，犬则走陆，所逐同至。在敦煌还曾专设鹰坊，他们是以网鹰、驯鹰及养鹰为业者。归义军衙府每年七月末至八月，派专人外出网鹰，还向朝廷贡鹰。在第249窟的狩猎图中表现了精湛的马技及射技：猎手边骑马奔驰，边拉弓出弦，称曰"驰射"。更有高手，可以在奔驰中反身后射，这种射艺据说传自西域和北方草原地区，比驰射更胜一筹。难怪《前凉录》记载有：敦煌人索孚，善射，十中八九，并对射法作出概括。

作为一个发达的城镇，敦煌拥有各种手工业，其中尤以酿酒业、锻造业、制陶业与群众生活息息相关。当时的手工业是以家庭作坊为主体的。酒类中高档的是麦酒，普通的是粟酒，还有葡萄酒。酿酒的专业户中，分官酒户、寺院酒户和众多的私人酒户。榆林窟第3窟壁画中的酿酒图，反映了当时先进的酿酒技术。蒸酒房内是女性司炉，采用了蒸馏技术。一般家庭酿酒用卧酒法，即将麦、粟蒸煮后使之发酵，产生酒液，这种酒的浓度较低。而蒸馏技术，可以大大提高酒的浓度，得到较为纯净的酒，即所谓烧酒。

敦煌的铸造锻铁业主要生产车马用具、农具以及生活用具。当时的铸匠又称鎔匠。据五代时的《衙府酒帐》记载："（八月）十七日支写鎔匠酒半瓮"、"（十月）四日支写鎔匠酒壹瓮"。锻铁者统称铁匠，在晚唐《归义军衙府布破历》中记载："（三月）支与铁匠索海全细布壹匹。"五代的《寺院破历》记载："粟壹硕六斗，铁匠史都料手工用。"从这些记载还可以看出晚唐以后敦煌贸易市场不流通货币的事实，因此用酒、布匹和粮食来支付工匠的劳动报酬。西夏时期在榆林窟的三窟中，出现了锻铁的画面，人工锻打的情景画得准确、生动。

在晚唐以后的"楞伽经变"中出现制陶画面，以陶师为例，来说明佛法义理："譬如陶师于泥聚中，以人功、水杖、轮绳，方便作种种器。"壁画中的制陶工艺采用轮制法，即下部设一木制圆盘，可操纵旋转。第454窟中所画陶工坐在树下劳作，妻子在不远处相伴，体现了家庭作坊的特点。由于这些家庭作坊的产量很小，产品只在当地销售。

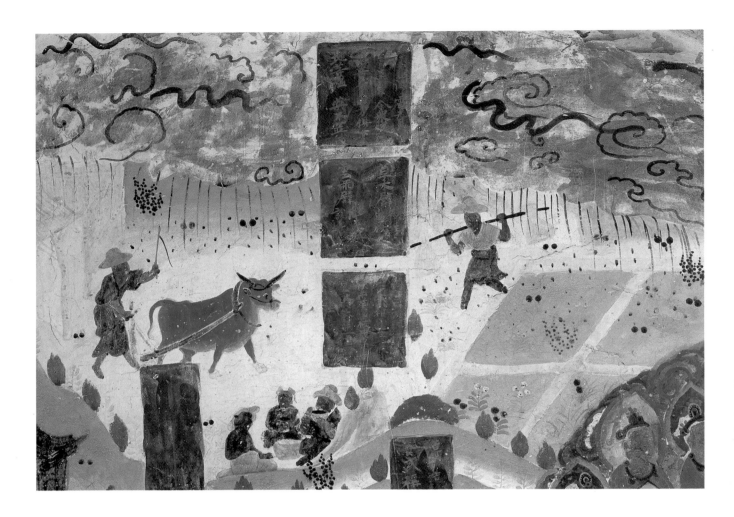

1　雨中耕作

天上乌云密布，电闪雷鸣，雨下如注。农
夫头戴席帽，正在耕地。另一农夫上着半
臂衫，下穿犊鼻裤，肩挑麦束行进。边上
有一家三口席地在田间餐饮。

盛唐　莫 23　北壁

2 农耕收获

农夫戴席帽，着齐膝襕衫、小口裤，手持镰刀正在割麦。一农夫手持木锨在扬场，农妇梳发髻，上襦下裙，手持长把芨芨草扫帚在扫场。

五代　榆20　南壁

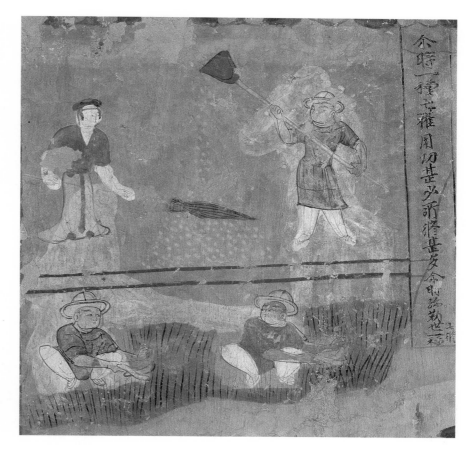

3 扬场

农妇以小巾覆髻，站凳上持簸箕当风扬场。敦煌谚语："风中扬谷，秕者登先。"

五代　莫61　南壁

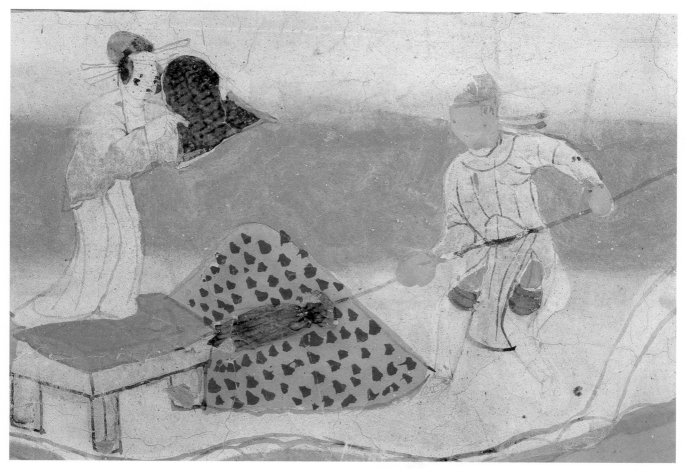

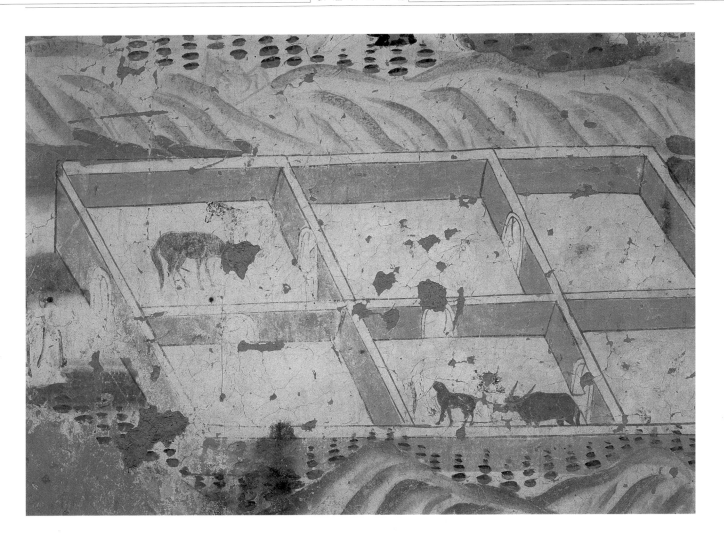

4 牲畜饲养栏

各圈分别饲养不同的畜群,有马圈、牛
圈,各圈之间有一到两个门相通。

五代 莫61 西壁

5　马坊

马坊是专门饲养管理马群的场所，有专
人负责看管、喂养及打扫卫生。一少年扎
双角髻，着缺胯衫，手执铲子在清除马圈
的粪便，后面是他卧在马圈中的情景。

五代　莫108　南壁

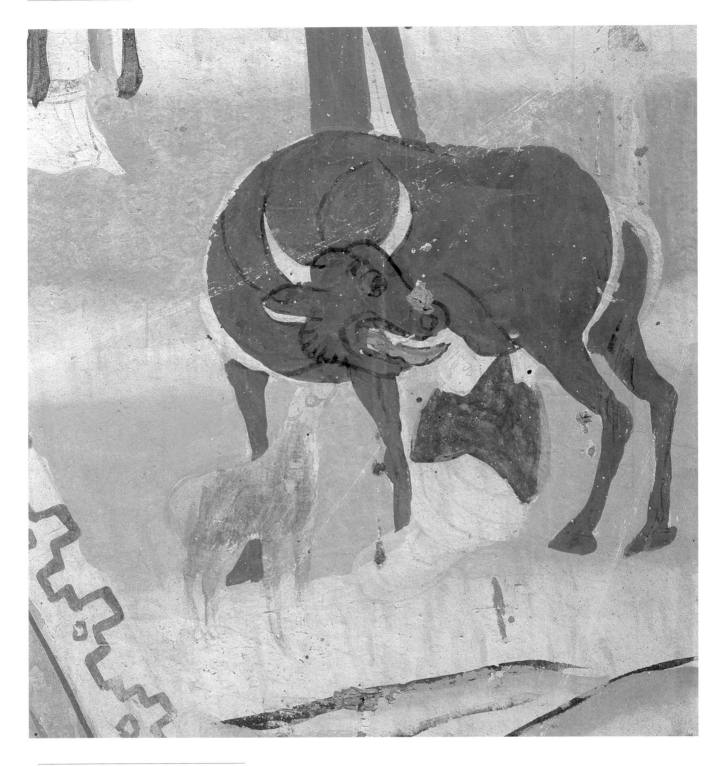

6 挤奶

一农妇在挤奶，牛犊偎依在母牛身旁。

五代 莫146 东壁

7 出猎

四名猎人整装出猎，均戴幞头，着缺胯衫，足穿半腰靴。左起：第一人右臂立鹰，左手牵犬；第二人右手持弓，左臂挎箭囊；第三人扛斧；第四人牵犬。

晚唐 莫85 窟顶东坡

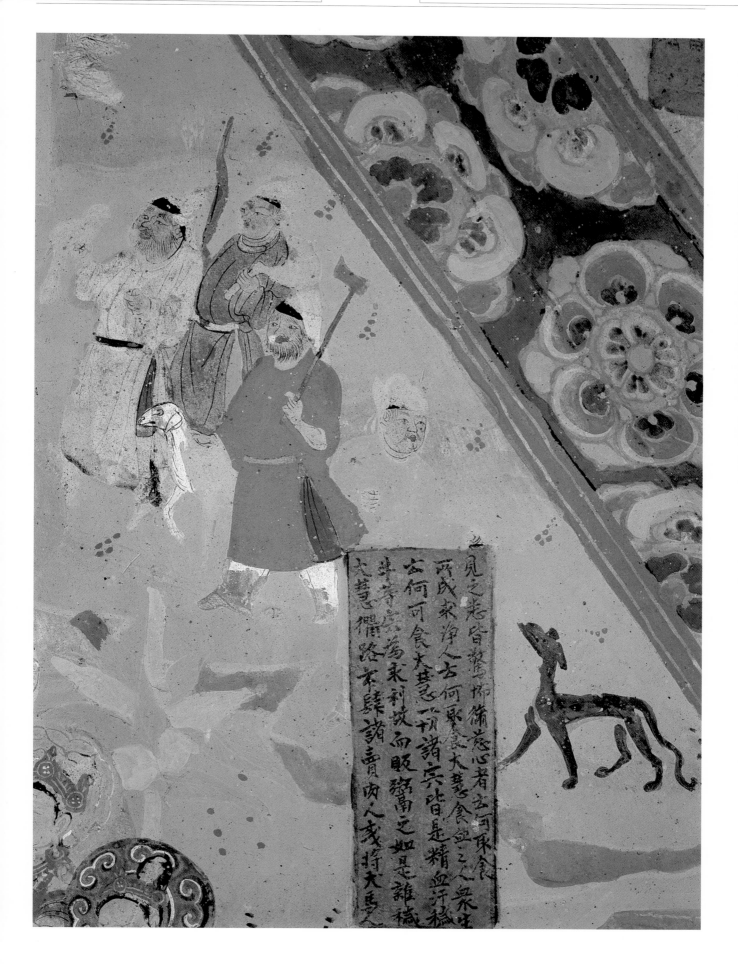

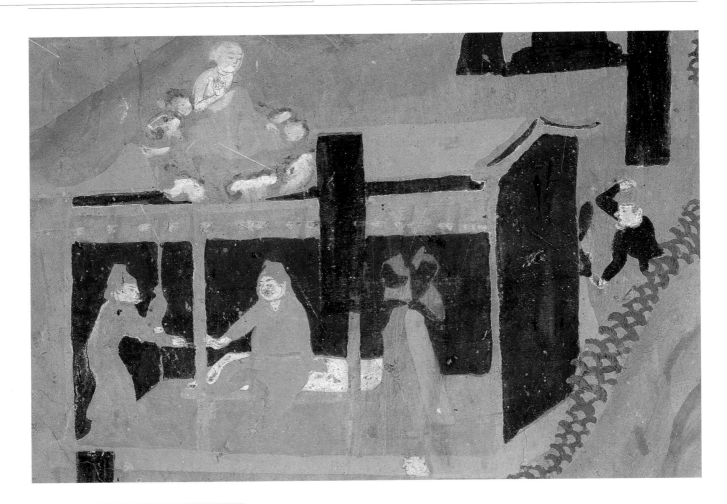

8 猎户

主人端坐床上，左侧是臂上立鹰的猎人，
正向主人禀报。右侧是主人的眷属，侧身
掩面，反映出佛典所说的：杀生食肉之
人，众生见之都惊恐远避。

初唐 莫321 南壁

9 出猎

两名猎人戴幞头，着缺胯衫，左侧者右手
执圆锤，右侧者右手持斧。

五代 莫61 南壁

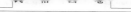

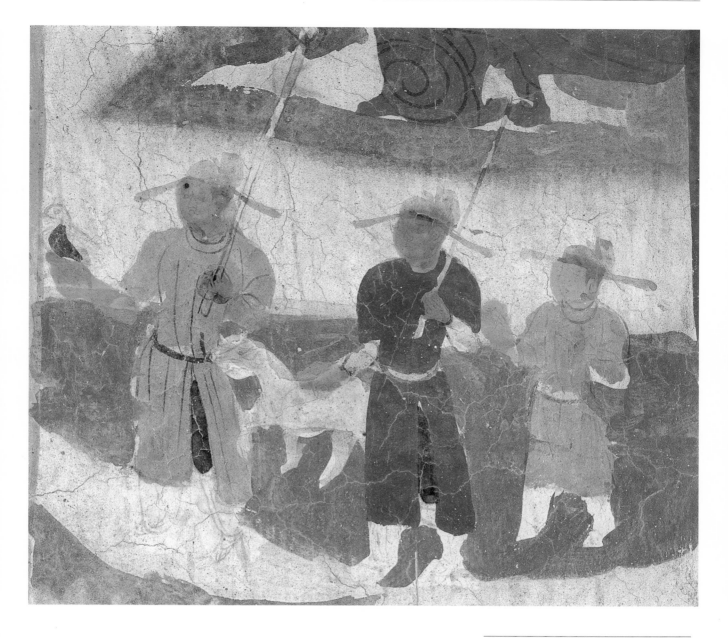

10 出猎

三名猎人整装出猎，左起：第一人右臂立
鹰，肩扛铁锤；第二人右手牵犬，左肩扛
斧；第三人背箭囊，但弓却看不清。

五代　莫61　南壁

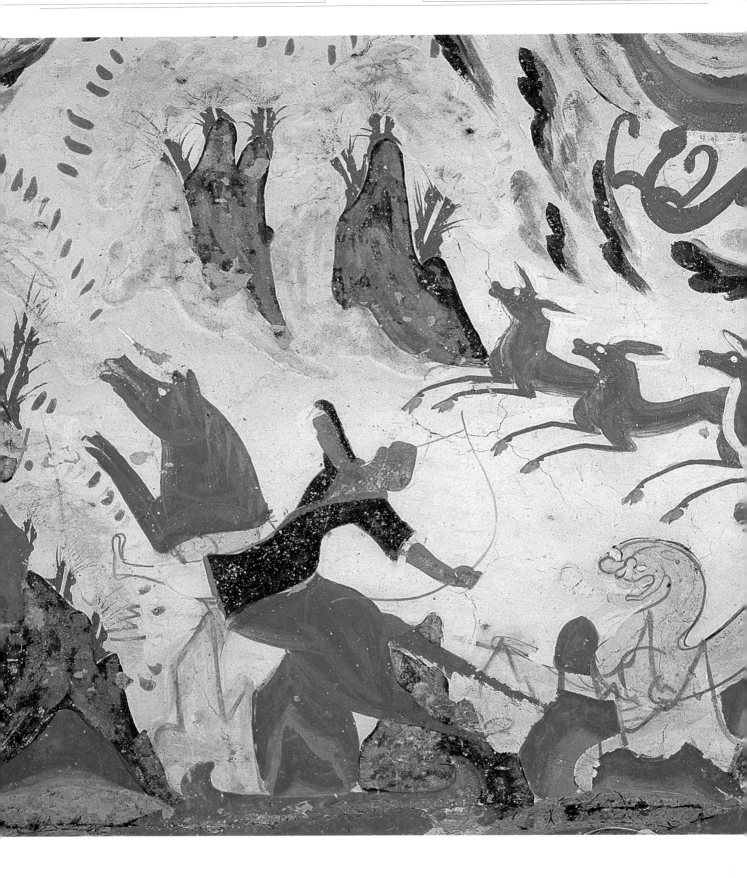

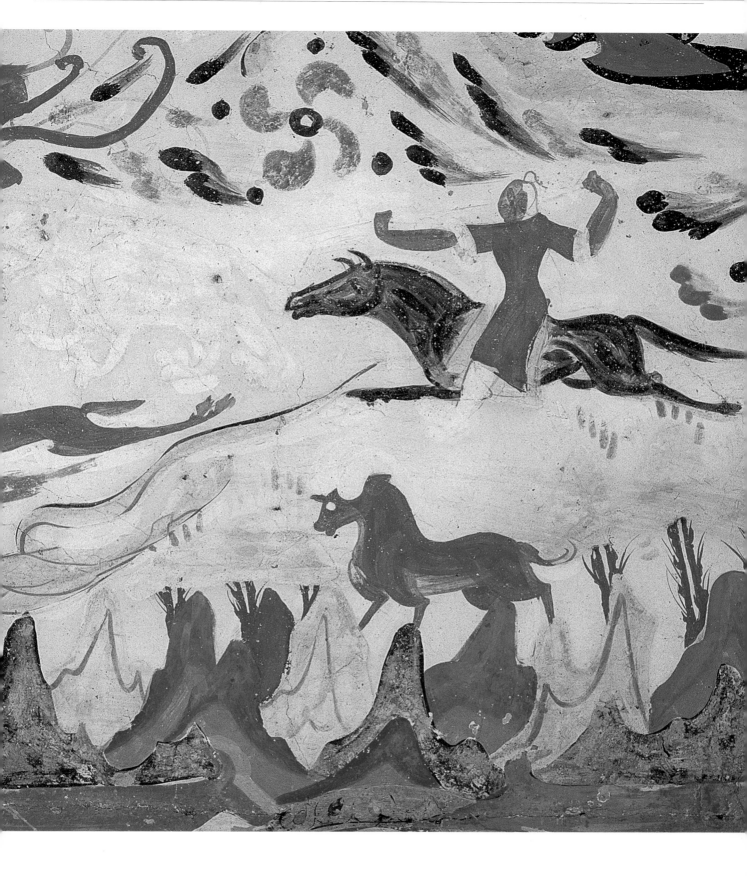

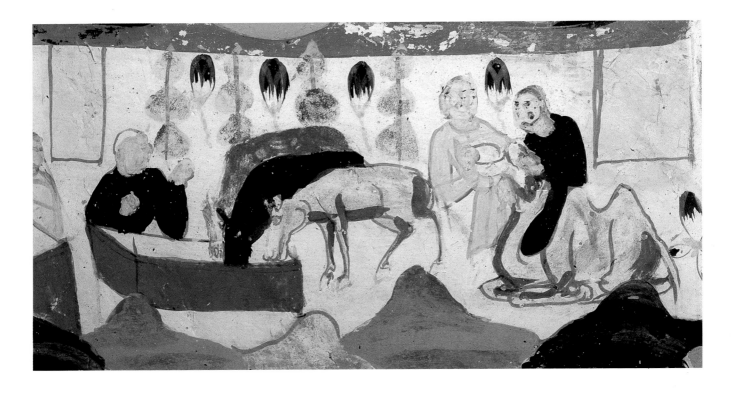

12　饮马灌驼

画面上左侧是三匹饥渴的马正在饮从井里汲上的清水。右侧两人在灌驼，骆驼患病，软卧地上，左边的兽医师正手持药臼，向驼嘴里灌药，右边的驼夫正协助医师工作。

北周　莫 296　窟顶北坡

11　狩猎　◀ 见上页

在崇山峻岭中，进行着一场人兽搏斗，右侧猎人驰射追捕着三头野鹿，揽弓挟鸣镝，长驱直前。左侧的猎人正跃马奔腾，猛虎突从身后扑来，他毫无惧色，反身引弓，弓如满月，控弦发矢。画面上人比山大，这是魏晋时期的特色之一。

西魏　莫 249　窟顶北坡

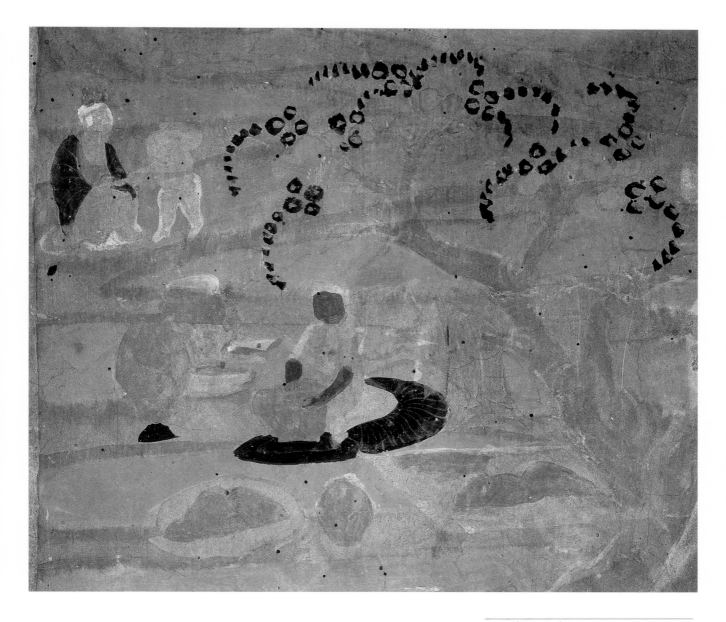

13 制陶之家

陶师在树下正紧张地劳动，身边是木圆轮，周围摆放着已成型的各种器皿。不远处是陶师的妻子和孩子，家庭气氛显得祥和、安乐。此图是家庭作坊的形象反映。

宋 莫454 南壁

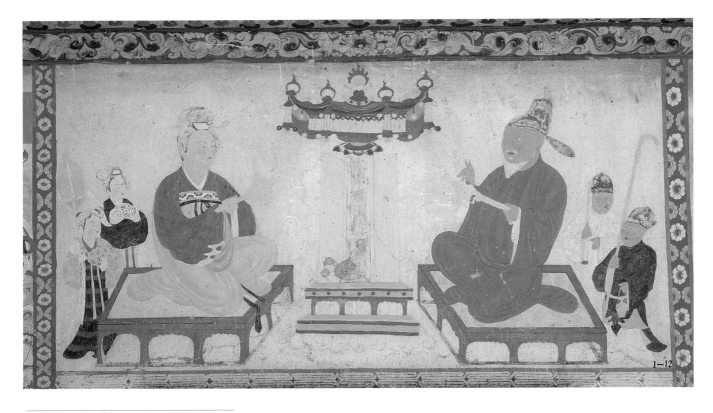

1—12

14　索家供养像

索家是敦煌豪族。男女主人在礼佛时，相
对胡跪（单腿跪或坐，称胡跪）于礼盘上。
他们均着中原官服，男主人头戴幞头，身
穿圆领襕衫；女主人头束高髻，肩垂帔
帛，束长裙。

晚唐　莫144　东壁

15　女供养人像

据榜题，供养人为于阗国王后，她是敦煌
曹氏家族之女，其母为回鹘公主。由此可
知敦煌地区汉族与西域各族的亲密关系。

五代　莫61　东壁

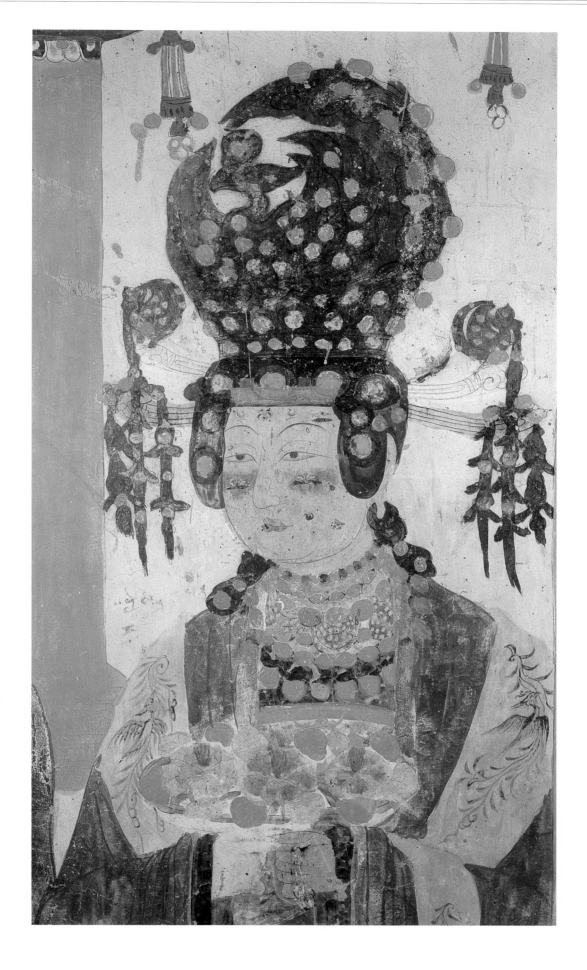

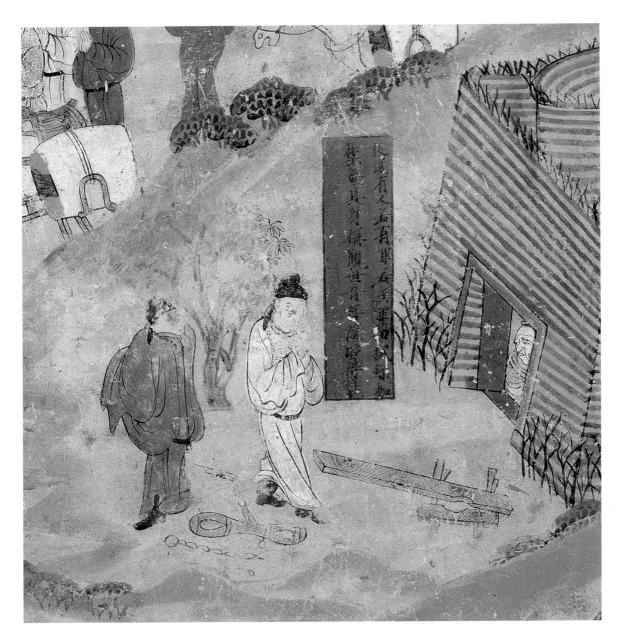

16 牢狱图

此为"观音经变"的一个画面，宣扬有罪的人只要诚心称念"观世音菩萨"即可得解脱。图中反映了盛唐时期敦煌官府所使用的刑具和监狱中监禁罪犯的情景。

盛唐 莫45 南壁

17 行刑图

图中罪犯跪于地上，一个行刑者在后拉住捆绑犯人的绳索，另一个在前拉着犯人的头发，刽子手在中间举起长刀。"观音经变"宣扬，此时犯人若心念观世音菩萨，长刀即断为数节。此图是唐代执行死刑的写照。

盛唐 莫45 南壁

第二节　丝路商旅

　　中土与西方的贸易通道，被西方人称作"丝绸之路"，它以长安为起点，分作南、北、中三道，会合于敦煌，西至地中海之滨。敦煌正扼丝路之咽喉。中外客商、使者凭"过所"通行于丝绸之路。过所即通行证，由官府发放，注明姓名、事由、时间及沿途所经之地。至唐代，官员还设鱼牒之制，执分剖的鱼符通行。

　　在第103窟《法华经·化城喻品》中绘有一队胡商，以大象满载货物来中土贸易。可见胡商是当年活跃在丝绸之路上的主力军。胡商又称商胡、兴生胡，多数是粟特人，也有波斯人、大食人、回鹘人及犹太人等。他们或买卖中土货物，或交易西域特产，或列肆贩卖，或来往转鬻。《法华经·普门品》记载了商旅遭遇的各种灾难，其中之一是遇盗贼，第45窟的画面表现一队来中土贸易的胡商途中遇盗，他们只有卸下驼马运载的货物，祈求观世音菩萨的救助。此图足以证明在没有官兵保护下的商路是如何艰险。

　　在丝绸之路上既有东来的胡商，也有西去的汉人，通过国际交往，带来了经济贸易的繁荣。在南北朝时，壁画就以全景式的画卷，连续性的横列构图，再现了丝路贸易的繁荣风貌。第296窟呈现在人们眼前的是汉人与胡人的商队在路上相遇，马队、驼队满载货物，彼此显得谦和礼让，胡商停在桥头，让汉人商队平稳过桥。而且他们的旅途生活也历历在目，经过长途跋涉，人困马乏，在这里休憩停顿。不禁使人想起唐代诗人张籍的《凉州词》：

　　边城暮雨雁飞低，芦笋初生渐欲齐。

　　无数铃声遥过碛，应驮白练到安西。

　　丝路的畅通，贸易的兴盛，辐射到中土各地。最典型的是第61窟五台山图中的行旅，在层峦叠嶂中穿梭往来的有乘马的官员、富商，也有肩挑背驮步行的劳苦人；既有驼马商队，也有个体小贩；既有朝廷贡使，也有赶脚的挑夫。真是往来行旅，摩肩接踵；货贸之路，密如蛛网；店铺客栈，沿路可见。人畜在山岭中行走，山高路险，他们同心协力，彼此照应，共同抵御灾祸，反映了行商的艰辛。

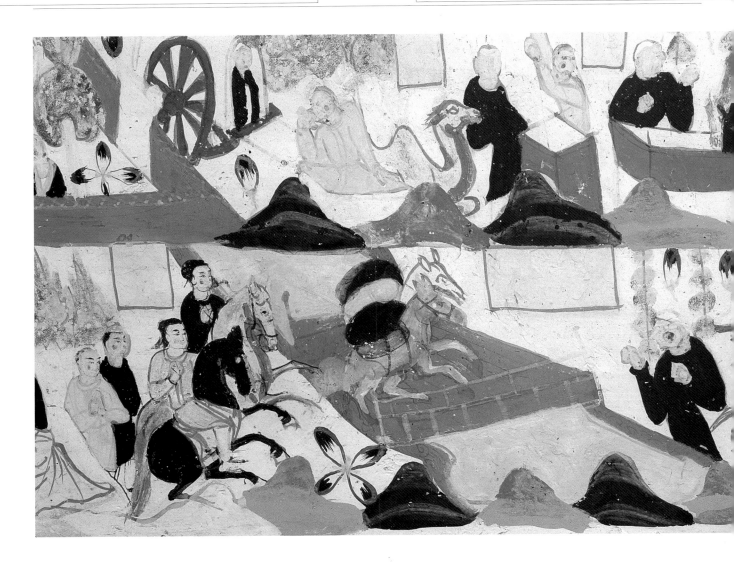

18 丝路贸易

画面分作两栏:下栏是商队,以桥为界,左侧是汉人的商队,正在上桥;右侧是胡商,前面是驼队,后面是马队。上栏是途中休憩的情景,左起:车内的商主、卧地的骆驼、一旁打盹的驼夫、汲水者及饮马、给病驼灌药的情景。

北周 莫296 窟顶北坡

19 胡商遇盗

一群胡商戴胡帽,着圆领袍服,脸上留髯须。当途中遇盗时,他们一方面乖乖地卸下鞍架上的货物,一方面双手合十,虔诚祈求观音菩萨的保佑。马背上设鞍架,是为了尽可能多地运载货物。

盛唐 莫45 南壁

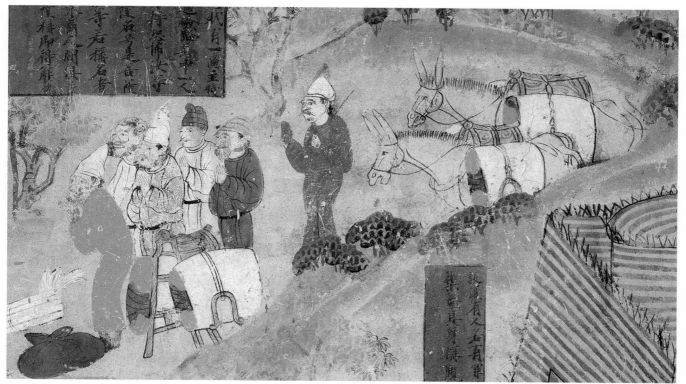

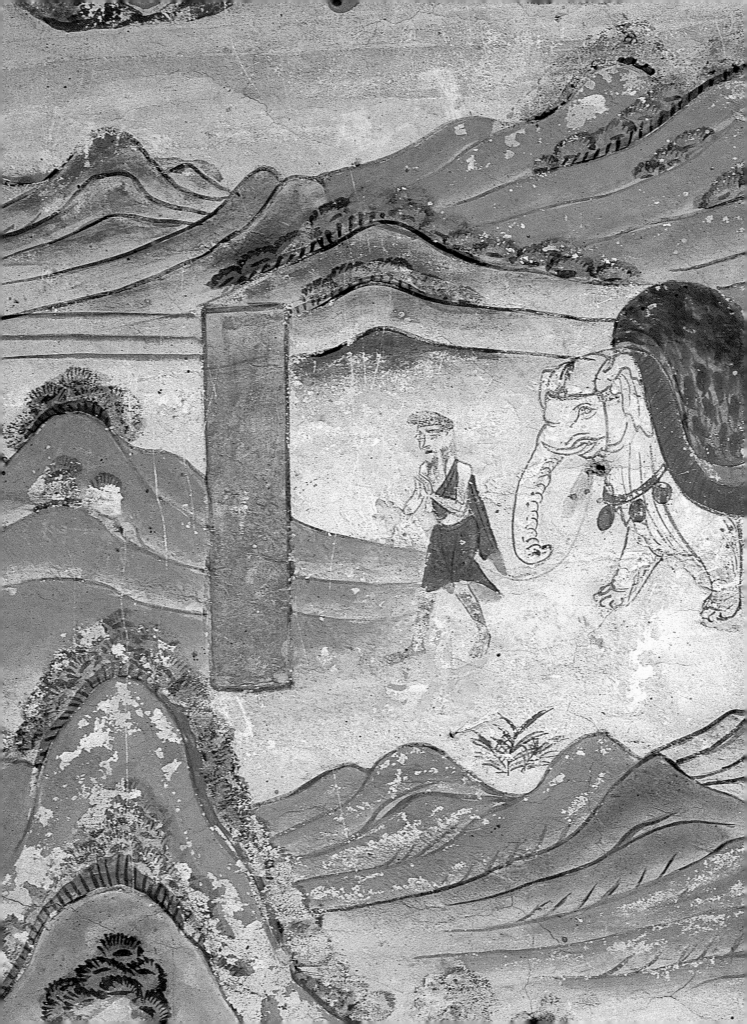

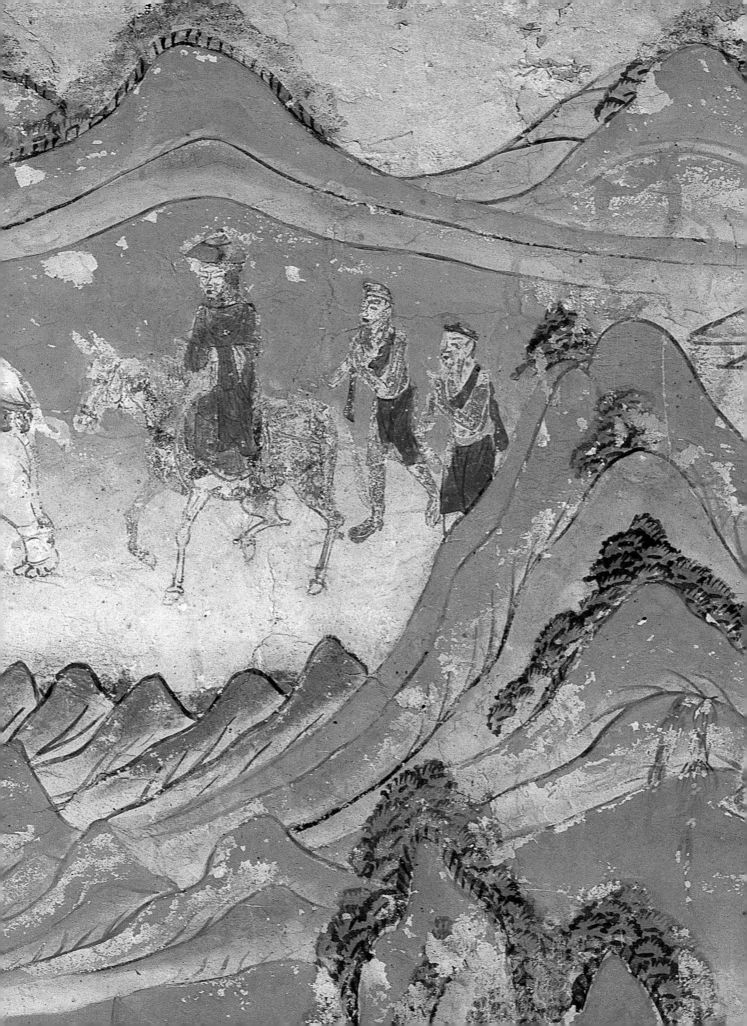

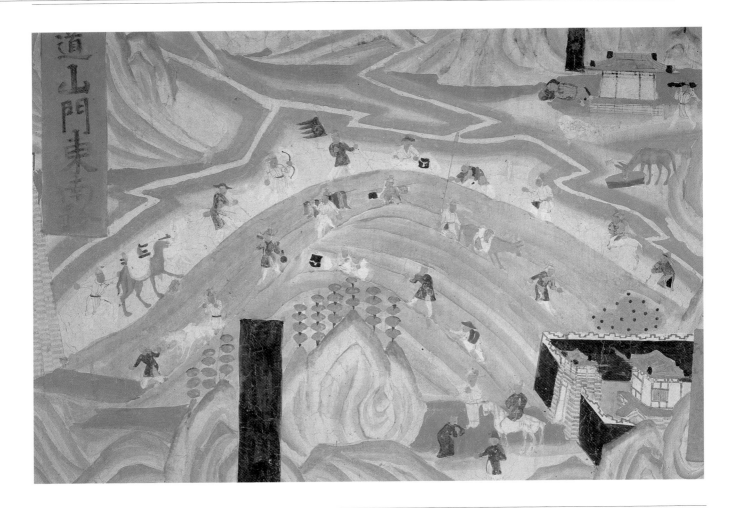

21　商旅行人

上下山的人有序地分成上山、下山、上山三层，后层为上山者，一队送供使正从左面上山：前面的是执牙旗的旗手和护卫的弓箭手，第三人是骑马的官员，最后是狠命赶着驼马上山的脚夫。山顶有行旅席地盘坐休息，右面是数人结伴背负财物上山：挎行囊者、赶着毛驴运货上山者。中层是下山的人群，左侧：一前一后两人赶驴下山；后一人背负财货，左手提着贮水的葫芦；后二人是肩挑小贩。右侧人与毛驴下山，后一人拽住驴尾，是"下山驴抽弓"的形象。前面一层是上山者，最后一人正艰难地爬坡。画面右上角是一座店铺，一人卧在屋旁，一行商背负财物向店铺走来，一旁有牲口在吃草料。右下角是石岭关镇的衙府，府前数人在办理有关进出手续。

五代　莫61　西壁

20　来华胡商　　　◀ 见上页

一队胡商在崇山峻岭中行进，前行者为引象人，大象满载货物。商主戴帷帽，骑在马上，后面两人为仆役。

盛唐　莫103　南壁

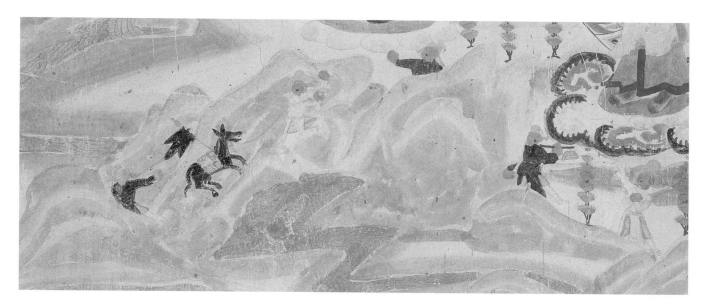

22 山中行旅

一行五人在山中艰难跋涉，他们彼此前
呼后应，充满了团结互助、战胜困难的精
神。

五代 榆33 南壁

23 山中行旅

一行三人赶着满载货物的马匹上山，前
两人戴席帽，后一人戴油帽，背囊袋，均
着缺胯衫，是小商贩。前面山洼里脚夫挑
担，货主随后。

五代 榆19 西壁

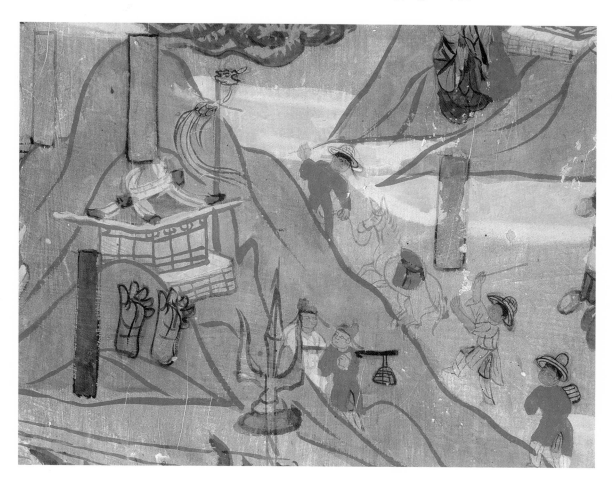

第三节　市井百业

　　敦煌是河西地区的重要商贸集镇，这里不仅开设有贸易场所，还开设有向南来北往的商旅和长住市民提供娱乐、消费、服务的场所。尽管敦煌壁画主要是反映与佛教有关的题材，但透过一些场景，如肉坊、酒肆、瓦舍、妓院、医坊以及勾栏百戏、赌博场等，对当年的百业风貌也可见一斑了。

　　敦煌气候寒冷、干旱，每年从十月至来年三月，近半年中，地里不能生长蔬菜，居民除靠窖藏的蔬菜外，还要靠部分肉食维持度日。由于畜牧业发达，无论城镇还是村落都受到游牧民族生活习俗的影响，所以屠户、肉坊是当地重要行业之一。在北周的壁画中已出现屠户形象，其本意是宣扬佛教戒杀生，告诫人们不要卖肉、食肉。《贤愚经·善事太子入海品》中说：善事太子曾骑马出行，目睹了屠户宰牛等一系列杀生害命之事。屠户的画面还见于"宝雨经变"中，通过一所大杂院揭露人世间的丑恶行为，其中就画有两个屠夫肩扛、担挑着肉大步向外走去。在第85窟的"楞伽经变"中出现肉坊，以此作为警示。但实际上敦煌的僧尼均可吃肉，这与中原是有很大区别的。

　　屠户、肉坊不是截然分开的，有的屠户也兼卖肉，有的肉坊也可自己屠宰。肉坊的规模有大小之别，大者有铺面，还有摊位，肉品丰富，不但有现成的肉块，还有宰好的全羊，供人随意选购。小者只有摊位，肉案上放着不多的几块肉。画面上肉铺多绘有狗，这有两方面的含意，一方面是狗食肉，以狗烘托肉坊的气氛；另一方面是寓有贬义，即卖肉、食肉者与狗为伍。

　　唐宋时期，敦煌地区饮酒成风，以致成为官府迎来送往的必备礼仪。无论是朝廷来的天使，还是周边民族的使者，乃至境内各县、镇来州府办事的官员，均由衙府的宴设司及官酒户供酒，称"逐日酒"，每次最少是二升，最多为一斗至二斗。还有"迎顿酒"、"送路酒"，彼此看望时也饮酒。民间社团的集会也大设宴席。社条规定，凡春秋二社日以及社内荐福佛事、婚丧、劳作互助等活动，均由社人纳粟设酒。甚至女人社的社条也说："便须驱驱济造食饭及酒者。"不仅如此，连僧官、男女僧徒都可喝酒，文献中记载有："粟三斗沽酒，下城来日就大和尚院众僧吃用。"到了岁时节令的庆典活动或喜庆的日子，更是豪饮助兴。如元正、寒食、端午、冬至及二月八行像、四月八佛诞日等，从僧人到百姓，或设局席、或相互邀请饮酒作乐。在敦煌，酒还有一项特殊的社会功能，即作奖惩之用，对重劳力或工匠活干得好的，以酒奖励，如《酒帐》："（五月）廿三日支缚箔子僧两日酒一斗，又偿酒一斗。"对违反社规、社条者，则罚酒半瓮或一瓮不等。

　　晚唐归义军衙府专设"酒司"作为酒户的管理机构，下辖官酒户。官酒户以户主的姓名为号，如马三娘、龙粉堆等。官酒户向酒司领取酿酒的粮食和酿酒所需物品，即酒本，然后按规定缴纳一定数量

的酒。一般使客由官酒户直接供酒，高级官员则通过宴设司办理。这种官酒户直至南宋仍见记载，他们开设酒楼，公开营业，称"官库"。

私营酒店的数量大大超过官酒户，获利也十分可观。如敦煌文献记载僧人龙藏未出家时，家中种田不得丰饶，他自开酒店，自雇人，并出本糜子、粟三十石造酒。那一年除吃用外，得利刘价七十亩，柴十车，麦一百三十石。可见开酒店比种田获利大。私营酒店多以店主的姓氏为号，如氾家店、赵家店、马家店，还有粟特人姓氏的康家店、何家店、石家店、曹家店、安家店等。也有以店主名号作店号者，如郭庆进店、石狗狗店等。酒店有女性当垆者，如官酒户马三娘、酒店杨七娘子、灰子妻等。还有僧官开酒店者，如氾法律店、郭法律店。

敦煌壁画中出现酒肆的画面是据《维摩诘经·方便品》绘制的，即："入诸酒肆，能立其志。"表现维摩诘在酒肆中，劝说众生，宣传佛法，使酒徒醒悟，立志向佛。酒肆的画面从盛唐直至五代均有绘制。根据房屋、设备、饮食及活动的差异，酒肆可分为以下几种：

（一）露天酒肆：设在宽敞的原野，在花树环抱之中，人们坐在长形酒桌两边的条凳上一面开怀畅饮，一面欣赏舞伎的表演，在南宋耐得翁所撰《都城纪胜》中，又名之为"花园酒店"，多设于城外，或利用城中原有的园馆。露天酒肆充分利用自然环境，虽设备简单，亦颇有雅趣。

（二）帐篷酒肆：以布幕帐篷搭成，这是一种大众化的酒肆。从第12窟的壁画上可以看出这类酒肆比较简陋，供庶民任意来此喝上一两碗，谓之"打碗"，又名"散酒店"，可以随时卖零酒，桌前有男伎表演。

（三）宅子酒肆：酒肆设在一间庑殿顶、带鸱吻的宅子内，内壁装饰花草屏风图案画，这是敦煌地区档次较高的酒肆，客人多为仕宦之辈，宅外有男伎表演。还有一种宅子酒肆是乐舞齐作，如第61窟，宅外有舞伎表演，宅内围坐的酒客群中还有乐队在演奏。

酒肆中的伎乐表演，有的是店内专设，供客人玩耍，和宋代记载酒肆设娼妓、官库设官妓属同一性质，目的是投客人之所好，以增加酒肆营业额。壁画中出现的是男伎。也有的表演属于"赶趁"者，这些乐舞艺人为了谋生，出入酒肆中，不呼自至，歌吟强聒，以求钱财，名曰"荒鼓板"。还有的是客人自娱，或是家伎，带来助兴。唐人饮酒有"令舞"之俗，《朱子语类》说："唐人俗舞谓之打令。舞时皆裹头，列坐饮酒，少刻起舞。"饮酒时行酒令，犯者按例罚以歌舞。

唐宋时期瓦舍之风颇兴盛。有说瓦是野合易散之意。来时瓦合，去时瓦解，易聚易散，故名"瓦舍"。每一处瓦舍内又有若干勾栏，一座勾栏即为一项活动的地盘，是民间游艺性的场所，又名"游棚"。第61、85窟绘的勾栏是用条状粗布围成的帷帐，其形状既像瓦合，又似勾形，装拆

极为方便。这里有百戏的寻橦、乐队以及说话人,观众席地围坐观赏嬉戏。

壁画中的勾栏百戏场面多出现在"楞伽经变"中。《楞伽经》认为人本性乃清净心,由于杂染尘俗,以致净心蒙蔽。"楞伽经变"绘制了勾栏中的百戏,就是为了告诫人们声色娱乐皆由心造,是虚幻之情,应当自律。

在"维摩诘经变"中出现博戏,即赌博的画面。维摩诘居士出入赌场,利用接触的机会,宣传佛法,化度赌徒。敦煌唐代博戏大致有如下几种:

(一)掷骰子:第159窟的"维摩诘经变"表现了维摩诘参与掷骰子。掷骰子赌博具有世界性,而且历史久远,公元前三千年以前在伊拉克和印度就出现了六面的骰子,并用掷骰子来解决事端、分配财产和占卜。中国骰子戏由五木、六博演变而来,最早的骰子实物见于浙江余姚的一座东晋墓葬。唐以前骰子称"投子",还有诸多别名,如"浮图"、"浑花"、"撒家"等等,唐代的骰子戏又称"投琼"、"彩战"。遇到岁时节令,人们常以掷骰聚博为乐,一时成为王公黎庶、男女老少皆宜的博戏,唐玄宗本人常以投琼为乐。唐代李白诗云:"六博争雄好彩来,金盘一掷万人开。"后来骰子几乎主宰了所有赌博形式,成为"博戏之魂"。

(二)双陆:又名"长行"、"握槊",是中国古代流行时间最长、地域最广的博戏,从三国直至明清,尤其是唐代,可说风靡一时。唐代王公大人颇有沉溺于长行博戏,夜以继日,废庆吊、忘寝食,甚至输得倾家荡产者。双陆之源一说是陈思王曹植所制,一说本是胡戏,始于西竺。双陆的道具有枰,即棋盘、棋局,双陆的棋路必须画十二条直线,左六右六,这就是双陆(双六)之意。还有棋子和骰子,棋子又称"马",与象棋棋子的用途相同,然后通过骰子的不同点数来行棋。双陆虽有斗巧的一面,但更重要的是斗智,故为士大夫阶层所崇尚。

(三)弈棋:第454窟中的棋盘内画纵横七道,颇似后世的象棋格局,但又无楚河汉界之分,为古代博棋的一种。

唐宋时期,在城镇从业的女子有许多是以卖淫为生的,妓院也就成为城镇里的一大行业。中国最早的娼妓是女乐伎,权势之家与豪富蓄女乐、倡优以取乐,导致家妓和官妓的产生。春秋时代齐国相国管仲首创官妓,将其夜合之收入充国家所有。汉代设营妓,即随军妓女。随着都市商业的发展,出现了私妓,这是以卖淫、献艺为业的妇女。唐宋时期的妓女中有些人富有文学艺术才华,甚至对诗、词、歌、舞的发展起到推波助澜的作用。由于妓女各自色艺才情有差别,故又有等级区分,如盛唐时教坊妓女分三等:第一等谓之"内人",又称"前头人"。第二等谓之"宫人"。一二等是妓女中的佼佼者。第三等为卑屑妓,谓之"挡弹家"。她们的待遇也不一样。一二等居住宽静的堂宇,各有三数厅事,园圃花卉,小堂垂帘,茵褥帷幌。并以坐镇青楼,迎来送

往为主,如唐人《浔阳乐》诗所云:

　　鸡亭故人去,九里新人还。

　　送一却迎两,无有暂时闲。

三等的居住条件就很普通,并可以提供上门服务,如《夜度娘》诗云:

　　夜来冒霜雪,晨去履风波。

　　虽得叙微情,奈侬身苦何。

敦煌壁画所绘"维摩诘经变"中有妓院淫舍,反映的是私妓生活。唐代娼妓之业兴盛,士人以狎妓为风流。《维摩诘经·善权品》:说"入诸淫种,除其欲怒。"《维摩诘经·方便品》:"入诸淫舍,示欲之过。"在晚唐第9窟中以鸟瞰的角度绘出妓院一座,院落错别有致,户牖交疏,棂轩栉比,回廊曲径,丛丛修竹。"维摩诘经变"的主题是颂扬维摩诘的诸功德,妓院的出现正是反映居士超人的般若正智和无限灵活的善权方便,可以吃喝嫖赌而无自愧。妓院是维摩诘博入诸通的行为之一。维摩诘处三界而不染凡尘,有妻子眷属而彼此隔离,一心坚持修行。画面反映的是维摩诘居士就在院内,而且有三四名盛服靓妆的妇女立在庭院之中。同时后门立有一侍女,两名衣冠楚楚的士人从后门进入;另一厢房回廊处,两名士人围坐桌前,两名妇女一旁侍候。此情此景正是靓妆迎门、争妍卖笑的春宫院的风貌。

《法华经·观世音菩萨普门品》讲述了许多观世音菩萨利益众生之事例,其中之一便是解救陷入淫欲的人。正如第85窟淫舍的榜题所云:"若有众生安于淫欲,常念恭敬观世音菩萨便得离欲。"淫舍表现的是低档次色妓的情况,画面比较简单:一房一床,一男一女而已。

此类图画在中国石窟中是绝无仅有的。

敦煌壁画有关医疗、病坊的画面出现在"福田经变"、"楞伽经变"、"法华经变"、"宝雨经变"中,其含义是,治病是一种功德。宣扬佛教以慈悲为怀,解救众生脱离苦难的思想。另外用以比喻佛法对于众生来说是"如病得医"。

从敦煌文献记载看,敦煌在盛唐天宝年间已有病坊之设,相当于后世的医院。病坊是官办的,规模不大,全部资金为一百三十贯七十二文,其中三十贯七十二文是盈利所得,可见病坊是营业的。病坊既可门诊也可住院,有四尺、八尺病床各两张,备有毡、被及餐具十套。病坊还提供制药用的药杵、药臼、药罐和铛。在沙州还开设有医学一所,专门培养医护人才。壁画中反映的医疗方式有三种:第296窟表现的是个别治疗,病人在家中,由眷属服侍吃药。第9、61窟表现的是病坊治疗,病人卧床,有专人护理,但要付一定的报酬。第217窟表现的是巡诊医疗,豪富之家可以请医师专程登门治疗。唐代已有出诊制度,设医师和医工,医师负责诊脉开处方,医工负责配药、捣药及辅助工作。只要病家前往请医,便可及时得到上门治疗。

由此可见,中古时期敦煌地区相当重视医疗保健工作。

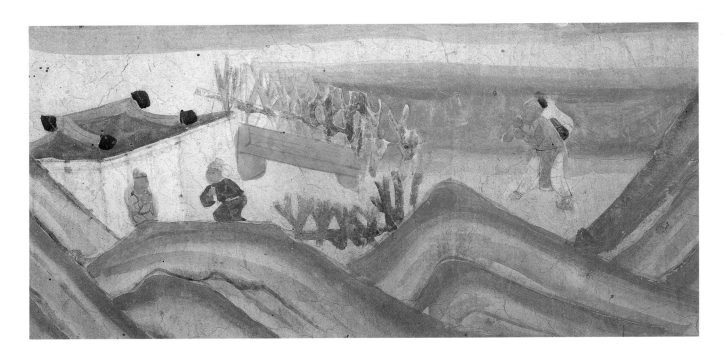

24　店铺

这种设在旅客途经之地的店铺相当于客栈，屋内坐着店主，门前一人作揖求宿，屋前有篱笆围墙，设一长形木槽，供客人喂牲口。屋外一背负财物的行旅正向店铺走来。

五代　莫61　西壁

25　屠户

屋外持刀站立者为屠夫，上身赤裸，穿犊鼻裤，屋内宰杀了一头牛，身首分离，血流满地，一旁正用平底铛烧水。右侧乘马者为善事太子及随从。

北周　莫296　窟顶南坡

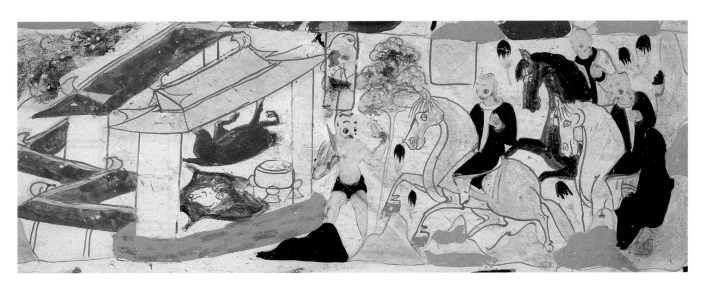

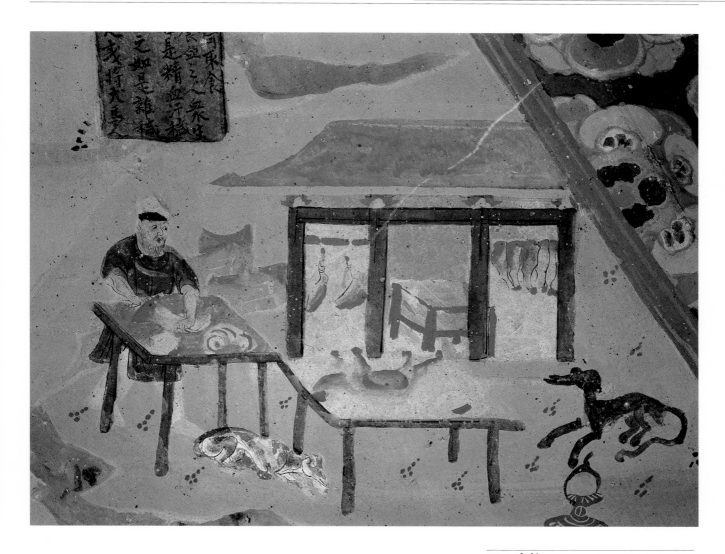

26 肉坊

坊内架子上用钩子挂满了待售的肉，桌子上下也摆满了肉，显得货色丰富。门前设两张肉案，一张放着一只已宰杀的整羊，另一张放着肉块，主人正操刀割肉。案下一只狗正啃着扔下的骨头，另一只狗则翘首仰望，等待着主人的恩赐。

晚唐 莫85 窟顶东坡

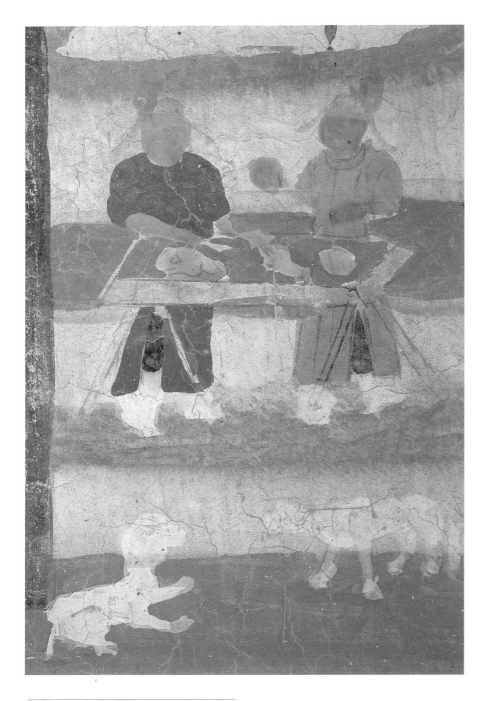

27　肉摊

肉案上摆着几块肉，主人正操刀以割。右侧站着一名信徒，似在劝说主人不要杀生，不要卖肉。

五代　莫61　南壁

28　露天酒肆

客人戴软脚幞头，着圆领袍服，围坐在长桌边聚饮。桌前右侧一男伎在跳舞。酒店兼营下酒的饭菜，又称茶饭店。因自然环境幽雅，花树簇拥，故又名花园酒店。

中唐　莫360　东壁

29　帐篷酒肆

多为庶民饮酒之地，后排左起第一人是维摩诘居士，披鹤氅，挥羽扇，桌前一男伎躬身作揖。

晚唐　莫12　东壁

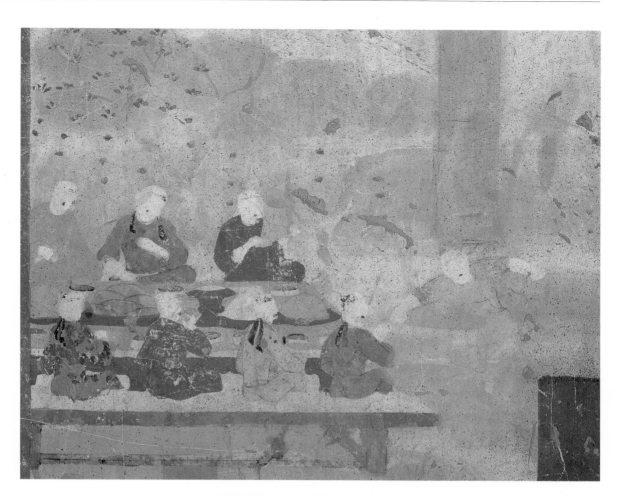

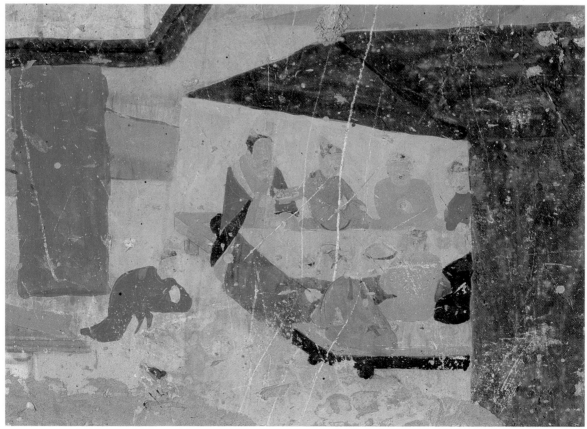

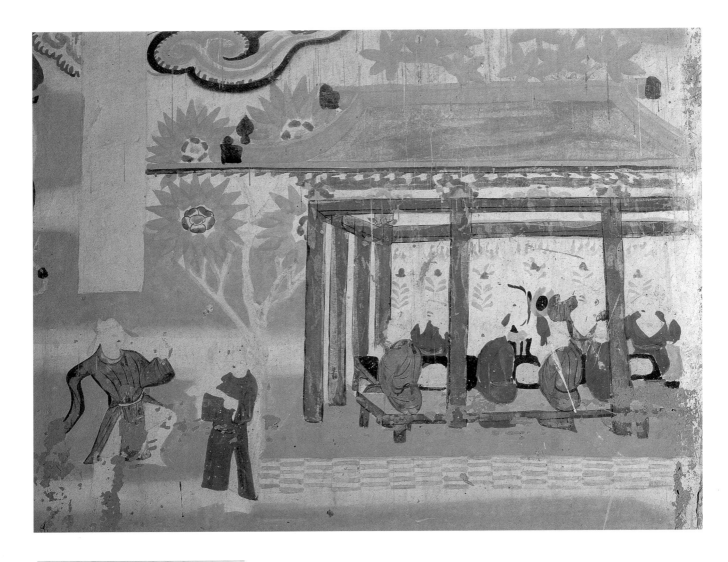

30　宅子酒肆

宅内众人开怀畅饮，后排中立者是维摩
诘居士，其右侧两人似有醉态，敞开衣
襟，双手上扬。宅外两人，左侧是着缺胯
衫的舞伎，右侧为梳双丫髻的侍女，正端
盘而上。

五代　莫146　东壁

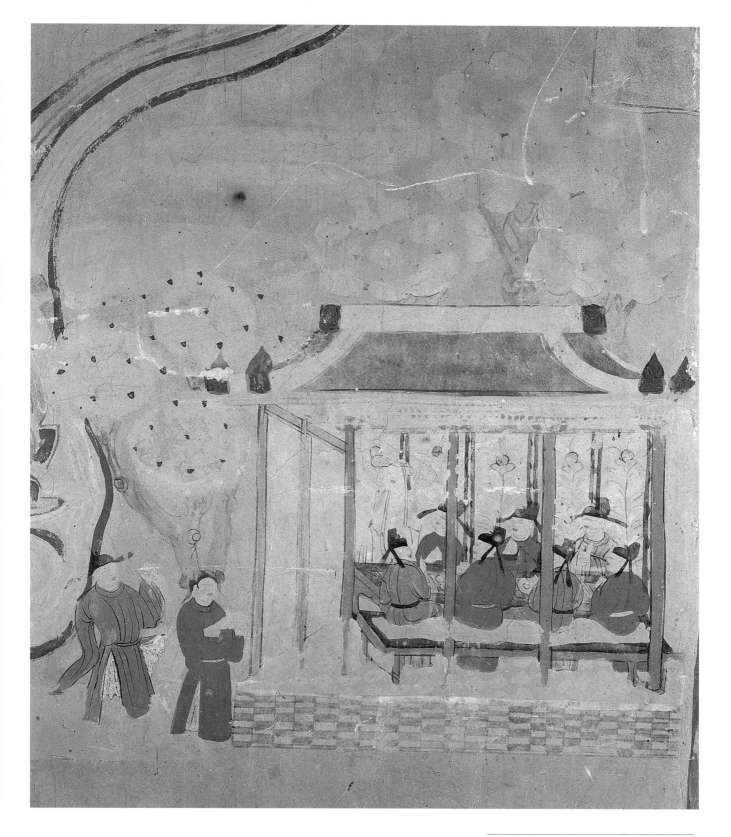

31 宅子酒肆

宅子内壁装饰花草屏风画，显得华丽雅
致，后排左起第一人是维摩诘居士，宅外
是舞伎及侍女。

五代 莫108 东壁

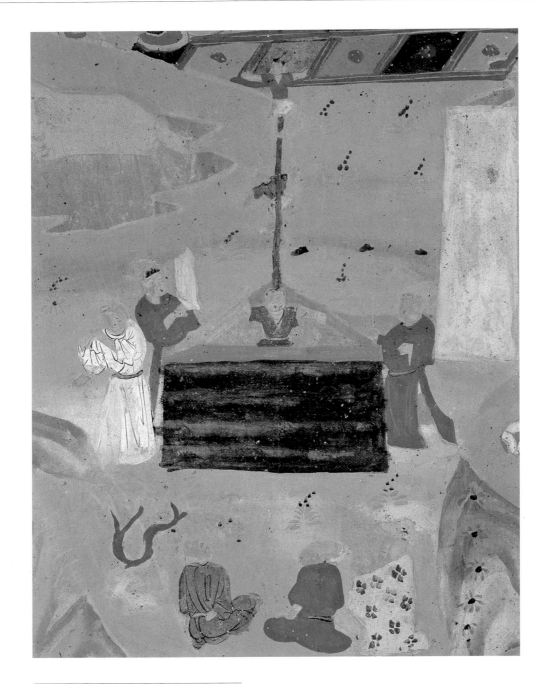

32　勾栏百戏

以青布缦围作勾栏，栏内三名橦末伎着
百戏衣在表演：一人头顶竿，一人在中部
单腿侧立，一人在竿顶亮相。栏外左侧为
乐伎，右侧为说话人，栏前围坐者是观
众。

晚唐　莫85　窟顶东坡

33　勾栏百戏

用条缦围成的勾栏内，表演着百戏上竿，
两名童子着百戏衣：上为半臂衫，下为绸
短裙。勾栏外表演者围成半圆，或站立，
或在毡上席地盘坐。左起：吹横笛、打拍
板、弹曲项琵琶、持打击乐器（因只见背
影）、吹排箫、吹洞箫，以上伎人均戴硬
脚幞头、着缺胯衫。右后站立者是说话
人，边说边做手势，着圆领袍服。

五代　莫61　南壁

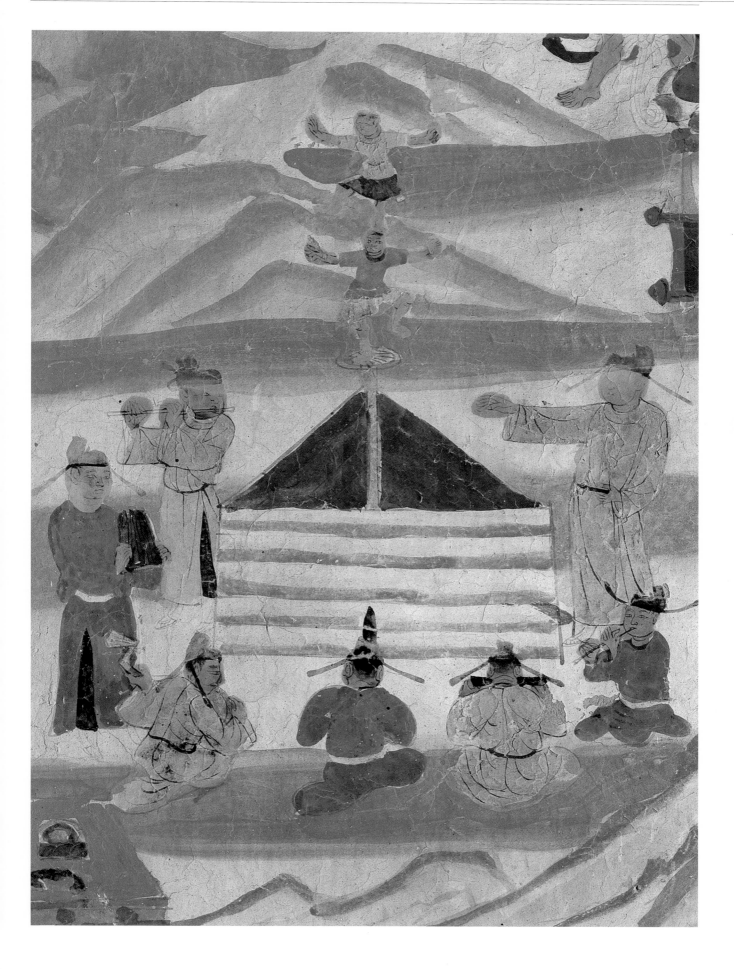

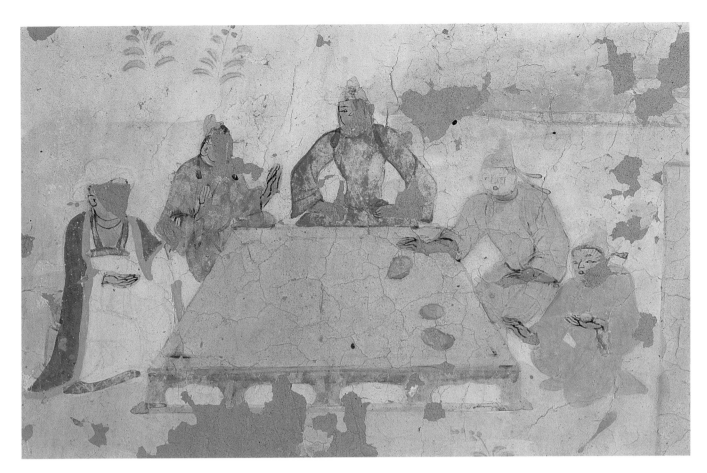

34 掷骰戏

聚赌的四人戴幞头，着袍服，在一张矮桌上掷骰子，已掷下三粒在桌面上，还有一粒在右侧第一人的左手掌上，正要掷出，大家神情紧张地注视着。左侧第一人是维摩诘居士。

中唐　莫159　东壁门

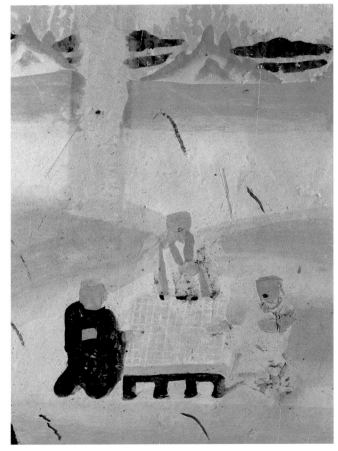

35 双陆

二人对弈，中坐者是维摩诘居士，棋盘左右各六路，乃双陆博戏，尚未布阵，正拟开始。

中唐　莫7　东壁门南

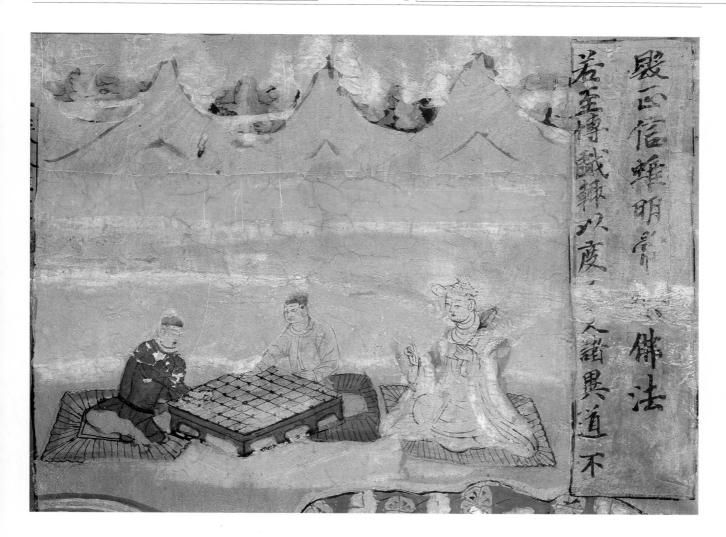

36　弈棋

二人对弈，在矮桌上布下棋局。右侧观棋者是维摩诘居士。

宋　莫454　东壁门

37　妓院　见下页 ▶

左侧是妓院的大门，门两侧各有一侍役，大门内侧是维摩诘居士。右侧下方是后门，门半掩，一女子在门边站立，从后门入内的是两名士人。前方厢房回廊处，两男士围桌对坐，两妇女在左侧侍候。右侧内院分前后两院，前院一名着上襦下裙的妇女独立花丛中；后院三名盛服妇女伫立庭院中。

晚唐　莫9　北壁

38 靓妆的妓女

三人梳半翻髻，满头钗笄，上襦下裙，披彩画的长巾，伫立院内，应是靓妆迎门，其后露出一间间厢房。

晚唐 莫9 北壁

39 淫舍

男女盘坐炕上，从表情看，男方似为主人，他一面在收拾整理东西，一面伸手招呼女方。

中唐 莫468 窟顶西坡

40　淫舍

设屏风帷帐，木床上男女手牵手，以示亲
热。

晚唐　莫14　北壁

41　淫舍

房子内壁以图案屏风画装饰，床的周边
有图案花饰，男女偎依盘坐在床上。

晚唐　莫85　窟顶南坡

42 疾病治疗

病人口吐鲜血，两名亲人手扶着其头部，
医师正给病人诊治。

北周　莫 296　窟顶北坡

43 施医药

施主给贫困的病人施医药，让他们住进
病坊，使专人护理，一旁有名妇女正在送
药。病人感激涕零，或双手合十、或双手
据地跪拜谢恩。

初唐　莫 321　南壁

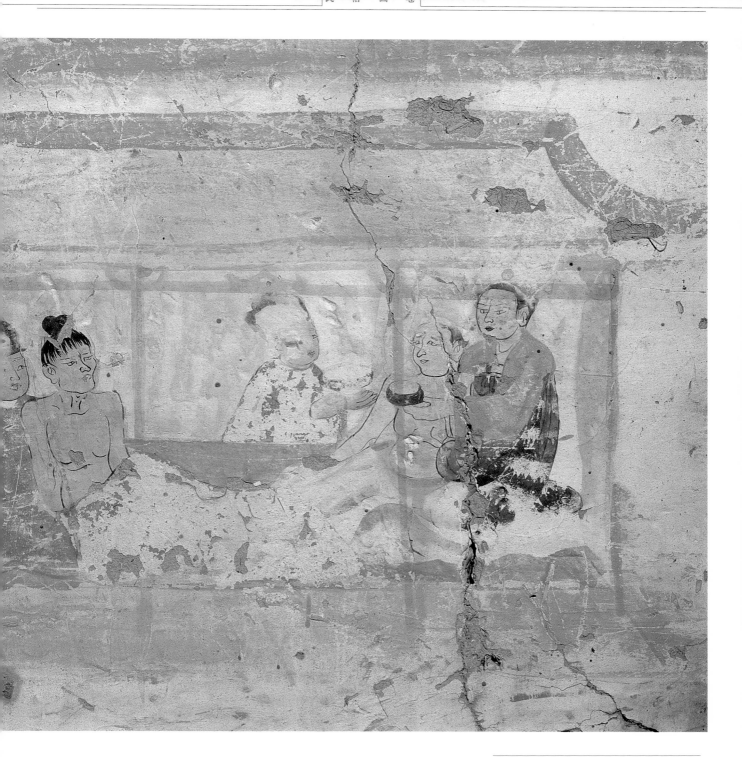

44 良医授药

患者在病坊内，一旁有亲人扶持，一旁有
医工送药。

晚唐 莫9 西壁

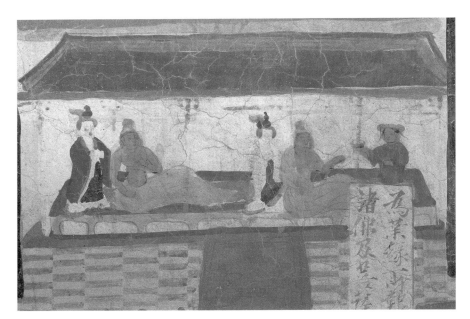

45 良医授药

病坊内，两名梳高髻的妇女分别在床上护持着自己的亲人，一名医工正端药送来。

五代 莫61 南壁

46 患病得医

这是一户豪富人家，屋内墙壁装饰着屏风画，一妇人端坐炕上，一妇人抱患儿候在门边，一边凝视着患儿，母爱之情溢于言表。庭院中水池花柳、栏杆假山。左侧是专程请来的医生。

盛唐 莫21 南壁

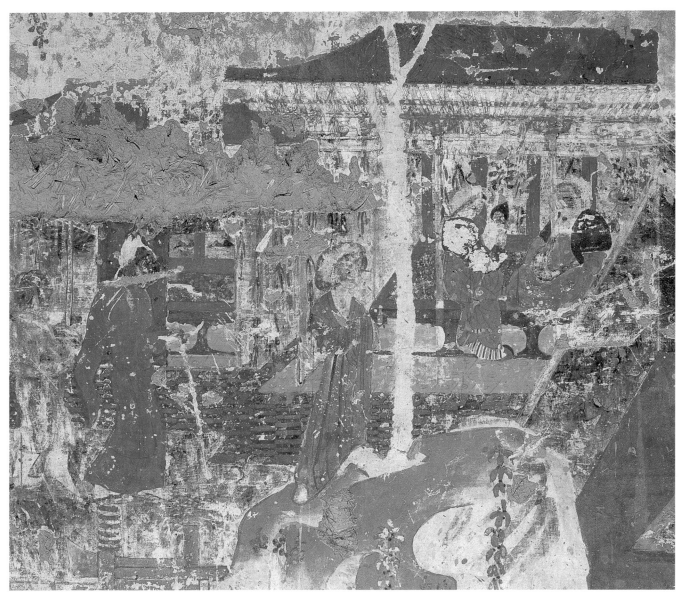

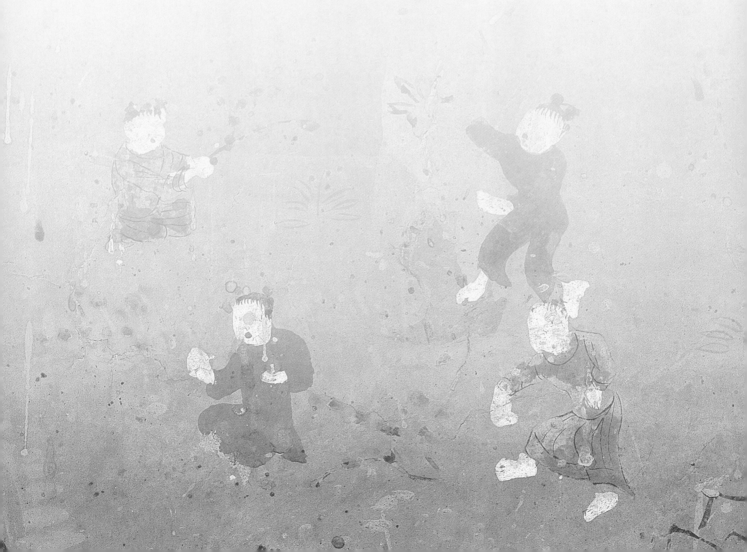

第 二 章

家居与人伦

敦煌地处丝绸之路的枢纽,是佛教东传的必经之地,为中西文化的交汇之所,这一特殊的地理位置,造成了敦煌独特的文化背景。本章精选的壁画中所表现的人们的生活环境、生活习俗、道德风尚,乃至儿童的游戏、服饰、发型等,无不体现了这一文化特点。

在这佛国的殿堂里,民间画师通过手中的画笔,不经意地绘画了人们的生活场景和人世间的伦理亲情,流露出时代的道德风尚和民情习俗。这一幅幅生动的画面,无疑是当时社会生活的真实写照,也是借以研究中国古代社会民俗文化的宝贵资料。

第一节　家居生活

敦煌石窟壁画许多都绘有城池、宅院、农舍，这些建筑大都表现为汉唐的建筑风格。壁画中绘有富豪人家居住的高墙深院、水池花园的豪宅，也有各色平民杂居的大杂院，亦有篱笆茅舍、流水环绕的简朴的农舍，这些画面反映了不同社会地位的各阶层人们的各不相同的生活环境和生活水平。壁画中反映的人们的饮食习惯则具有鲜明的地方特色，敦煌不仅盛产小麦，而且有发达的畜牧业，当地的人们以面食为主，有胡饼、饦饼、饆饠、馓子等食品，并以牛奶和酪浆为日常饮料。壁画中所反映的人们用杨树枝洁齿的卫生习俗，则显然是受了佛教文化的影响。

唐代第23窟绘的是一座民间庭院，这是当时富有之家的写照，邸宅有内外两道围墙，外墙是典型的西北地区的夯筑土墙，内墙是土墼，外抹灰泥。庭院中反映了以铛作炊、乳酪为浆的西北民风。宅内设置的是北方民居的土炕，可煨火取暖，它占据了屋内的大部分面积。炕除供睡眠外，又是吃饭、坐谈、会客的活动之处。至今河西地区的农村仍保持着这种生活习惯。

在第321窟的"宝雨经变"中出现了一座大杂院，这是几户人家聚居的院落，他们中有猎户、屠户及其家眷，画面既反映了他们的日常生活，也暴露了打架斗殴、杀生抢掠的人间黑暗的一面。画面上：猎户傲慢地坐在堂屋床上，随从手臂架着鹰谦恭地站在一旁，女主人在一旁侧身掩面，显然对这种杀生行为感到惊恐不安；两个下人在庭院中扭作一团，女主人急忙挥手劝阻；屠户肩扛一扇鲜肉，正摇摇晃晃地向外走去；左边，有两个妇女正在推磨磨面。画面表现的人物和情节极其生动，是一幅生活气息浓郁的民间风俗画。画的榜题曰"阿兰若住处"，画的上方山林旁，有一个小沙弥正在静心念佛，这是宣扬修持佛法者应远离喧嚣的尘世。画师有意将尘世间利欲熏心、你争我夺、恃强凌弱、杀生抢掠的黑暗丑陋的一面暴露出来，以与佛教所宣扬的清心寡欲、与世无争、戒杀生灵等信念形成强烈的反差。

普通民居无深宅大院，房屋的进深比较浅，满屋一铺炕，显得很简朴。正由于在炕上活动多，所以屋内家具相对较少。

在西夏时期的榆林窟第3窟"普贤变"中，为了表现普贤菩萨十种广大的行愿，绘制了一幅气势磅礴的普贤愿海。在这人间仙境里，出现了简朴的农舍，山屏树障，草庐错落有致，木桩篱墙，透露出恬静、清幽的气氛，令人神往。农舍门前

有方石一块，在向外的一面接一斜坡形石条，前方是流水。这就是洗衣晒衣石，人坐在方石上，在斜坡石条上搓洗衣服，洗后把衣服铺在方石上曝晒。这和莫高窟第323窟佛教史迹画中，释迦用过的晒衣石类似，古代中原地区也是把衣服放在石块上，用木棒捶打，所谓"长安一片月，万户捣衣声"。直至现代，一些居住在沙漠边沿的敦煌农民，仍把洗干净的衣服平铺在沙上曝晒。

人们的生活离不开水，尤其是地处戈壁沙漠的敦煌，水尤显珍贵。敦煌壁画中多处出现水井，人们往往独家或数家，在院内、屋旁、路边设井，以解决生活用水。值得珍视的是，早在一千三百多年前的两幅隋代壁画中，出现了人们在有围栏的井边用桔槔汲水的画面。中国早在先秦时期就已发明桔槔，但形象地反映用桔槔汲水的图画还是不多见的。

敦煌地区人们的生活习俗颇具地方特色，它融合了中原汉民族、西北少数民族及印度的生活习俗，这在饮食和清洁卫生习惯方面表现得最为明显。

据敦煌文献记载，当地人们以面食为主。唐代敦煌人一天两餐，有重体力劳动才吃三餐，佛教信徒持斋时过午不食。按照官方的粮食定量，每餐每人胡饼两枚，合面一升，一天的定量是人均二升。

烹饪之器以釜铛为主，釜铛均为平底锅，无足称釜，相当于鏊；有足曰铛。《沙州伊州地志残卷》记载："田夫商贩之人，唯有平铁为鏊，冬夏常食饼。"从第159窟的壁画中可以证实敦煌人以面为主食，其品种和做法与现代相似，主要有：

胡饼：又名炉饼，通过炉子烤制而成，有大胡饼、小胡饼、胡麻饼之分，是西域少数民族的主要食品。

饦饼：饦饼即起面饼，现在北方地区称作发面饼。

餢飳：即油炸饼，简称油饼，是招待客人或节庆时所用。

馓子：亦名环饼，用一根根面搓拉成环状，油炸而成，其耐储存，人们在寒食节禁火期间多食之，故又名"寒具"。这种食物在《本草纲目》中也有记载。

馎饦：俗称汤饼，当地又称汤面片、揪片子，即把和好的面揪成薄片，在沸汤中煮熟食用。敦煌当地人上午一餐多吃馎饦，这更是僧人的常食之品。

由于畜牧业的发达，当地人常吃牛奶及奶制品。他们自己制作奶制品，把挤下来的牛奶用慢火煎煮，煮后稍冷，即倒进生绢做成的袋内，过滤后置于瓦器中，在一定温度下发酵，即成为酪浆，供日常饮用。还可用酪浆进一步加工，使之由液体变为固体，制成干酪。

第146窟壁画中所表现的寺僧用杨树枝净齿的习惯原流行于印度，随佛教传入中国。漱口刷牙古称"净齿"，佛教习俗是用杨树枝净齿，又称"嚼齿木"，于每日早晨、饭后进行。齿木材料可用杨树、柳树、槐树、楮树之枝，尤以含辛辣味者为佳。齿木或扁或圆，长不超过十二至十六指，短不过四至八指，大如小指。用时一头放入嘴中慢慢嚼（亦可砸烂）成纤维状，即可剔刷牙齿，用罢擘破，屈而刮舌头。中原传统是用揩齿法，即以食指或中指沾盐揩齿。

在同一幅画中，还出现了当时人们盥洗的场面，只见一只只高底圆盆前，人们或在洗脸，或在洗头，或在揩身，这是"劳度叉斗圣变"经变中的一个画面，意在反映外道洗心革面皈依佛教的景状。在隋代第302窟西坡的壁画中，还出现了另一种盥洗方式，即水汤浴，人们在室内设浴池或浴槽，可同时供多人沐浴，专供僧人用的名为"温室"。

更为有趣的是在佛教殿堂中还绘出了蹲厕的图像，这是反映日常生活的少见的画面。画面是依据佛传故事绘制的，表现悉达太子降生后有三十二祥瑞，其中之一是"臭处变香"。

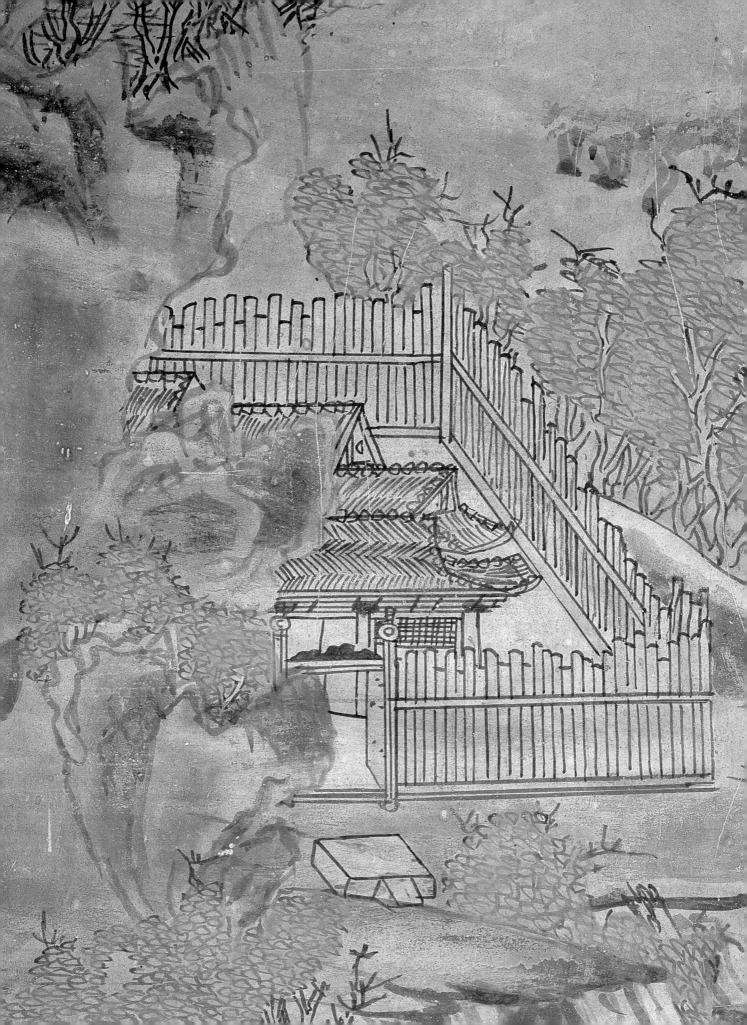

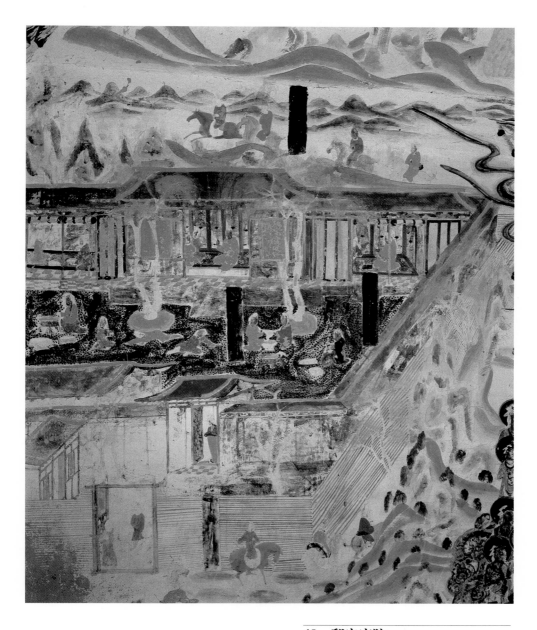

48 邸宅庭院

这是一座双重围墙的庭院，庭院正面是
上房，中间为正房，两旁为厢房。院子里
种植了两棵树，地面用鹅卵石铺成，地上
有因饿累而瘫倒的旅客，妇女们正忙着
做饭。

盛唐 莫23 南壁

47 农舍

在山峦与花树的环抱中，一道篱笆围墙
内，有一幢简朴的农舍，隔绝了尘世的喧
嚣。门前的方石可供晒衣、休憩，斜石条
供洗衣用。

西夏 榆3 西壁 门南

49 宅内设置

正房炕上铺着花毡，放有小炕桌，三人正盘腿而坐，促膝交谈。屋内用花砖铺地，外墙壁装饰屏风画。

盛唐 莫23 南壁

50 坐卧家具

此画右侧上下均是床，上床一优婆塞（男信徒）盘坐其上，双手捧经卷诵读。下床一优婆夷（女信徒）作盘坐状，双手交叠于小腹前。左侧上是榻，供坐卧用，榻的靠背上搭挂衣物。左下为椅，一僧人正在椅上禅坐。

晚唐 莫138 南壁

51 大杂院

画面上反映了大杂院内的生活情景：左
上屋内系猎户夫妇及随从；右下一屠户
正肩扛已屠宰的牲畜往外走；院内有两
人在打架，一妇女在旁劝阻，一牵犬者在
回首旁观；山坡处一男子持刀追抢前面
背负财物者。

初唐　莫321　南壁

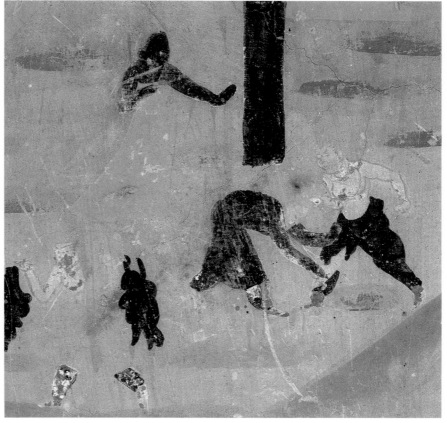

52　斗殴

两男子在当院斗殴，一穿袍服，一上身赤
裸，前者撕裂了对方的裤腿，旁边着襦裙
的妇女挥着左手，劝阻不要再打。

初唐　莫321　南壁

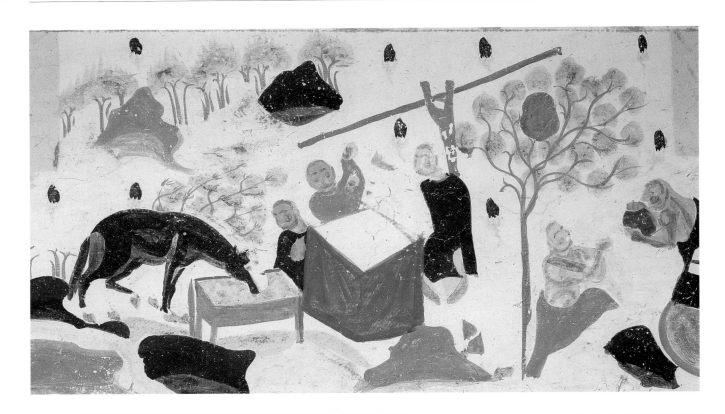

53 桔槔汲水

画面上，一口方形的井边，一个人正拉着系在桔槔横杆上的绳往井里汲水，吊着铁块的横杆尾部高高上翘，水汲满后，便可借助铁块的重力，很轻松地把水提上来。

隋 莫302 窟顶西坡

54 磨面

这是一台小型家用手推石磨，有两个妇女正在磨面。

初唐 莫321

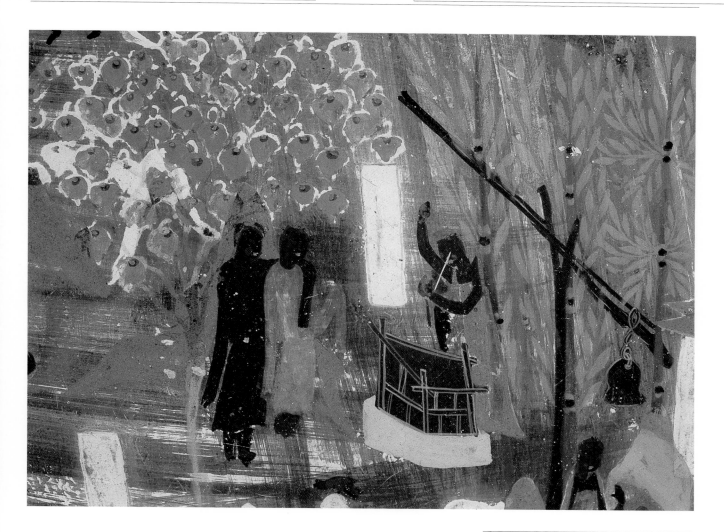

55 汲水

井栏边,一位妇女双手上扬,正拉着桔槔
上的绳准备汲水。

隋 莫419 窟顶东坡

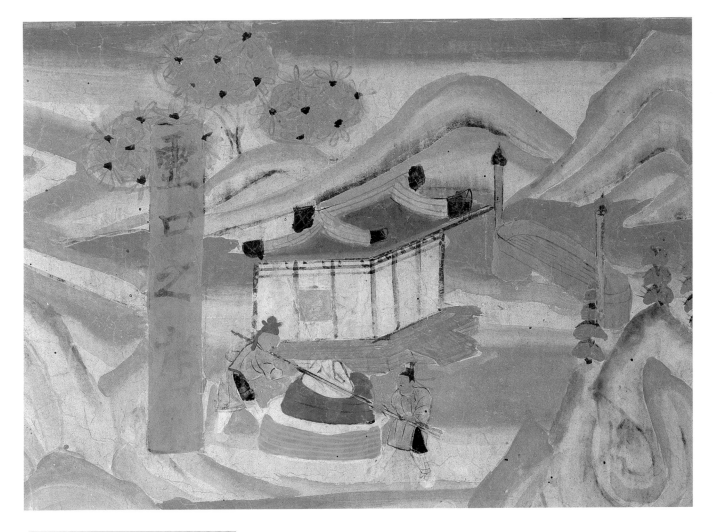

56 灵口之店

店旁两人正在推碾磨粮食，可见此店经
营客人食宿。

五代 莫61 西壁

57 烹饪

在鹅卵石铺成的院中，一个妇人正在用
四脚铛做饭，一旁放有瓦盆、瓦钵。

盛唐 莫23

58 制酪酥

画中，左侧两人共提绢袋，在过滤奶子，
制作奶酪。右侧一人正用特制的杷子搅
打瓮中的酪浆，名曰抨酥，这是加工酥油
的工艺，一旁放置着做好的酥油块。

盛唐 莫23

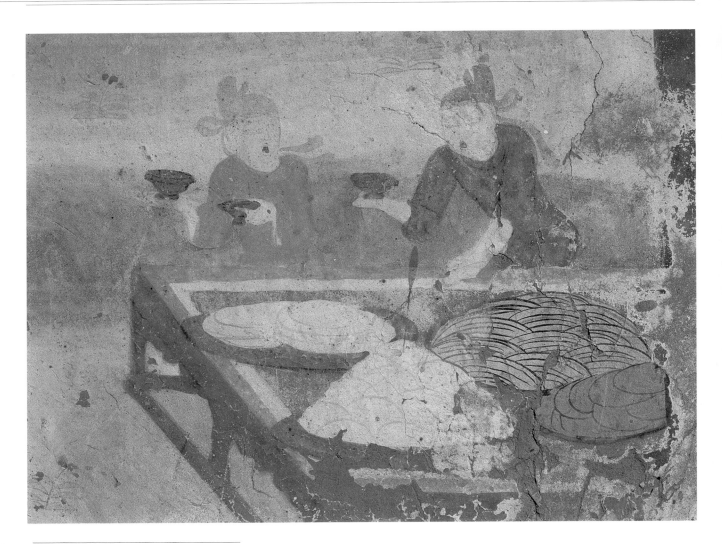

59 斋僧食品

供桌上摆放着四盘斋僧的食品：左上胡
饼，左下饦饼，右上馓子，右下䊦䴾。旁
有两名信徒双手端盏燃灯。

中唐 莫159 西龛内西壁

60 田间就餐

三人在田边就餐，中放一瓦盆，送饭的妇
女坐于一旁，中坐者正吃得津津有味；另
一人边吃饼边喝汤，反映出当地的饮食
习惯。

盛唐 莫23 北壁

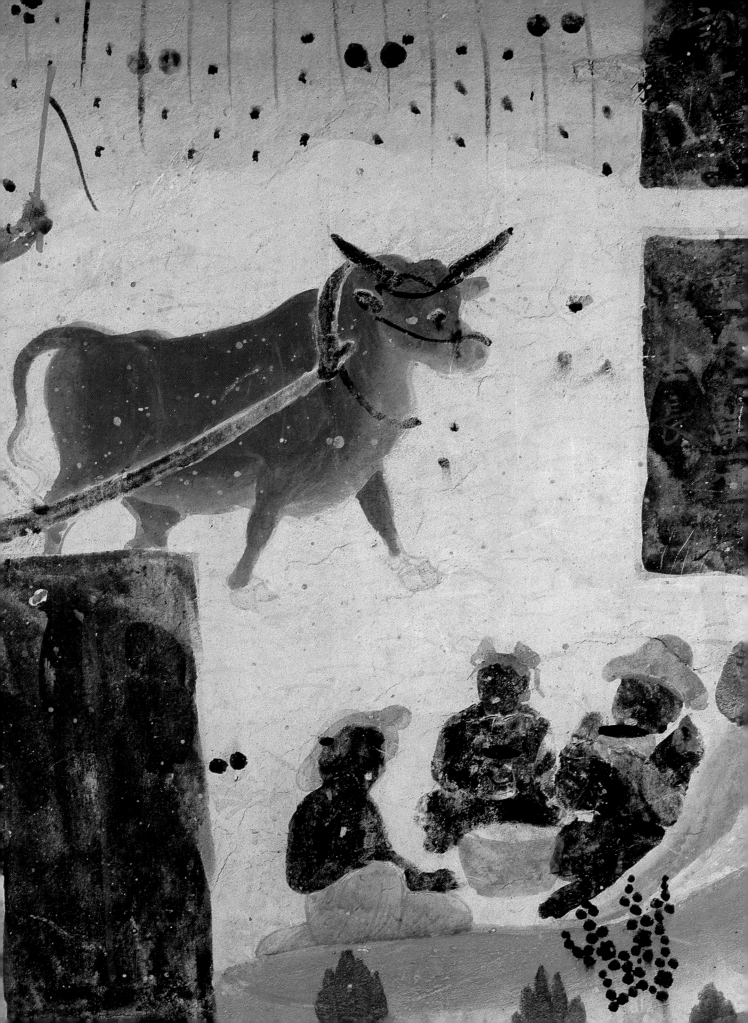

61 净齿

一名剃度后的僧人上身裸露、脖间围巾、右手执齿木净齿，左手握盛水的净瓶，佛教名君持。旁有一沙弥正捧巾侍候。

中唐 莫159 南壁

62 净齿

僧人手执齿木正在净齿、清洁口腔。

五代 莫146

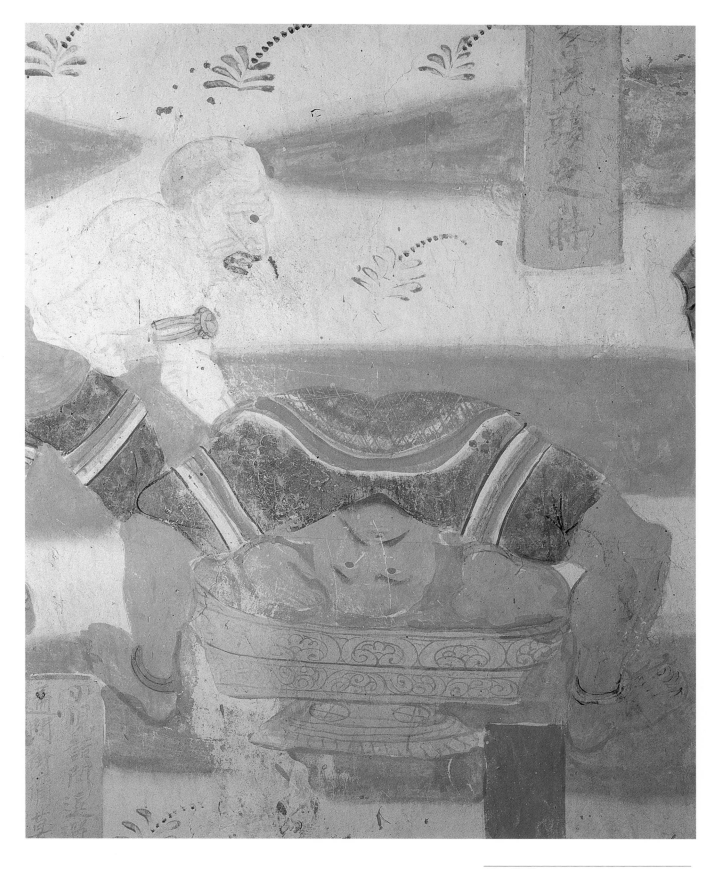

63 洗头
一僧人在用一种下有高足的盥洗器洗头。
五代 莫146

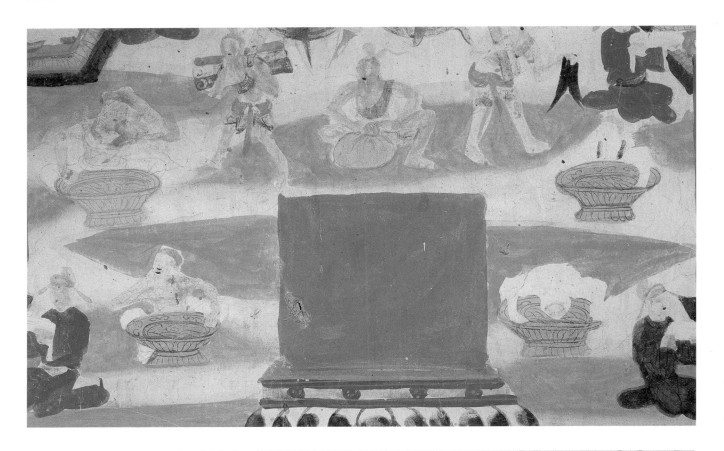

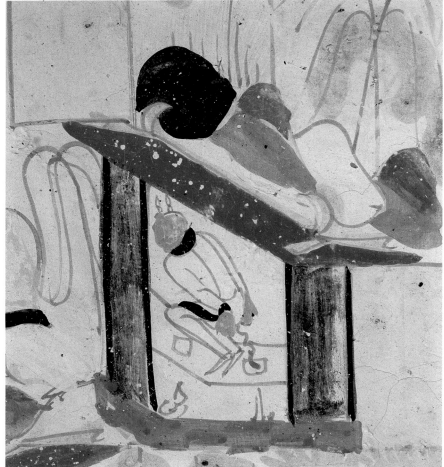

64 盥洗

四人各自在束腰高底的圆盆中盥洗：有的正拟解发洗头，有的裸露上身准备揩身，有的在洗脸。

五代　莫146　西壁

65 蹲厕

厕所建造简单，下用木板锯出方洞。画面含意是佛诞生时出现了"臭处变香"的祥瑞。

北周　莫290　窟顶东坡

076

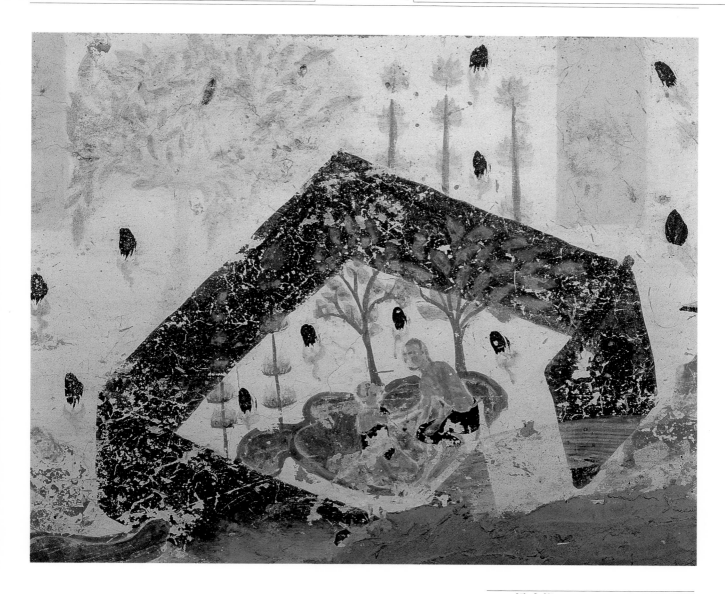

66 汤水浴

这是依据"福田经"所说的第二种福田是"植果园、修浴池"所绘。浴池规模不大，但已有排水设施。浴池周围种有果树。

隋 莫302 西坡

67 扫地

为了迎接释迦太子，两个仆人正在奋力
打扫院落。仆人身着胡服，使用长柄扫
帚。

北周　莫290　东坡

第二节　伦理亲情

伦理亲情是世俗社会的情感，但曾几何时它却走进了佛国的殿堂，喧宾夺主，成了一些壁画的主题。儒家的孝道观则公然与佛教教义融为一体，共处一画，成为当时人们崇奉的道德风尚。在盛唐至宋代的壁画中，如唐代的第85、第31、第138、第156、第321窟壁画中，以及藏经洞出土的宋代绢画中，我们可以屡屡见到画师们借诸笔端所表现出来的这种思想观念及情感。

在第31窟的"法华经变"中绘制了一幅充满母爱的画面：母亲和女儿在戏玩木偶。虽然木偶造型粗糙，但母亲给它缝制了漂亮的裙子，将其打扮成一个女娃娃，这一细节的刻画体现了母亲对儿女的关爱之情，反映了他们之间的伦理亲情。此画系《法华经》七喻之一"如子得母"，意在比喻《法华经》如伟大的母爱，无处不在，关怀、照拂着世间众生。宣扬出世观念的佛教却要以充满人间亲情的母爱来作比喻，其含意颇耐人寻味。

晚唐第85窟"树下弹琴图"绘画的是一则佛教故事：善友太子取得摩尼宝珠后，被弟弟恶友夺去宝珠，刺瞎双眼，流落到利师跋陀国，在王宫守护果园。忧伤的太子坐在树下，抚琴拨弦，抒发心中的郁伤。琴声打动了利师跋陀国的公主，

她循声而来，面对太子而坐，由此"心生爱念，愿为夫妻"，后来太子"两目平复"。画师借助这一优美动人的佛教故事，通过树下一男一女弹琴听琴的简练的画面，突出表现了男女之间的真挚感人的爱情。该画所蕴涵的意义已远远超越了宗教的界限。

《父母恩重经》的内容直说父母之恩深重，为人子者必当孝顺图报。此经被认为是儒教化的佛经之一，有"伪经"之说，初唐时成于中国。当这部经被演绎成壁画时，画家用强烈的对比手法来处理这一主题：一方面用浓笔来突出父母的养育之恩，从怀胎生育到抚养成人的全过程；另一方面又无情地揭露了儿女忘恩负义，只图私房欢乐，撇下年老的双亲度着孤苦伶仃，凄凉寂寞的晚年。画师力图通过这一系列画面，来唤起人们的自觉、自省，从而达到教化的目的。

"父母恩重经变"在莫高窟共有四幅，中唐一幅，晚唐一幅，宋代两幅。其中：中唐的一幅因剥落而画面难以识别。晚唐的一幅绘在第156窟前室顶，已残缺，仅存栏车画面，婴儿安卧其中，母亲推车缓行，母子之爱充溢着画面。宋代的"父母恩重经变"通过两侧的条幅，表现了父母从生育、抚养儿女，直至其成家立业，最后老人孤苦度晚年的全过程，但画

面较模糊。

全面、完整地反映《父母恩重经》内容的是莫高窟藏经洞出土的北宋绢画，现藏甘肃省博物馆。绢画的整体结构是上图佛会，下邀真仪，图的右下角绘双手合十的女尼，中为发愿文，交代绘此绢画是为一位已故的老尼追福，时间是北宋淳化二年（公元991年）。为了反映经变内容，两侧以连环画的形式，用十五幅画面展开叙述，突出了父母茹苦含辛，对儿女的养育之恩，并对孝子予以赞扬，对逆子作无情的鞭挞。

在壁画及绢画中还表现了唐宋时期的养育民俗：

丈夫陪妻子分娩：产妇分娩就褥，丈夫在一旁陪同。在第170窟的画面中，可以见到丈夫把包扎好的婴儿送交妻子，这种丈夫为妻子接生的风俗可能是少数民族的习俗，如云南地区的布朗等族，直至近代，还行"夫接生"。按汉族习俗，分娩时丈夫是不能进入产房的。

浴儿：这一习俗唐宋时兴盛于中原，从皇宫到民间，新生儿都要行三日洗儿礼俗，名曰"洗三朝"。洗儿礼相当隆重，不仅举行宴乐，亲友们还要赠送银钱及果子珍巧等物，名曰"洗儿钱"。唐代诗人王建的《宫词》云："妃子院中初降诞，内人争乞洗儿钱。"宋代行"洗儿会"，在孩子满月时举行。洗儿之俗与佛教的传入有关，佛传故事说：佛降生后，即有九龙吐水为其沐浴，是为祥瑞之一。影响所及，民间亦以浴儿求吉祥、祈福寿。另外浴儿时有用中草药煮水，还有用虎骨汤、香汤洗浴者，可见浴儿还具有卫生保健性质。至今东北地区及朝鲜族仍沿用产后第三天用艾水浴儿之俗。

礼拜观世音，求儿求女：在唐代第45窟观音经变中，绘画了一位着襦裙、披帔子的孕妇，后立一女童，榜题曰："设欲求女，便生端正有相之女。"并排站立着一位着窄袖袍服的男子，双手合十，后立一男童，榜题曰："设欲求男，礼拜恭敬观世音菩萨，便生福德智慧之男。"由此可见，向观世音菩萨求儿求女的风俗，早在唐代业已形成。

这些反映世俗的伦理亲情和儒家孝道观念的壁画，可以说是佛教中国化的过程中的产物，从中亦可以看到儒、释合流，互相糅合的痕迹，这无疑为我们研究佛教在中国的发展提供了珍贵的形象资料。而其中所反映的古代的风俗民情，无疑是弥足珍贵的社会史资料。

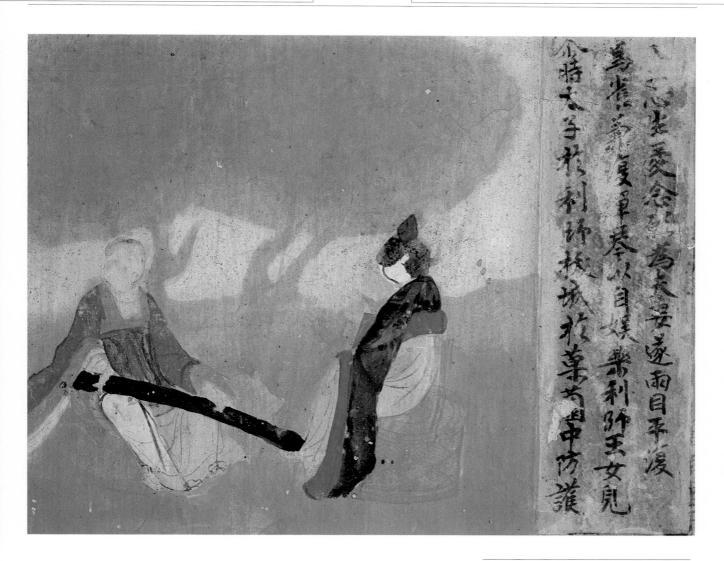

68 树下弹琴

善友太子在王宫的果园中弹琴，琴声打动了利师跋陀国的公主，她对太子产生了爱慕之心。

晚唐 莫85

69 求儿求女 见下页 ▶

画面表现了若有所思的夫人和虔诚礼拜的丈夫求男盼女的渴望之情，以及一对天真可爱的童男童女。

盛唐 莫45 南壁

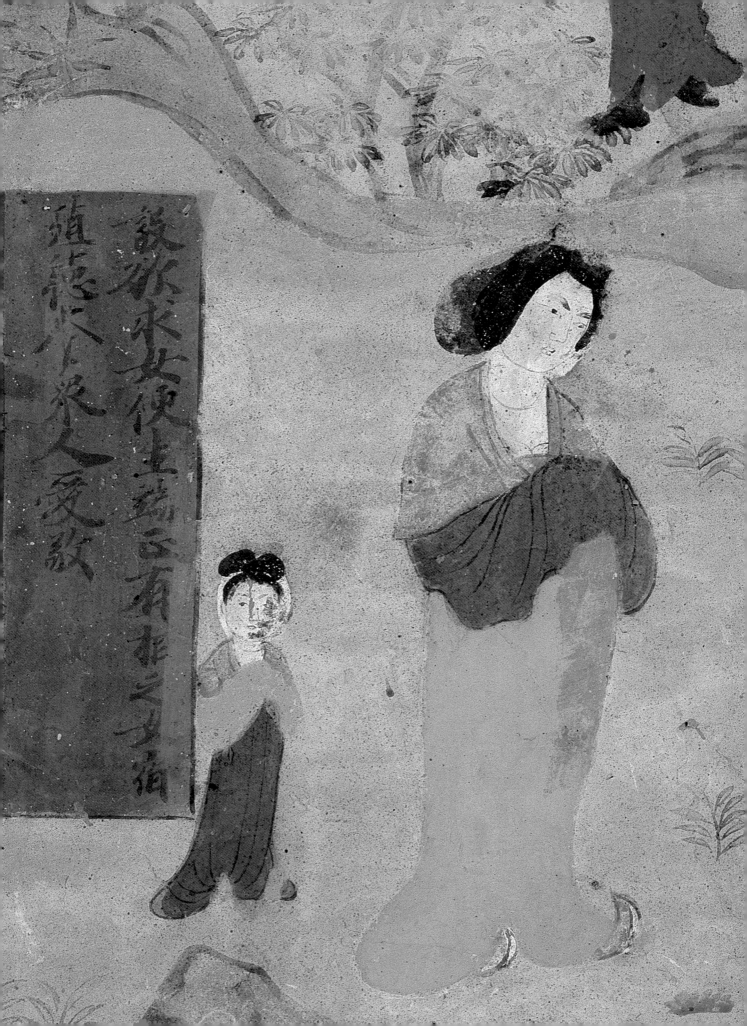

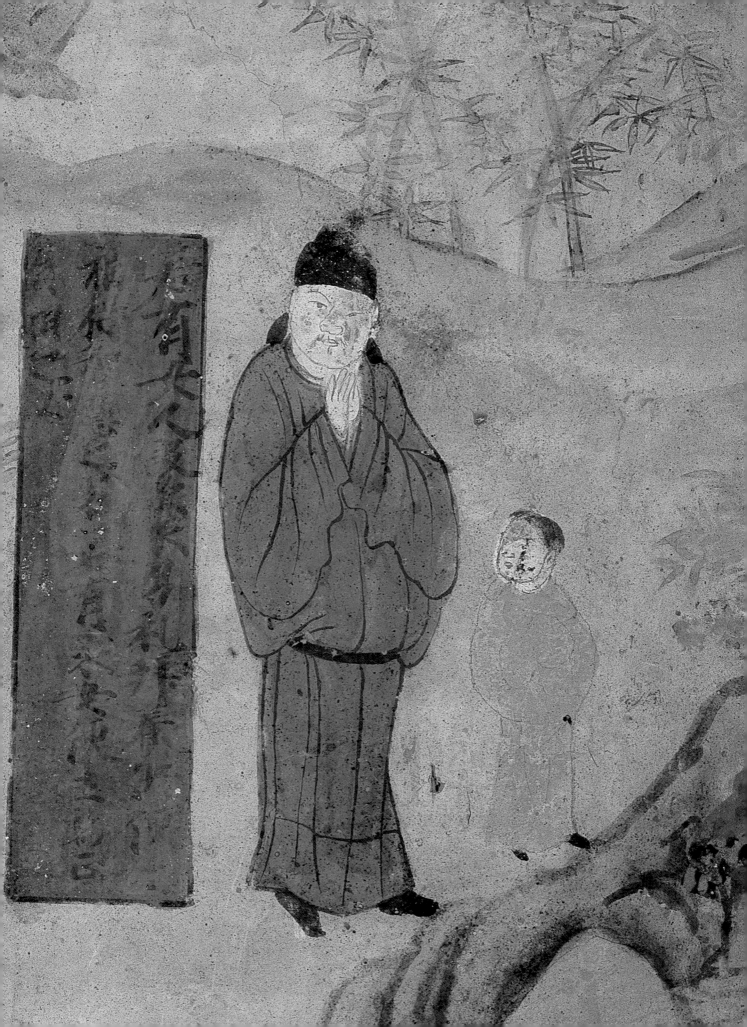

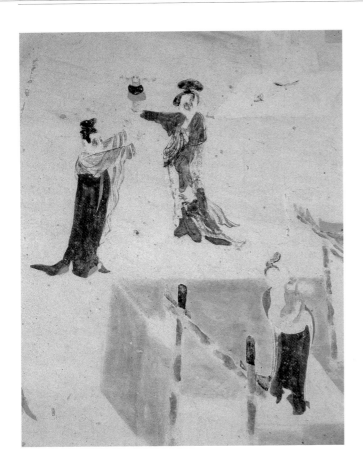

70 戏玩木偶

母亲右掌托一木偶在逗弄女儿。女儿梳
两丸髻，张开双臂作索取状，憨态可掬。
旁边另一位母亲怀抱婴儿，用自己的披
巾作婴儿的衬垫，呵护之情溢于言表。

盛唐 莫31 窟顶东坡

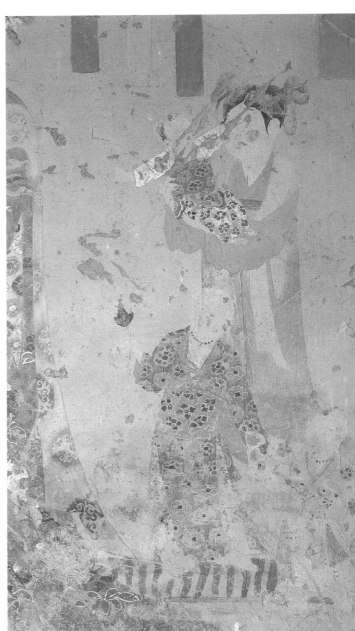

71 裹兜肚的童子

侍女抱着一婴儿，上着小衫，下穿花裤，
中裹花兜肚。另有两名童子戴顶饰，着窄
袖花袍，裹兜肚。

晚唐 莫138 窟顶南侧

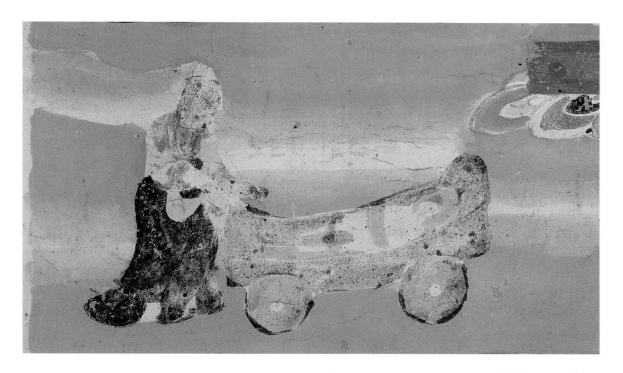

72 栏车

母亲手推栏车，婴儿酣睡车中。栏车一头
较高可挡风，另一头设有扶把。

晚唐　莫156　前室顶

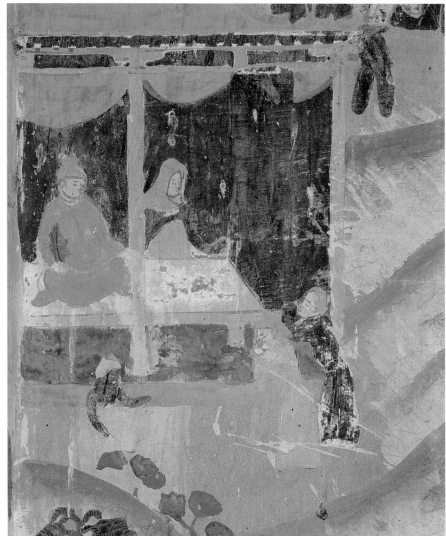

73 供养父母

戴毡帽的父亲和戴帷帽的母亲坐于屋内
木床上，床前右侧是一男一女在作揖请
安，左侧有一名女童在嬉戏，祖孙三代聚
于一堂，天伦之情尽在其中。

初唐　莫321　南壁

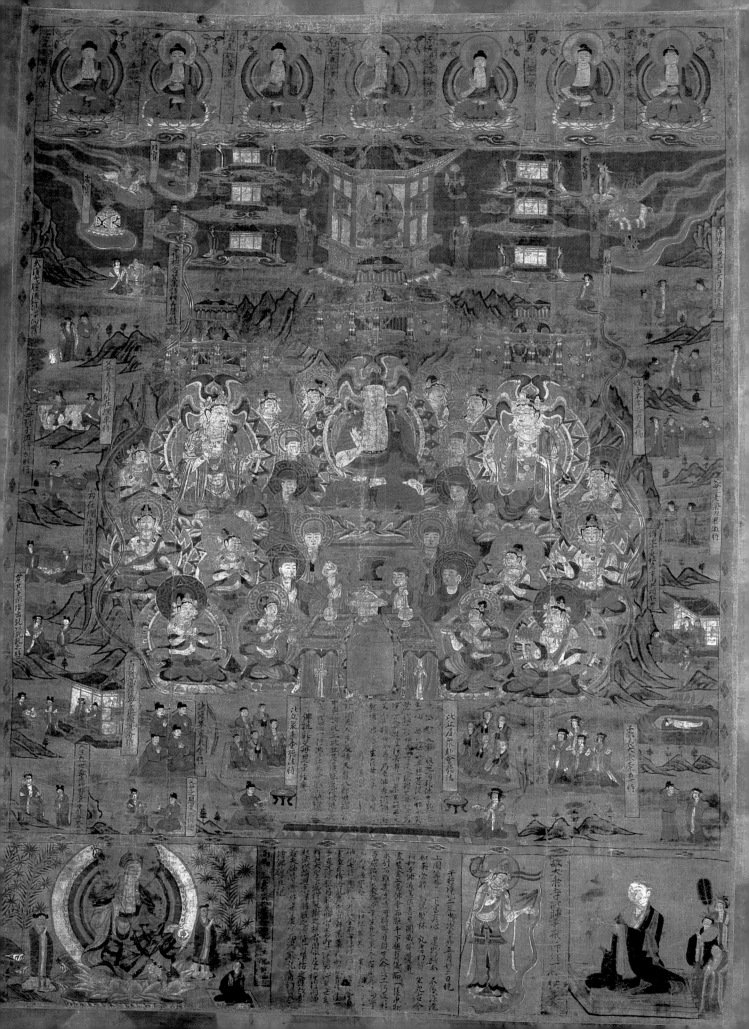

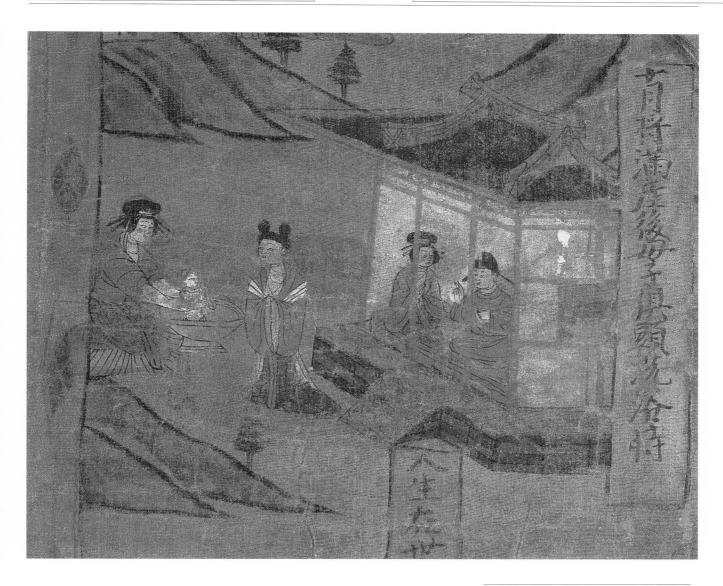

75　分娩、浴儿

十月怀胎，一朝分娩，产妇在房内就褥，丈夫在一旁陪伴。屋外是浴儿的情景，一妇人抱婴儿在高底座的盆中洗浴，旁立一梳双丫髻的侍女。

北宋　藏经洞出土绢画

74　父母恩重经变

上部绘七佛、七宝，中心部位是说法图，一佛二菩萨居中，两旁绘十弟子、十二菩萨。说法图之下，中间写《佛说报父母恩重经》的部分录文及《绘佛邈真记》，两侧为赴会圣众，右下角持炉老尼就是此绢画为之追福者，身后二侍女执羽翣和团扇。两侧十五幅连环画是经变内容，排列次序从左下方起自下而上，再从右上方自上而下，各以山石分界，每幅均有榜题，形象生动，是中国中古绢画中不可多得的精品。

北宋　藏经洞出土绢画

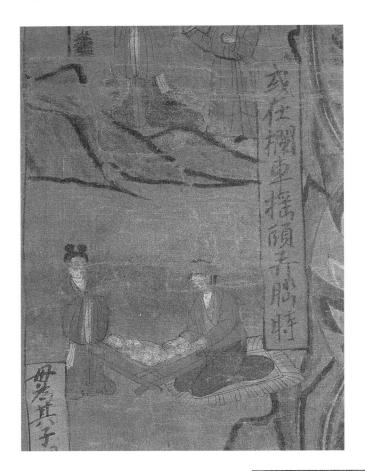

76 栏车婴儿

折叠式的栏车居中，婴儿安卧其中。右侧
是母亲，跪在一小方地毯上，一边摇栏
车，一边逗弄孩子。左侧站立者是梳双丫
髻的侍女。

北宋 藏经洞出土绢画

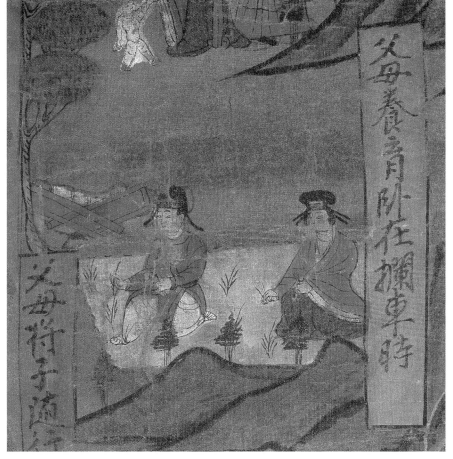

77 苦心养育

父母在田间辛苦劳作，父亲戴幞头，着缺
胯衫，穿麻鞋；母亲束高髻，插横笄、发
梳，上襦下裙，穿云头履。同时，为了看
护孩子，他们把折叠式的栏车带到了田
头，让孩子安卧在栏车里。父母的拳拳之
心跃然画面。

北宋 藏经洞出土绢画

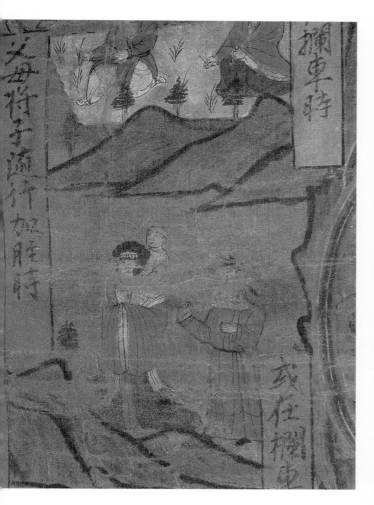

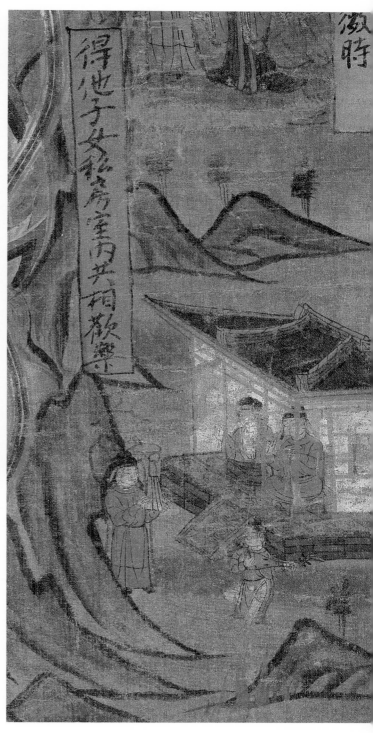

78 骑肩随行

父母带孩子出门，母亲让孩子骑在自己的肩上。母亲满头钗钿，前额发梳，宽袖襦服，长裙曳地；父亲着窄袖袍服，边走边逗弄孩子。享乐和舒适让予孩子，辛苦和劳累留给了自己。

北宋　藏经洞出土绢画

79 私房作乐

榜题曰："得他子女私房室内共相欢乐"。房内坐着已成家立业的儿女，正在观看自己的孩子在屋外玩耍，左侧男孩持拍板，右侧女孩抱琵琶。他们只顾自己欢乐，而把抚育他们的年老的双亲遗忘了。

北宋　藏经洞出土绢画

第三节　佛殿里的婴戏图

佛教有极乐化生之说，是谓虔诚的信徒，功德圆满，死后可往生极乐净土，化生于莲花中，而为童子，即所谓的"化生童子"。敦煌壁画中的童子形象大多取自现实生活，这些在戏要玩乐的儿童活泼可爱，天真无邪，富于生命力。壁画中绘画了一些古代的儿童游戏，它们有些来源于佛教仪式和佛教故事，有些来自于民间，这些游戏有些至今仍在流行。壁画中儿童的服饰既有中原的传统服饰，也有边疆少数民族的服饰以及外国传入的服饰。壁画中有儿童在学堂学习的场景，其中还有老师责罚学生的画面，从中可以窥见传统教育制度之一斑。

敦煌壁画中的儿童游戏主要有以下几种：

骑竹马：儿童以竹子为马，乘骑为戏。在晚唐第9窟所绘的供养人行列中有骑竹马的儿童，他手持一根竹竿放于胯下，另一只手扬起一节竹梢为鞭，正作策马扬鞭之状。该游戏流传甚早，《后汉书·郭伋传》即有记载：伋任并州（今内蒙古、山西等地）牧，"到西河美稷，有童儿数百，各骑竹马，于道次迎拜"。唐代杜牧《杜秋娘》诗云："渐抛竹马剧，稍出舞鸡奇。"白居易亦有诗云："笑看儿童骑竹马。"这种竹马之戏流传甚广，至今有些地区仍有流行。

聚沙之戏："法华经变"中常出现三五成群的童子，聚沙为戏。《法华经·方便品》说："乃至童子戏，聚沙为佛塔，如是诸人等，皆已成佛道。"这段文字说明了两点：其一聚沙为戏的儿童游戏，古已有之。其二，如聚沙成佛塔便是一种功德，可因此而往生天国成佛。佛教有这样一则故事：往昔有五百幼童相结为伴，天天在江边游戏，聚沙作塔。一天，洪水突发，把幼童席卷而去。因其有聚沙作塔的功德，均往生兜率天宫。敦煌地区到处是沙，儿童聚沙为戏极为普遍。

花供养：鲜花是佛教最常见的供物，花供养源于印度的原始宗教，后成为佛教仪式之一。用花供养佛，佛作大欢喜，供者得大利益。第112窟绘有"群童采花"，画面没有直接表现献花敬佛，只见一群儿童正在忙碌而欢乐地采花。

叠罗汉：从第217窟的壁画中可以看到，唐代儿童还玩"叠罗汉"的游戏，即一个童子立在另一个的身上，其他儿童围观助兴。类似的题材，后来演变成独幅的婴戏图，成为象征多子多福的民俗画。

壁画中儿童的服饰丰富多样，颇具时代特点：这些童子形象都是现实生活的反映，他们的不同服饰正是供养人不同文化背景的折射。第329窟所绘两名童子，均着秦汉以来的中原传统服饰，下者

戴围嘴，亦名"淹"，是小儿的涎衣；上者戴兜肚，俗称"兜兜"，又名"抹胸"，通常以鲜艳的罗绢制作，着时两带系结于颈，另两带围系于腰，起保健和保暖作用，当时在北方地区相当流行，几乎人人都戴。在第220窟"阿弥陀经变"的宝池中，三名童子站在莲叶、荷花上翩然起舞。他们的服饰有两种：一种是中原传统的，上着半臂，下穿小袴(即短裤)。半臂即短袖上衣，盛行于唐，据说汉代时，高祖嫌其袖长，减之，称作"半臂"。唐代诗人李贺的《儿歌》中写道："竹马梢梢摇绿尾，银鸾睒光踏半臂。"其所描写的

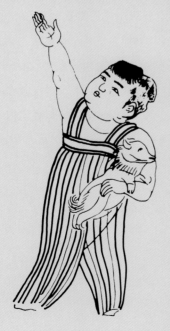

高昌少年
新疆阿斯塔那唐代墓葬出土织物

正是儿童着半臂玩游戏的欢乐景象。另一种服饰是外国传入的。一个立在荷叶上的童子，着背带条纹小口裤，又称波斯条纹小口裤，系从波斯传入，新疆、敦煌直至中原内地均有流行，成为一种时髦的风尚。如阿斯塔那唐墓出土，新疆维吾尔自治区博物馆收藏的高昌少年装，与壁画中童子的服饰完全相同。还有唐代画家阎立本的步辇图中，抬唐太宗的宫女也都穿波斯条纹小口裤。

在榆林窟的西夏供养人行列中，保存了西夏童子的形象，"圆面高准"，为西夏人的审美时尚。童子的发型是前部留少发，左侧一绺长发垂肩，其余髡首；或头部周边留发一圈，中髡首。服饰与汉族类似。

敦煌自北朝五凉(前凉、后凉、南凉、西凉、北凉)时期便有设立学校的文字记载。隋唐两代，朝廷推行科举制，不拘一格选拔人才，使读书成为风尚。唐宋时期，敦煌设州学、县学及医学，这是官办学堂；寺院设寺学及专门从事研究佛法义理的义学。

敦煌壁画中的学堂画面出现在"维摩诘经变"、"父母恩重经变"、"药师经变"中。"维摩诘经变"说维摩诘是一位在家的居士，他精通佛理，极具辩才。为教化度人，他深入到社会的各个方面、各

个角落。他也进入学堂，教化师生，所谓"入诸学堂，诱开童蒙"。"父母恩重经变"说，父母望子成龙，盼子心切，不但从小在生活上无微不至的关怀和爱护，更望他学有所长，业有所成，所以让孩子受教育对父母来说是责无旁贷的。"药师经变"中学堂画面只出现在个别九横死的画中。

关于学堂的基本建制，据《唐六典》的制度，州学学生四十人，县学学生二十人。第12窟壁画中的学堂规模不大，一座院落就是一所学堂，院内中心有一座单檐庑殿建筑，这就是学堂的正房，此正房既供老师起居，还可供奉孔子塑像。据《沙州都督府图经》记载，州学、县学院内设庙堂一座，内塑孔子、颜子之像，春秋二时祭奠。老师当年称"博士"，只设一人，另设一名助教。学堂中，一仆役给老师上茶时躬身九十度，那种毕恭毕敬的神态正是尊师重教的形象表现。院内两侧厢房是学习场所，内设桌凳。古代的学习条件比较简陋，课桌是用一块木板支成的架子，坐的是一方形土墩，课本是手抄的纸卷，展开平铺桌上。

按封建社会的刑法，对违法者可处以鞭、笞、杖刑。学堂里对违纪的学郎竟然也参照此法，这里俨然是一个小社会，只是刑罚轻重不同而已。在第468窟"药师经变"的画面上，助教正在执行对学郎的体罚，一个年幼的学郎站在学堂的院中，当着同窗的面被助教用鞭子抽打。这个发生在学堂里的插曲，一针见血地揭露了封建教育制度的弊病。

在敦煌壁画上所反映的儿童生活，同样受到中原文化和外来文化的冲击，从游戏、服饰到学堂，既有秦汉以来的中原风尚，又有佛教东渐及西域习俗的影响。儿童的生活既有欢乐，也有压抑。

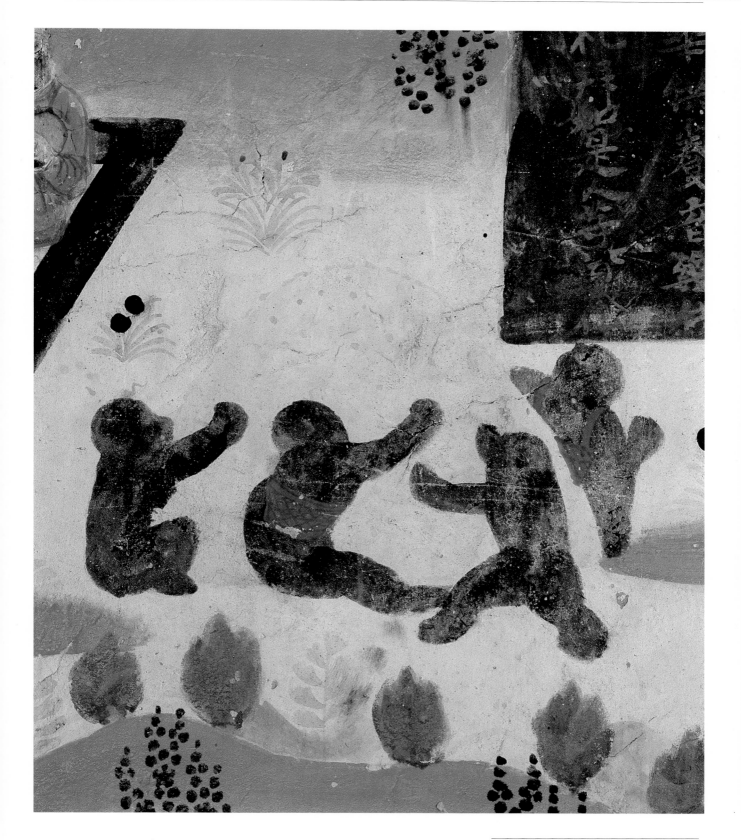

80 聚沙为戏

四个胖乎乎的童子在田间作聚沙之戏，沙堆已高出童子一头，他们仍努力往上堆。

盛唐 莫23 北壁

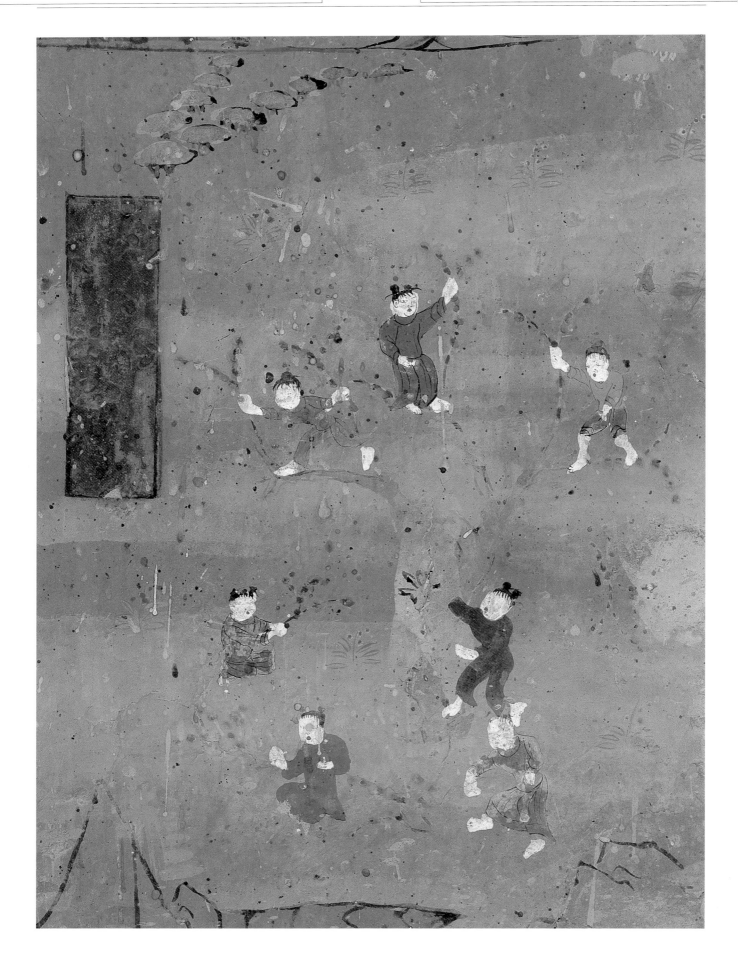

81 群童采花

七名童子正在采花作乐，三名在树上，四人在树下，每人的动作情态各异，或攀枝，或摘取，或仰接，或俯拾，或结束，情趣盎然。

中唐 莫112 西龛西壁

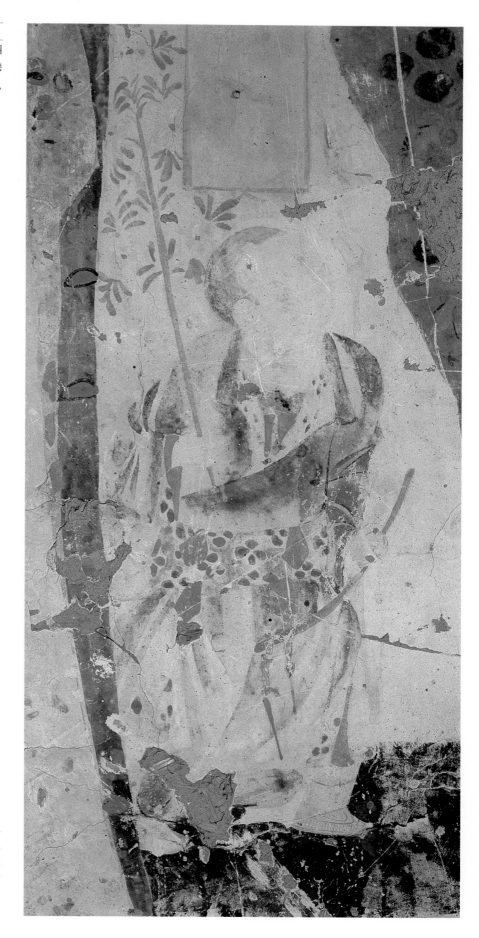

82 童子骑竹马

一穿花袍服、内着裲裤，足蹬平头履的童子，左手扶竹马，竹马弯弯，右手执一竹梢，作赶马之鞭。

晚唐 莫9 东壁门南侧

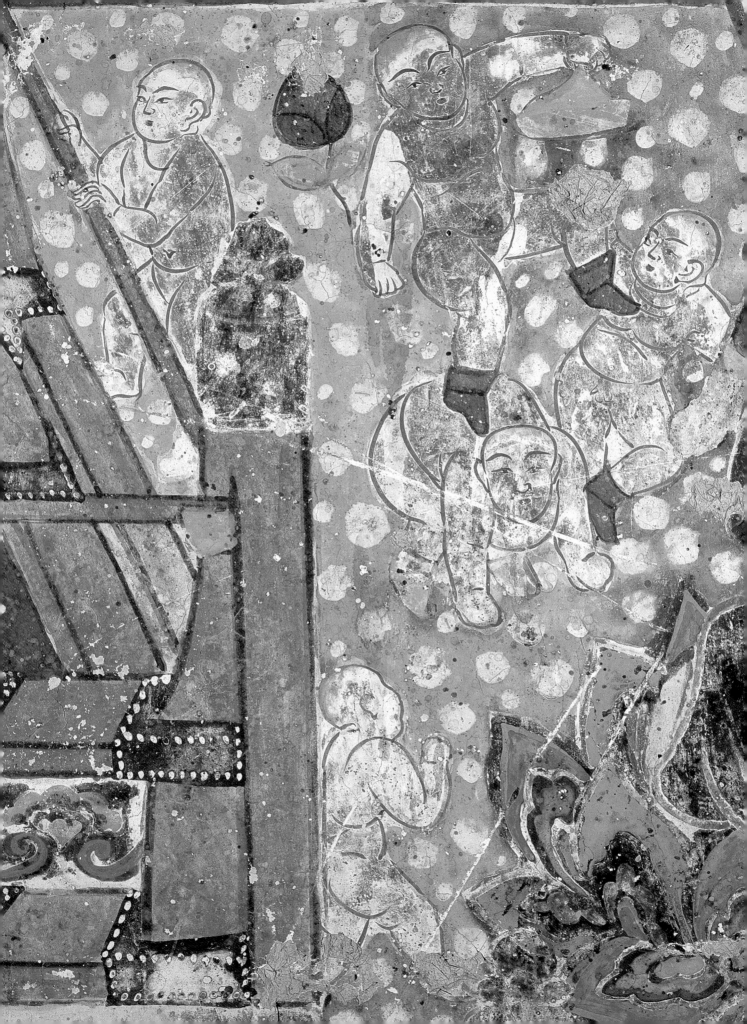

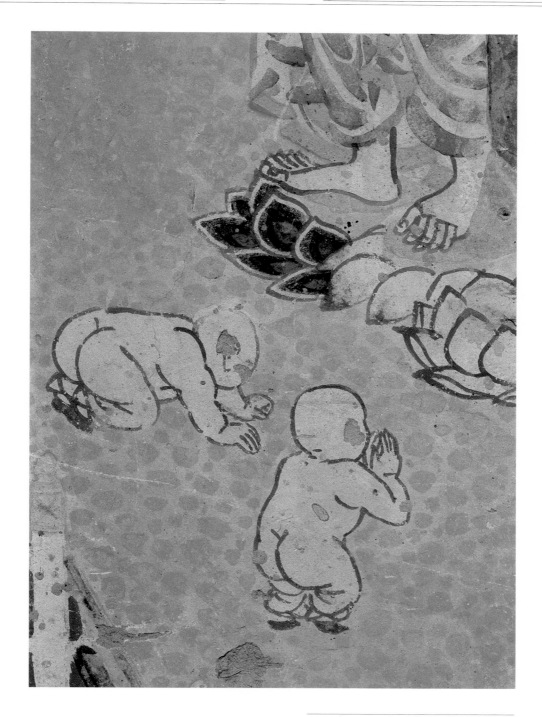

84 童子拜佛

两名赤身胖娃娃拜倒在佛陀面前，显得
格外纯洁可爱。

中唐 莫197

83 群童嬉戏

一群男孩，光头裸体、脚穿布袜，正在做
叠罗汉的游戏，上面站立的童子一手执
莲蕾，一手提莲蓬，右脚踏在下一童子的
背上。另一名童子以右掌支撑着上立者，
罗汉终于叠成了，难怪前面那个童子正
张嘴拍手为他们叫好。

初唐 莫217 北壁

85 汉装童子

此为化生童子，上者着兜肚，下者戴围
嘴，他们穿着的是汉民族传统的服饰。他
们一足踏莲花，一足抬起，与手势配合，
作舞蹈姿态。

初唐 莫329 西龛外侧

86 中外儿童服饰

三个童子中年龄最小的是左侧者，头上
总角，额前留一绺鬌发，这是出生三月后
剃头特意留下的头发。另两名剪发、未
冠。最前者着波斯背带条纹小口裤，其余
两人上着半臂，下穿小裤，三个童子的服
饰体现了唐代服饰中外兼蓄的开放特色。

初唐 莫220 南壁

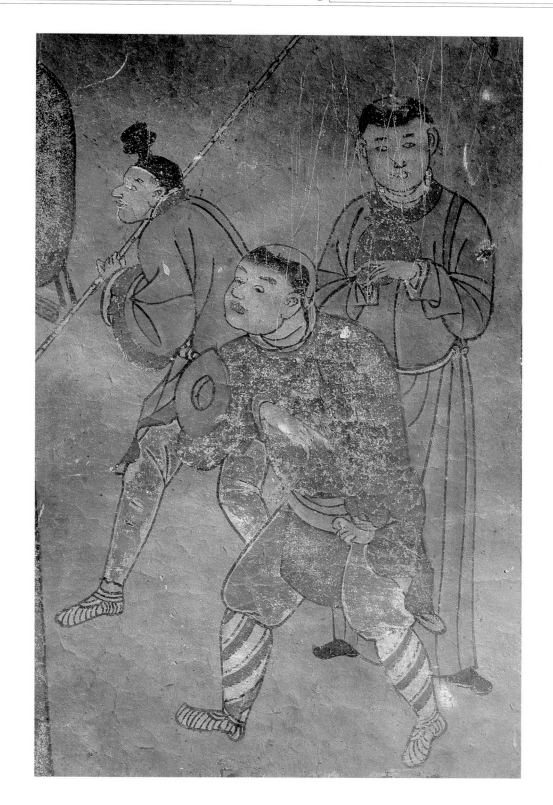

87 西夏供佛童子

此图前者为童仆，右臂挎凉帽，腿裹行
縢，又名邪幅，足蹬麻鞋，非常认真地在
前面引路。后立者为小主人，着圆领袍
服，足蹬皮履，双手捧供佛的财宝。

西夏 榆29 南壁东侧

88 供养童子

童子一面向前奔走，一面回首合十，下身
裸露，满脸喜气洋洋。

西夏　榆 29　南壁东侧

89 学堂

学堂自成一座院落，一间单檐庑殿建筑是正房，供老师所用。房前中坐者是老师，侧坐者是维摩诘居士，一仆人正恭敬地上茶侍候。两侧厢房里学郎正在读书。

晚唐　莫12　东壁门

90 学堂

一博士端坐屋内，院里助教正在对一名学郎进行体罚，厢房中的学郎愤愤不平地注视着眼前所发生的一切。

中唐　莫468　北壁

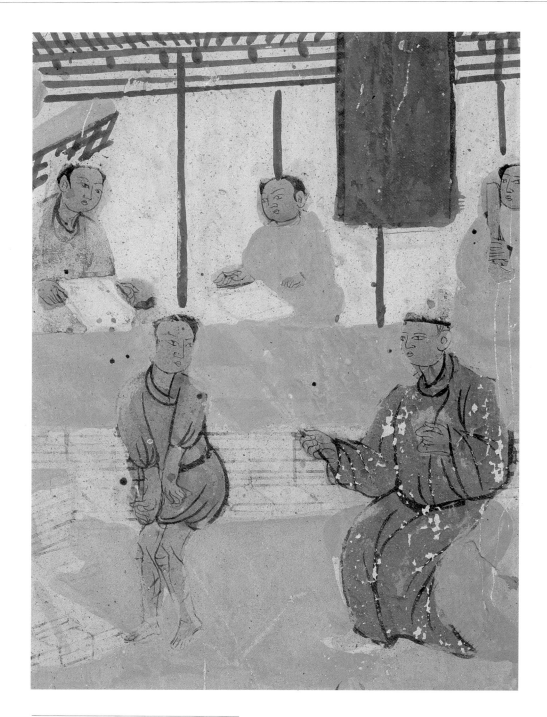

91 体罚学生

助教右手执鞭,强令学郎赤脚,卷起袖子、裤腿,狠狠地抽打他。学郎痛得侧过身来面向着助教,脸上显得既痛苦又无奈。

中唐 莫468

第 三 章

中古婚俗再现

敦煌石窟绘有四十六幅婚嫁图：盛唐九幅，中唐十七幅，晚唐九幅，五代六幅，宋代四幅，西夏一幅。这些婚嫁图的内涵极其丰富，它们不仅再现了唐宋时代的民间婚俗，而且也反映了敦煌地区不同民族间各异的风俗，这也是敦煌地区人文景观的一个显著特点。

中古时代的民间婚俗通过敦煌壁画形象生动地展现在我们面前，从亲迎的场面直至举行婚礼仪式的各个细节，壁画中都有具体细致的描绘。从中我们了解到唐宋时期婚礼的主要程序是：新郎亲迎、乐舞助兴、拜堂成礼、奠雁仪式、共入青庐。这些婚礼仪式显然是在继承中国传统仪礼的基础上作了重大变革，如其中乐舞助兴和共入青庐两种仪式，便是古代所无。尤其是入青庐以避煞的习俗，青庐的形状类似穹庐，这显然是在与少数民族交往过程中受到少数民族风俗的影响。

婚嫁图也反映了当时敦煌地区普遍流行着两种婚俗：聘娶婚和入夫婚。入夫婚是男就女家成礼的婚俗。入夫婚的流行与敦煌地区民族分布较广有很大关系，西域少数民族很多流行入夫婚，直至清末民初，这种婚俗仍有流行。婚嫁图中也有反映汉族和回鹘族通婚的画面，这是各民族间友好相处、相互融合的不可多得的形象资料。

婚嫁图中人们特殊的婚礼服饰则反映了一种有趣的民俗——摄盛，而少数民族的婚礼服饰更有其特异的标志，这些都是研究中国古代民俗发展的不可多得的珍贵资料。

第一节　婚礼场景

　　敦煌壁画的四十六幅婚嫁图中，有大量的婚礼场景的画面，借此我们可以形象地了解古代敦煌地区的婚礼习俗。

　　唐宋时期，敦煌地区的结婚形式与传统的习俗相同，在大婚之日，主人家必定大摆酒席、盛宴宾客，新婚夫妇则将举行一系列结婚仪式，以此宣告婚姻关系的确立，并取得社会的承认。敦煌壁画婚嫁图中，大都画有此类热闹喜庆的婚宴场面。婚礼宴席大都设置在宽敞的庭院中。从盛唐第445窟、晚唐第12窟、五代榆林第20窟、宋代第454窟等壁画中，我们都可以看到人们在庭院中用帷幕设帐，张设宴席，款待宾朋亲友。在榆林第20窟的婚嫁图中，可以看到宽敞的庭院中有青布帷幕搭成的帐篷，帐篷顶部作人字坡形，有的还有帐额，装饰着花纹图案。帐篷内设一长桌，男女宾客分坐两侧。遇喜庆大事在庭院设帐宴饮的习俗自古而然，甚至朝廷的元正大会也往往在庭院设帐。南朝的王沈在《正会赋》中写到：
"华幄映于飞雪，朱幕张于前庭。纡青帷于两阶，像紫极之峥嵘。"而另一方面，由于一般婚礼喜筵的规模都比较大，借助宽敞的庭院设帐摆筵，也是自然之举。

　　礼席的规模往往依婚家的地位、财富而定。据《甲午年五月十五日阴家婢子小娘子荣亲客目》记载，北宋淳化五年（公元994年），出席阴家小姐婚礼的有四百七十名客人，其中有五户只写"合门"，未注具体人数，此荣亲客目尾部尚残缺，推测参加此次礼席的约五百人左右。新娘是敦煌当地的豪族阴家小姐，名婢子。

　　在庭院中，还用布幔等物围成屏障，以供新郎新娘拜堂行礼之用。《张敖书仪》说："以扇及行障遮女于堂中。"行障即帷帐，类似后世的屏风，可自由搬迁，其目的是遮掩新人。帷帐内新婚夫妇站立的地面上，必铺一方花毡，这是婚礼的"转毡"之俗，又称"转席"，即新娘不得踏地，只能在毡上行走，毡不够长，由侍者以另一毡前后传递。此俗从皇宫到民间均曾盛行。白居易《春深娶妇家》诗云：
"青衣转毡褥，锦绣一条斜。"此俗认为新娘的脚不能直接与土地接触，否则会冲犯鬼神。

　　在第12窟的婚嫁图中，绘有在堂上陈列财礼的场面。唐宋时的婚嫁重财礼，《唐会要》指出，时下婚姻的弊病是："多纳货贿，有如贩鬻。"敦煌的《邓家财礼目》的清单中共包括：

　　女方的衣着七套，每套含裙子、襦裆、画帔子或帔巾，制作面料是绫罗锦缎，并要贴金、泥银。

　　各色锦四匹，沙沙那锦一张，各色罗两匹，各色绫两匹，生绢两匹，共十匹。

锦被三张，锦褥两面，布缣九匹。油酥四驮、麦四车、羊十八只、骆驼两头、马两匹。

时为北宋太平兴国九年（公元984年），邓家是敦煌的一个都头。

无论是唐代的，还是宋代的婚嫁图中，都有一件醒目的东西，那就是用三叉架支起的一面圆镜，俗称"镇妖镜"。南宋孟元老《东京梦华录·民俗》中曾有记述：娶妇时，新人下车檐，一人捧镜倒行，即始终以镜对着新娘。此为中国传统民俗。这是民间为了防止三煞等作祟，而以明镜来镇妖。《抱朴子·登涉篇》记述：一切妖魅鬼怪，假托人形，以眩惑人目，唯不能于镜中易其真形。

青庐是专用于婚礼作洞房的，类似北方少数民族的穹庐。第186窟婚嫁图中的青庐作圆顶小穹庐。青庐内壁由枝杆交错搭成菱形，用绳交络，连锁而成，外覆以青缯、青幔，可张可阖，搬迁自由，是一种行屋，使用方便。东汉时婚礼已流行设置青庐，《世说新语·假谲篇》记载，曹操少年时，与袁绍二人趁他人婚礼之机，潜入青庐，把新娘劫走。至唐代仍行此俗，建中元年（公元780年），礼仪使颜真卿上奏："相见仪制，近代设以毡帐，择地而置，此乃虏礼穹庐之制。"《张敖书仪》明确指出："凡成礼须在宅上西南角吉地安帐。"青庐设在女家。

青庐既然来源于游牧民族，为什么在中原、在汉族的婚礼中广泛采用呢？这是因为，古人认为新人住青庐可以避煞。当时民间传说婚礼期间有三煞，即会招来青羊、乌鸡、青牛之神，故新婚夫妇不宜入屋，否则对家长不利，还会无子。《知新录》说，汉代京房嫁女，以三煞在门不得入内，最后撒麻豆谷米以禳之。而且汉族地区的俗文化又赋予青庐一个吉祥的名字，称之为"百子帐"，其为"百枝帐"的谐音，因搭建时用大量枝杆故名。"百子"之音，正合汉族人"多子多福"的心态。

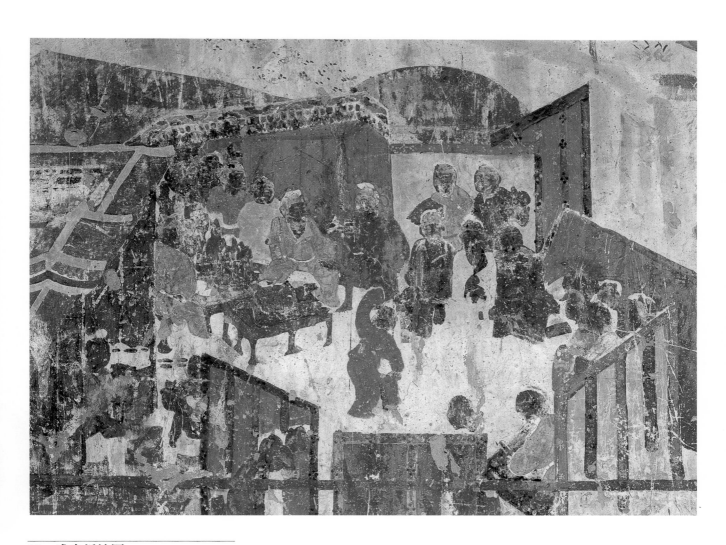

92 盛唐婚嫁图

这幅婚嫁图反映了婚礼场面的基本布局:
在屋外庭院中,左侧设篷帐、摆筵席,中
心为乐舞场面;右侧帷帐内是新郎、新娘
在拜堂行礼;后面是圆顶青庐;前面屏障
外是围观的人群。

盛唐 莫445 北壁

93 晚唐婚嫁图 见下页 ▶

左侧礼席客人已就座;右侧跪拜地上者
为新郎,一旁作揖站立者是新娘,后面是
众傧相。画面正中陈列的是新郎送给新
娘的财礼,旁有三叉支架竖圆镜一面。左
前方是前来贺婚者。

晚唐 莫12 南壁

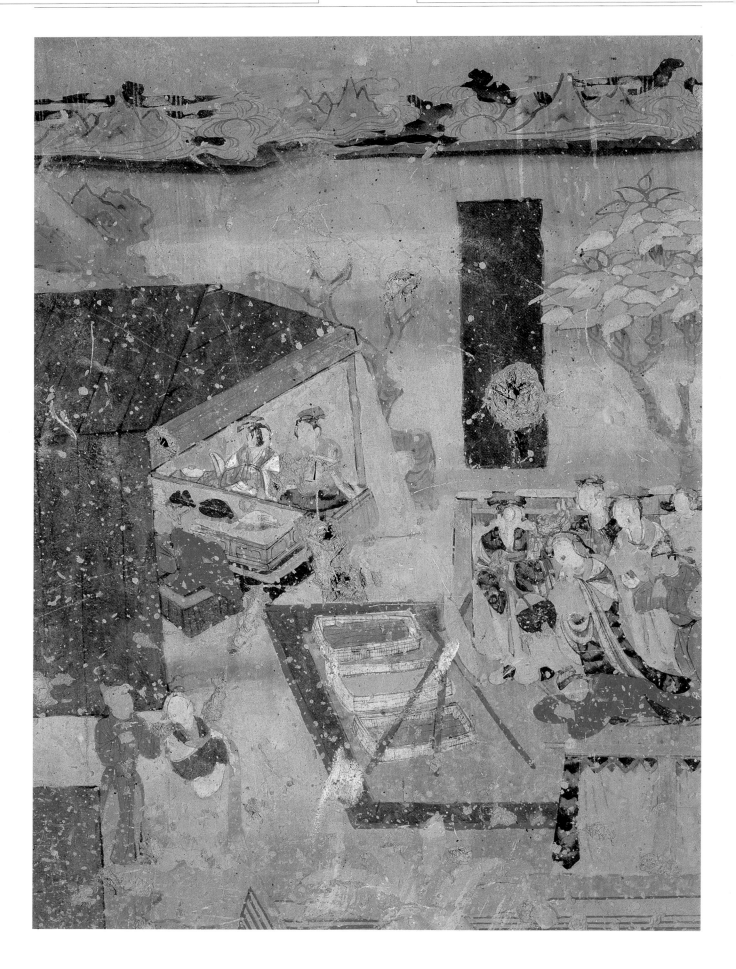

94 婚礼场面

庭院中支起了帷帐，其中设有礼席、地面铺毡，旁设青庐。亲友宾客与新郎新娘相对，中间地面竖明镜，构成气氛热烈的婚礼场面。

宋　莫454　东坡

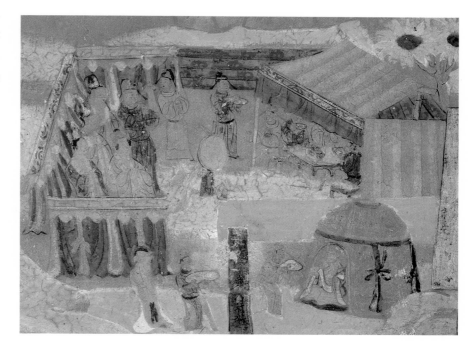

95 礼席图

在露天的庭院中，以青布帷幕搭成篷帐，篷内的结构为：顶柱、横梁，上覆以条状的青缦与缯帛。篷帐内壁装饰花草图案。中设酒席，客人分坐两侧。

五代　榆20　南壁

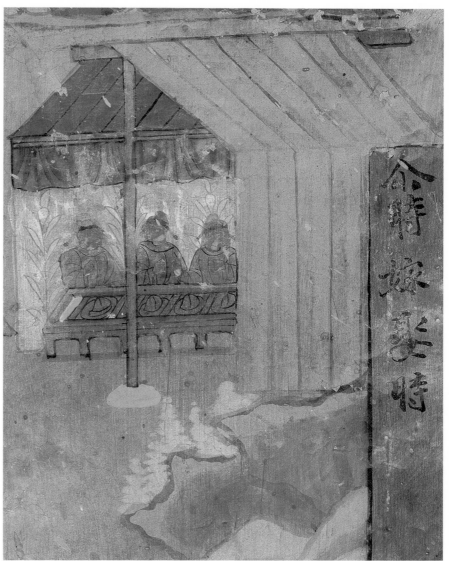

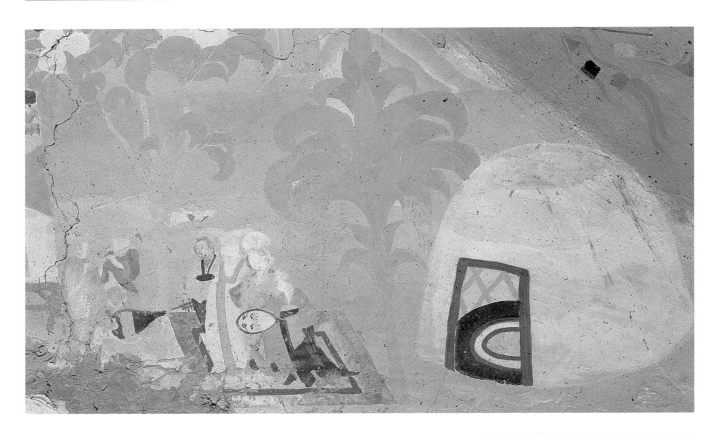

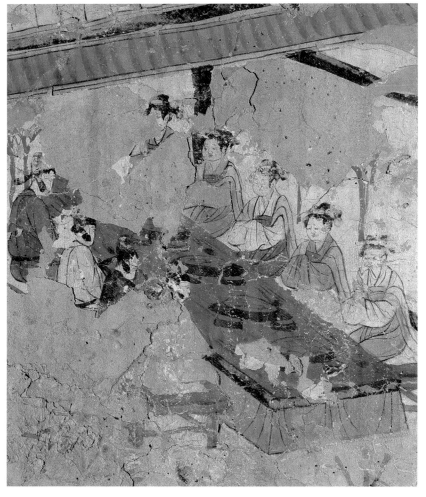

96 青庐图

青庐类似微型穹庐,内壁可见枝杆交叉作菱形,这种结构可张可阖。青庐称"百枝帐",汉地取其谐音,又称"百子帐",象征多子多福。其地面铺一圆形花毡,供新郎、新娘就坐。

中唐 莫186 北坡

97 礼席图

帷帐内设一长形桌面,铺上桌帷,男女客人分别就坐。

中唐 莫474 西龛北壁

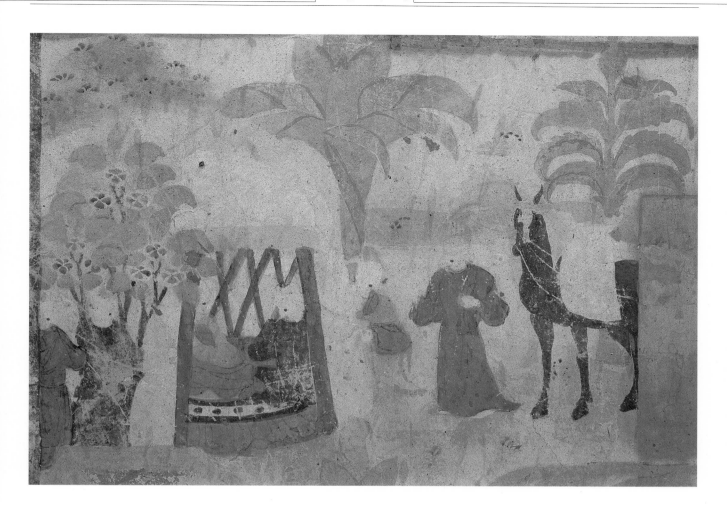

98　青庐图

庐内新婚夫妇相对盘坐，按礼仪规定，其位置应是男东女西，反映了男为君、女为臣的男尊女卑观念。庐外有傧相、侍者恭候，牵马以待。

晚唐　莫360　南壁

第二节　婚礼人物的装饰

婚礼上的主角新郎新娘，这一天，他们的装饰是非常特殊、与众不同的。这种超常规的特殊装饰反映了中国古代的一种婚俗——"摄盛"。

婚嫁图中的新郎多数是头戴幞头、身着红色长袍，双手持笏，或站立，或跪拜。也有少数是头戴冕旒，褒衣博带，宽袖长袍。袍服是男子的常服，官民通用，只在颜色上有区分。而持笏则不是庶民装扮。笏又名手版，唐代以来是品官朝会或出使时所持，把该办理的事写在上面，起备忘录的作用。袍笏加身，更是贵族官僚的服制。至于戴冕旒，其身份地位就更高了，冕而前旒，是礼冠中最尊贵的一种，唐代时只有帝王才可服用。第116窟壁画上的新郎便是头戴冕旒的。为什么新郎要打扮成帝王、品官呢？这反映了中国古代的一种婚俗——"摄盛"，就是新郎在举行婚礼时，可以夸大自己的身份，在服饰、乘车等方面，按僭越实际身份的礼仪行事。《周礼·春官》中记载，一般士人亲迎时可以摄盛乘大夫车。《仪礼·士昏礼》也记载新郎亲迎时可以冕服加身，乘墨车。出土文献中的《下女夫词》反映了敦煌婚礼中的摄盛之俗，当新郎一行到达女方家大门时，男傧相便极力吹嘘和夸大新郎的身份："本是长安君子，进士出身，选得刺史，故至高门。"敦

煌县摄，公子伴涉，三史明闲，九经为业。""三川荡荡，九郡才郎，马上刺史，本是敦煌。"显而易见是属应景编造。摄盛古风流传到清代就成为"新郎三日大"，在婚礼的三天之内，那怕是目不识丁的，也可以红顶花翎，他人不得干涉。

随着新郎的摄盛，新娘服饰亦相应升级，有凤冠霞帔者，亦有满头珠翠钗钿者。凤冠是饰有凤凰的礼冠，在汉代为皇后所专用，后世亦为命妇所用。新娘戴凤冠当属摄盛。霞帔是出嫁女子的长帔子，从肩头直搭至地，其上纹有霞彩，故名霞帔，又称画帔子，当年一件画帔有值万钱的。至于珠翠钗钿亦非一般百姓所用，《新唐书·车服志》规定：花钗礼衣是亲王纳妃的服制。盛唐时期的第33窟中，新娘满头珠翠钗钿，身着长帔，也属摄盛。

举行婚礼时，伴新郎的男子与伴新娘的女子称"傧相"，又名"伴郎"与"伴娘"，敦煌俗称伴郎为"相郎"，伴娘为"侍娘"或"姑嫂"。婚嫁图中所绘伴郎和伴娘多为一二人，伴娘也有的多至三人以上。行礼时，傧相均在新郎、新娘身旁。新郎如持笏，伴郎也可以持笏，或双手合抱作揖。伴娘主要是持团扇，替新娘遮脸。《张敖书仪》说："以扇及行障遮女于堂中，令女婿傧相行礼。"直至入青庐后，才可以由新郎亲自去扇。此俗据《独异

志》所载，源自远古伏羲、女娲成婚的神话，因为兄妹成婚而感到羞耻，女娲结草为扇，以障其面。敦煌文献保存有唐代的《去扇诗》：

青春今夜正方新，

红叶开时一朵花。

分明宝树从人看，

何劳玉扇更来遮。

千重罗扇不须遮，

百美娇多见不奢。

侍娘不用相要勒，

终归不免属他家。

在婚嫁图中还可见到伴娘、伴郎双手捧着一个精致的盒子，其用金银贝壳等镶嵌制作，内装金钿首饰之物，这就是白居易在《长恨歌》中所描述："唯将旧物表深情，钿合金钗寄将去。""钿合"即"钿盒"。陈鸿《长恨歌传》称："定情之夕，授金钗钿合以固之。"在婚礼中向女方送钿盒表示两两相合，如金钿般坚固，寄托着对婚姻的美好祝愿。所谓"但教心似金钿坚，天上人间会相见"。

被邀参加礼席的宾客，或送钱、或送物，向主人双手作揖表示祝贺。礼物视各人财力而定，小到新娘的红头绳，亦可表心意。例如有一个叫李奴子的，远在伊州（今新疆哈密），得悉侄女结婚，捎来一封家信："奴子侄女长喜荣亲，发遣缣三两匹已染……碧绚一角，红头乘（绳）两个，得矣不得？"

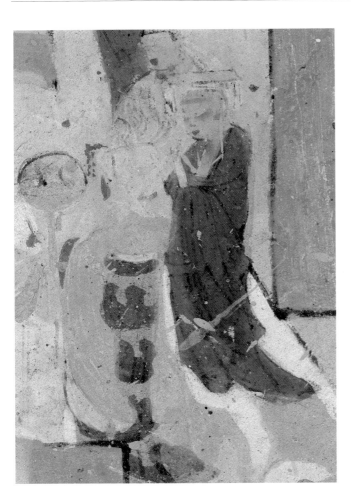

99 新郎与新娘

新郎头戴冕旒，双手持笏，身着宽袖袍服。新娘头戴凤冠，插珠翠步摇，佩项饰、着襦衣、花长裙，长帔绕身而下，以团扇遮面。

盛唐 莫116 北壁

100 新郎

新郎头戴毡帽，双手持笏，身着袍服，足穿乌皮靴。伏地行跪拜礼。

晚唐 莫12 南壁

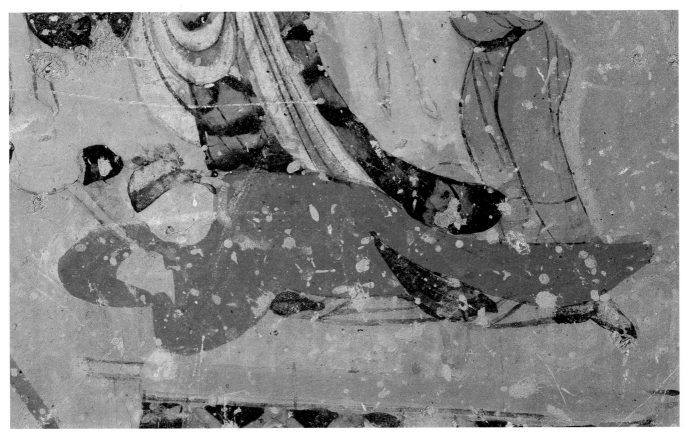

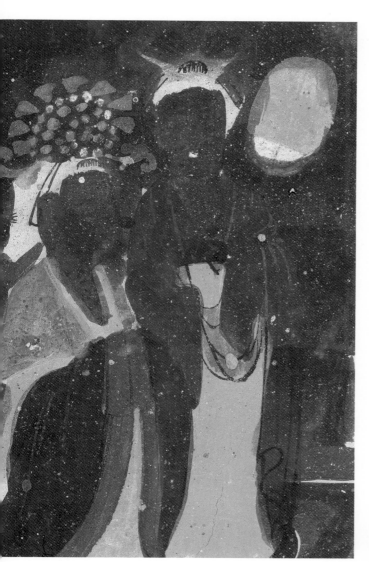

101　新娘

新娘满头珠翠钗钿，梳宝髻，有衡笄，额
际插冠梳一把，着襦裙、罩半臂，长帔绕
身，双手敛于胸前行揖礼。衡笄，又名吉
笄，为妇人行吉礼时的装饰。

盛唐　莫33　南壁

102　新娘

新娘头戴凤冠，发鬓抱面，前额贴花子、
点唇，有项饰，着襦裙，长帔绕身，双手
敛于胸前作揖礼。

晚唐　莫12　南壁

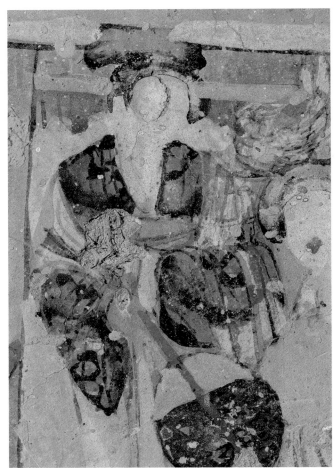

103 伴郎

两伴郎均头戴软脚幞头，身着圆领袍服，双手持笏行揖礼。

晚唐 莫12 南壁

104 伴娘

梳高髻，上襦下裙，长帔绕身，手执长柄团扇。

晚唐 莫12 南壁

105 伴娘

两伴娘各在新娘一侧，着襦裙，各执一柄花纹团扇，站立在花毡上。另一边站立着新郎及伴郎。画面右侧端坐者为家长。

晚唐 莫156 西坡

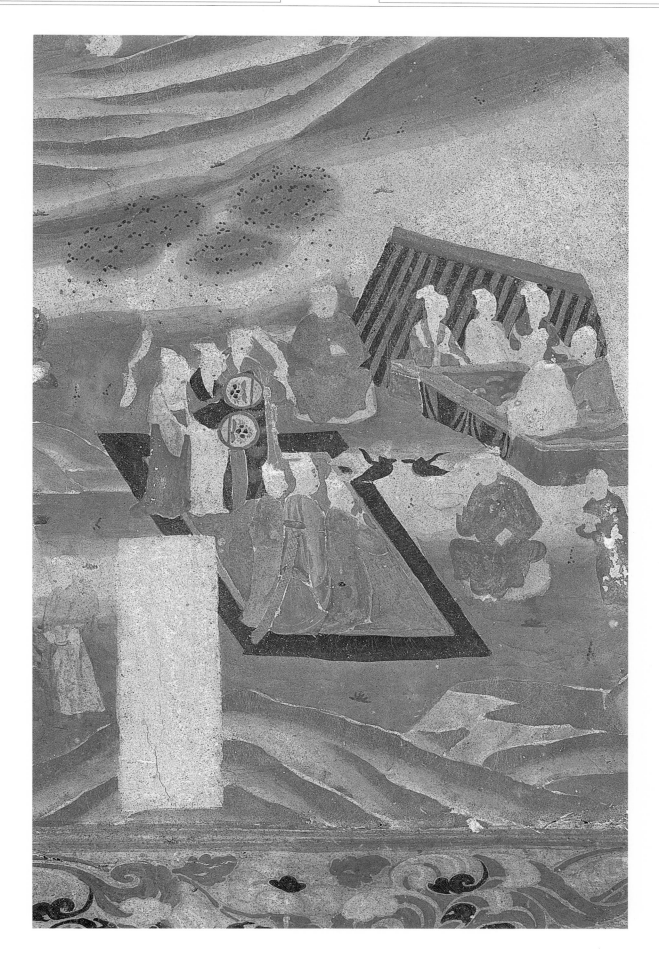

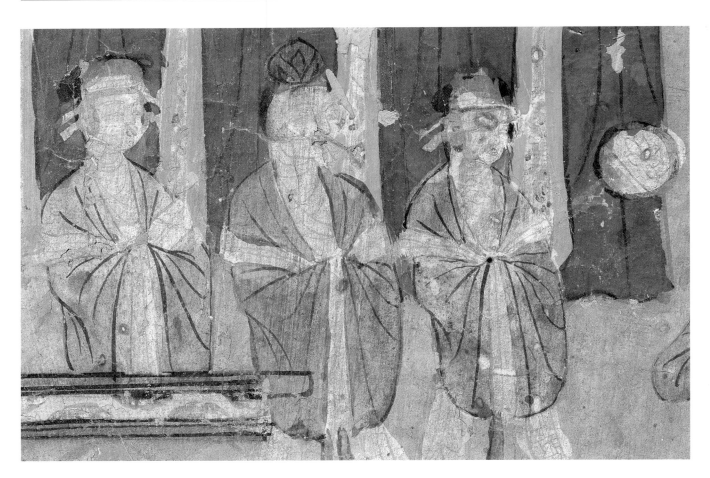

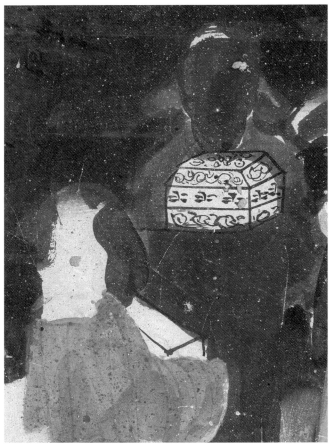

106　新娘与伴娘

三人均梳高髻，着宽袖襦衣、长裙、长帔。
不同的是新娘髻上锦花高耸，两伴娘是
前额发际插冠梳，髻后插衡笄，执团扇。

五代　榆20　南壁

107　钿盒图

两傧相或抱礼盒，或捧钿盒。钿盒纹饰精
致，实属一件上乘的工艺品。

盛唐　莫33　南壁

108 贺礼者

这是一对前来贺礼的夫妇，男人着缺胯
衫，头裹巾子，双手抱拳作揖；女子着襦
裙，怀抱一包袱，显然都是唐代庶民打
扮。

晚唐 莫12 南壁

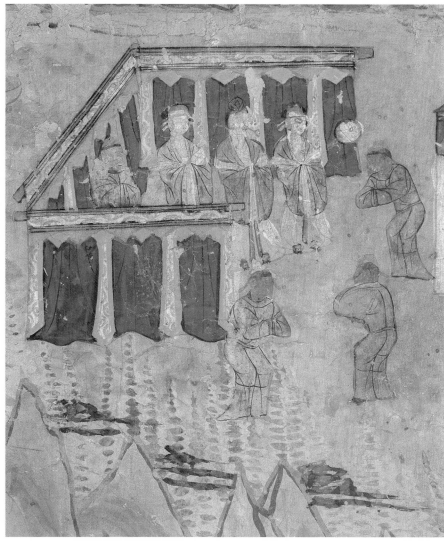

109 贺礼者

三贺礼者均戴软脚幞头，着圆领窄袖袍
服，下加襕，双手抱拳作揖。两人面向新
郎新娘，似在念唱祝福的"咒愿文"。

五代 榆20 南壁

第三节　婚礼程序

敦煌壁画婚嫁图中具体反映了唐宋时期的婚礼仪式，其主要程序为：新郎亲迎、乐舞助兴、拜堂成礼、奠雁之仪、共入青庐。敦煌婚嫁图中的婚礼仪式具有鲜明的地方色彩，一方面，它在继承中国传统的仪礼的基础上作了重大变革；另一方面，则因为敦煌所处的特殊的地理位置，它亦融合了很多少数民族的习俗。

新郎亲迎的时间是在举行婚礼的当天晚上，为何不在白天？"婚姻"在古代本作"昏因"，意思是男以昏时娶妇，妇因男而来。第85窟保存了一幅亲迎图，画面已部分残缺，但仍可看见一侍从在前高擎火炬，这就是《仪礼·士昏礼》中所说的"执烛前马"。新郎在傧相的陪同下，骑马前往女家亲迎。亲迎时要用五匹马，在《咒愿女婿文》中说："五马绊于门外。"五马本是汉代以来太守出行的仪制，后世遂以五马为太守的代称，婚礼中因行摄盛之俗，故用五马亲迎，以夸大新郎身份。

若是行聘娶婚，新郎亲迎是把新娘接回家中成亲；若是入夫婚，新郎便须辞别父母到女家成亲。《张敖书仪》记载："儿郎于堂前北面辞父母，如遍露微哭三五声，即侍从傧相引出。"儿郎此处指新郎。按中原的传统应行聘娶婚，只有新娘哭辞娘家，而《张敖书仪》所反映的是入

夫婚，新郎要在女家成礼，将在女家生活，致使儿郎流露出离别的感伤之情。

婚礼中最欢快的场面是乐舞助兴。乐舞的地点，如是入夫婚就设在女家；如是聘娶婚，则男家、女家均设。《张敖书仪》记载：当新郎一行到达女家后，"向女家戏舞，如夜深即作催妆诗"。可知戏舞是在等候成礼之际进行，既是助兴，又有催促新娘尽快成妆之意。婚嫁图中有丝竹杂陈、笙管齐奏的场面，场中翩翩起舞者有童子，也有成人；其中既有独舞，也有二人对舞。

按古代的礼法观念婚礼是不用乐的，其视婚礼为阴礼，乐为阳气，所以婚礼不用乐，以示幽阴之义。《礼记·曾子问》中说："娶妇之家三日不举乐。"汉宣帝时专就此事下令：嫁娶时令民无所乐，非所以导民也，诏"勿行苛政"而解之。初唐时，在婚礼中以歌舞助兴已蔚然成风，《新唐书·韦挺传》中写道："今昏嫁之初，杂奏丝竹，以穷宴饮。"宋代更是有增无减，《梦粱录·嫁娶》记载：迎亲那天，"顾借官私妓女乘马，及和倩乐官鼓吹"，这是动用了官方的妓乐，前往女家迎娶新人。婚礼用乐显然增加了欢庆气氛。

婚礼的高潮是拜堂。新郎、新娘于选定的吉时良辰，在帷帐内的花毡上行拜礼成婚。行聘娶婚的拜堂仪式在男家举

行，行入夫婚的在女家举行。行礼时面向家长、亲友宾客，或站立作揖、或跪拜。这时亲友们可以向新人祝福，也可以请人颂唱祝福词。婚礼拜堂行礼的形式往往因民族习俗和文化背景的不同而各有所异。从壁画上分析，行礼方式主要有以下几种：

（一）男女站立作揖行礼。新郎新娘均站立在帷帐内、花毡上，双手敛于胸前作揖，或新郎持笏作揖，向礼席的亲友行礼。在四十幅画面较清楚的婚嫁图中，这种行礼方式占二十一幅。站立作揖的行礼方式是汉族的传统礼仪，《仪礼·士昏礼》：当新郎亲迎抵女家时，"主人揖入，宾执雁从，至于庙门，揖入，三揖"。男子作揖双手拱于胸前，女子俯手下至胯。揖礼分特揖、面揖和略揖，特揖是对君长、长辈或重要人物行三揖；面揖指彼此相互行礼；略揖只表示一下礼节即可。新婚夫妇拜堂时的揖礼是特揖。

（二）男女跪拜行礼。跪拜礼比揖礼隆重，新婚夫妇并肩面向礼席跪拜。这种行礼方式只在盛唐时期的第113窟婚嫁图中有一幅。跪拜是汉族的传统礼仪，古人席地而坐，双膝着地，跪与坐相类。后来随着床榻出现之后，人们坐的姿势发生变化，跪拜礼已不是常礼，而是在比较隆重的场合才使用。跪拜是拜堂行礼的

方式之一，所谓"一拜天地，二拜高堂，夫妇对拜"。也可以是拜堂后向长辈们行的叩拜，称"拜筵"，受拜者需向拜礼者赠送礼物，如花钗、银镯或钱银等，谓之"拜钱"。

（三）男女相对互礼。成礼时除了拜天地、父母外，新婚夫妇应相互对拜，彼此面揖作礼。这种行礼方式只在盛唐148窟婚嫁图中出现。男女互拜是汉族的传统礼仪，因重男轻女，所以相拜时须行侠（音夹）拜，即女先拜，再男拜，女再拜。在婚礼中相拜时各自站立的位置亦有具体规定，敦煌《初唐吉凶书仪》记载：男女未入青庐，花烛之下，相拜之时，双方的位置是男西女东，表示夫主降让妻一等。

（四）行男跪女揖礼。在婚嫁图的拜堂行礼场面中，男跪女揖的行礼方式占比例较大，共有十七幅。在帷帐内，新郎匍匐在地，下跪叩头；新娘在旁站立，双手敛于胸前，这就是"男跪女揖"，亦称为"男拜女不拜"。这种行礼方式，源于西北地区少数民族的婚俗。《周礼》把拜礼分作九等，重者为稽首、顿首，拜头至地为稽首，这就是新郎所行的拜礼。最轻者为肃拜，即双手拱于胸前作揖，肃拜是妇女的正拜，也就是新娘行的拜礼。《大唐西域记》中记载印度把致敬的仪式也

分为九等，第九等是五体投地，相当于中国的稽首、顿首。《大智度论》将拜礼分作三等：下者揖，中者跪，上者头面着地。从中国传统的礼仪以及印度和佛教的习俗来看，都视伏地叩拜为重礼，作揖为轻礼。为什么拜堂时新郎行重礼、新娘行轻礼呢？这与敦煌当时流行的入夫婚有关。据《张敖书仪》所载：入夫婚的婚礼是在女家举行的，新娘是在自己家中，所以无行礼的规定。而新郎身在女家，面对的是岳父、岳母，所以新郎是行礼的重点，须行重礼。敦煌文献中说有的新妇直到生儿育女了仍住在女家，而对夫家完全陌生，但文中未说明男方是否长期居留女家。这种习俗显然与西北少数民族有关。

行礼后接着举行奠雁的仪式，《张敖书仪》记载："礼毕升堂奠雁，令女坐马鞍上，以坐障隔之，女婿取雁隔障掷入堂中，女家人承将。"这里记述的仪式是在女家进行。"奠"是敬献之意，婚礼奠雁是春秋以来六礼的传统，古六礼除纳吉外，五礼均需用雁，敦煌的奠雁仪式已有所简化，只在成礼时用雁一次。拜堂完毕后，新郎即把预先用红绸裹头、用彩色线缚嘴的一对大雁抛进新娘所在的屏障内，女方的侍从或伴娘接住，最后男方再用物将雁赎回并放生。第9窟及榆林38窟

的婚嫁图中都出现了对雁，或作亲昵偎依状，或相向引望。婚礼奠雁的原因，《初唐吉凶书仪》中解释说：雁为候鸟，逐寒暑，不失时，不失节，以喻男女信守不渝，妇人从一而终。大雁还有排列成行，长幼有序的特性，借以象征家庭之敦睦。但大雁并非轻而易得，因此《张敖书仪》又说："婚礼如无雁，结彩代之。"在中原地区，则往往以刻画的雁的图形，或用鹅、鸡、鸭代替之。

奠雁时新娘坐在马鞍上，此俗在中原各地亦广泛流行。《苏氏演义》说："夫鞍者，安也；欲其安稳同载也。"通过"鞍"与"安"的谐音，取吉祥之意。此俗发展至宋，其含义更为明显，《东京梦华录·民俗》：娶妇入门"引新人跨鞍蓦草及秤上过"。"秤"与"鞍"字的右半正是"平安"二字。所以新娘入门之前需与秤及鞍结缘，预示着今后的生活道路一帆风顺。敦煌与中原地区的跨马鞍之俗略有不同之处：首先是时间不同，敦煌是在拜堂成礼结束后，中原是在新娘刚到男家，入门之前。其次是地点不同，敦煌是在女方家中，而中原却是在男家门前。再次是方式不同，敦煌是女坐马鞍，中原是女跨马鞍。女坐马鞍的风尚是受游牧民族习俗的直接影响（宋代第25窟中描绘了这一细节）。

奠雁后,新婚夫妇一起进入青庐,举行同牢合卺之仪。《礼记·昏义》:"婿揖妇以入,共牢而食,合卺而酳,所以合体同尊卑以亲之也。"同牢是新婚夫妇同吃一盘肉食,以示同尊卑,开始共同生活。卺是婚礼专用的一种酒器,把葫芦剖分为二,用彩线连接,内盛酒,新婚夫妇各持一片,互饮之。后世称合卺为"交杯酒"、"合欢酒",以象征男女两体的结合。《张敖书仪》中记载了唐代的同牢合卺之仪:新婚夫妇在青庐内分别左右坐,主食设同牢盘,夫妻各吃三口,由傧相或侍者喂食。另外还有合卺杯,用小瓢分作两片,放在托盘里。如无小瓢,可用金银小盏子代替,盏子用彩绳连足。

除同牢合卺外,在青庐还举行一连串的活动,都是围绕着与新郎、新娘逗乐而展开的,如去扇、去幞头、除花等,类似后世的闹房,最后吹烛下帘,婚礼至此结束。

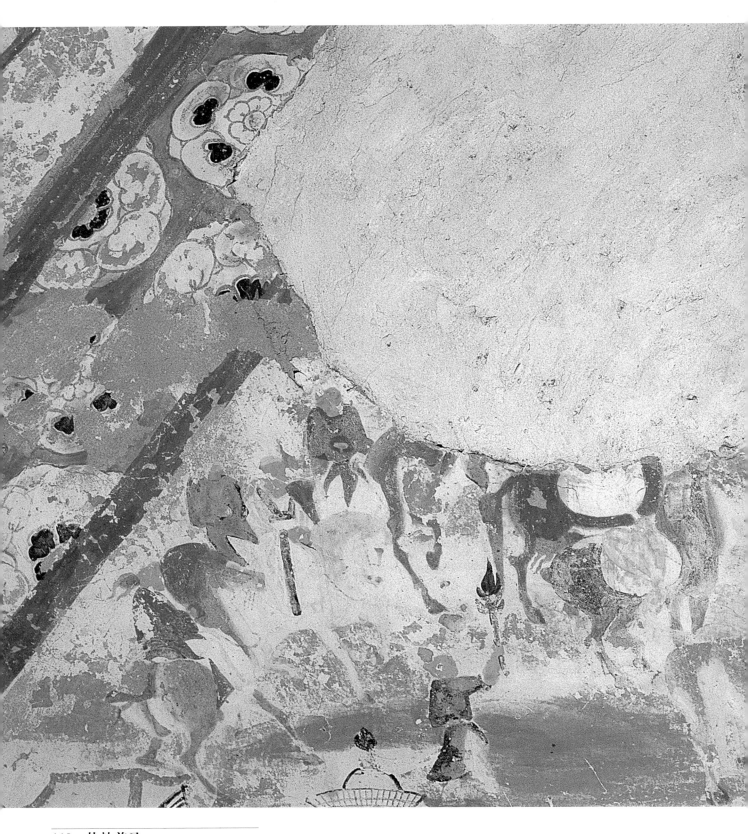

110　执烛前马

束髻、穿缺胯衫的侍者,高擎火炬在前照
路,后面是乘马的亲迎队伍,一行五人向
女家进发。

晚唐　莫85　西坡

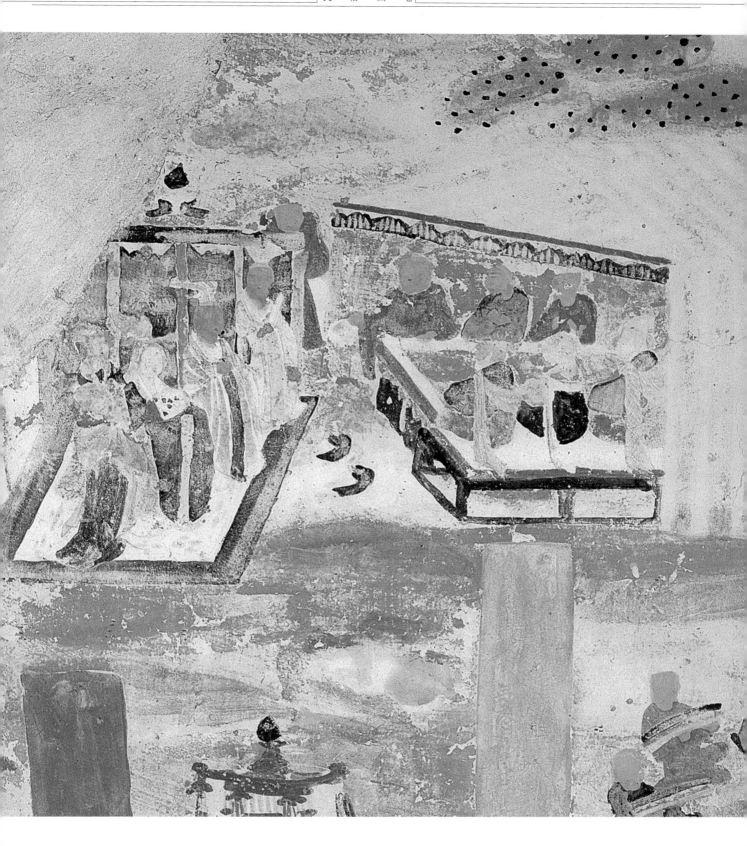

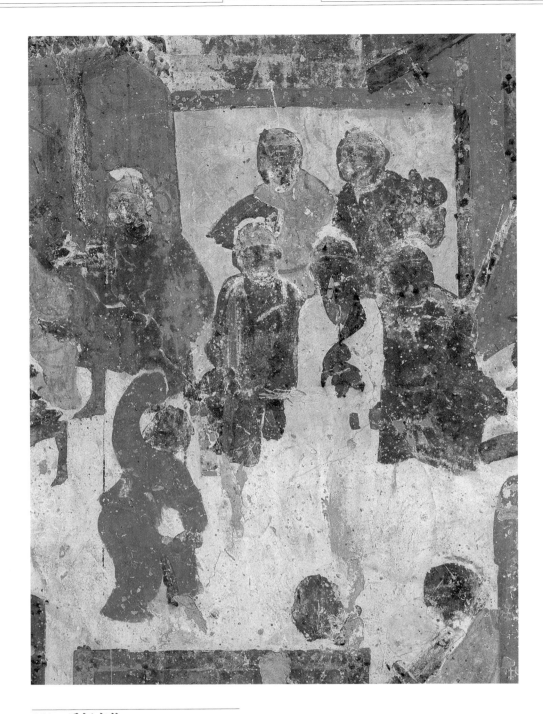

111　乐舞齐作

一垂髻辫发的红衣童子，正在跳六幺舞，
对面六人伴奏，有吹箫、吹笙、击鼓和持
拍板者。

盛唐　莫445　北壁

112 奏乐者

这是琵琶、洞箫和拍板的三人合奏。

中唐 莫186 北坡

113 对舞

一男一女对舞,又称偶舞。两人均作庶民打扮,男戴软脚幞头,着缺胯衫,穿鞁鞮,即单底皮履。女梳双丫髻,着襦裙,一手持团扇,一手执帔帛,双双翩翩起舞。

五代 榆38 西壁

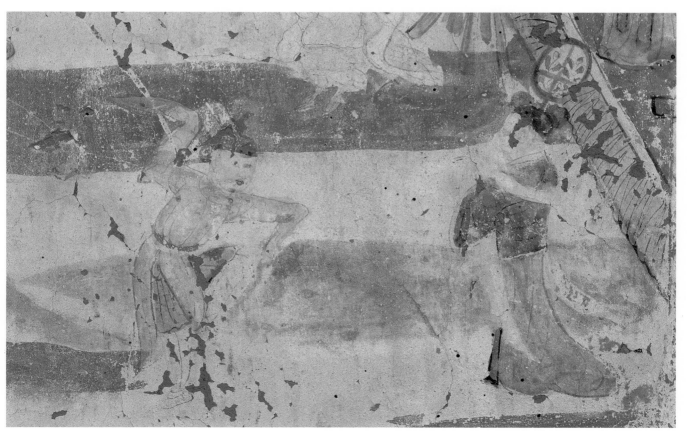

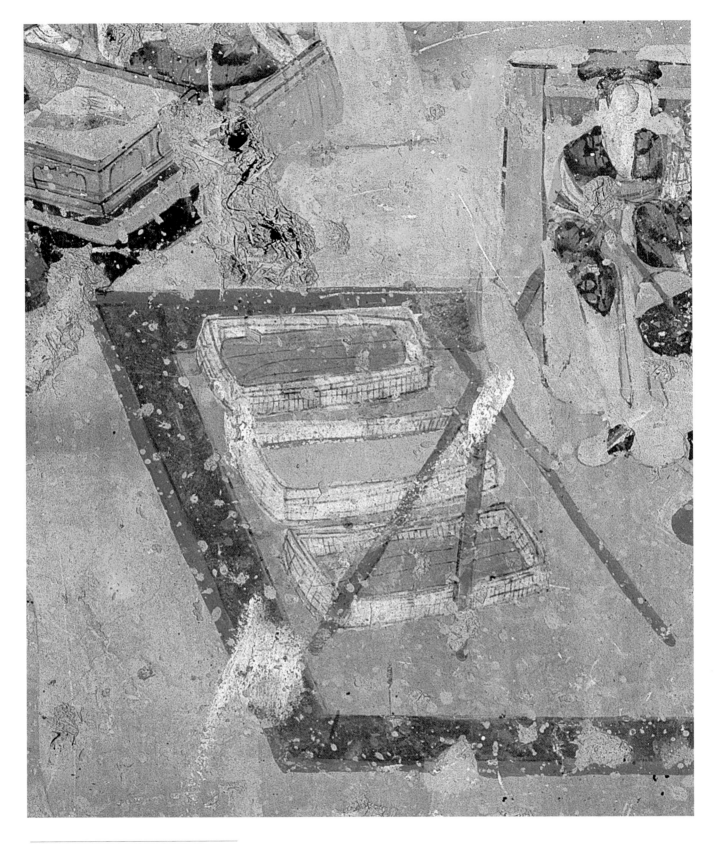

114 财礼图

这是财礼的一部分，三只箧笥内盛有衣
物、匹帛、被褥等，旁竖圆镜一面。

晚唐　莫12　南壁

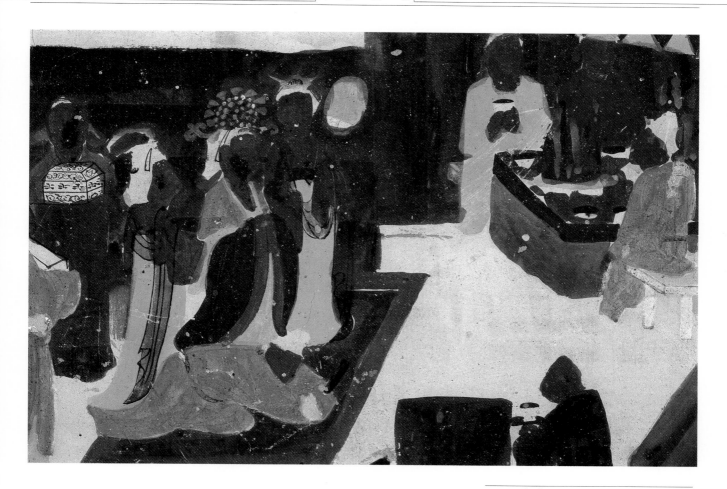

115　拜堂

伴娘手捧螺钿礼盒。

盛唐　莫 33　南壁

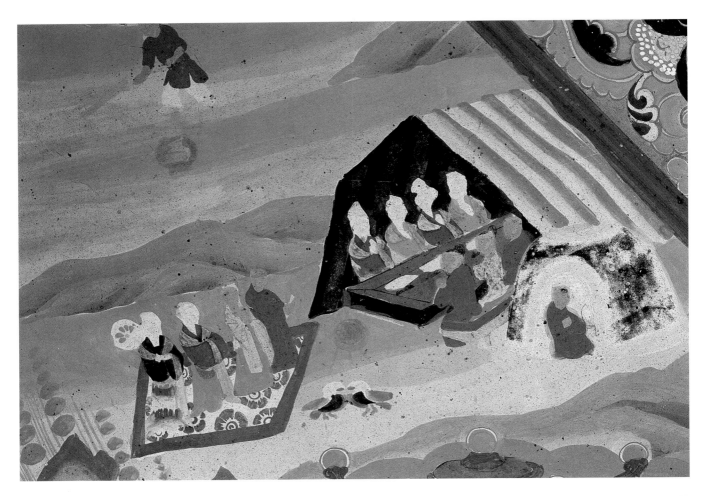

116 奠雁之礼

在新郎新娘拜堂行礼的花毡前,有一对
雁,雁的头部用红绸装裹,双双依偎相
亲,一旁竖有一面圆镜。

晚唐 莫9 东坡

117 奠雁之礼

一对大雁未作装裹,大雁后竖有圆镜一
面。

五代 榆38 西壁

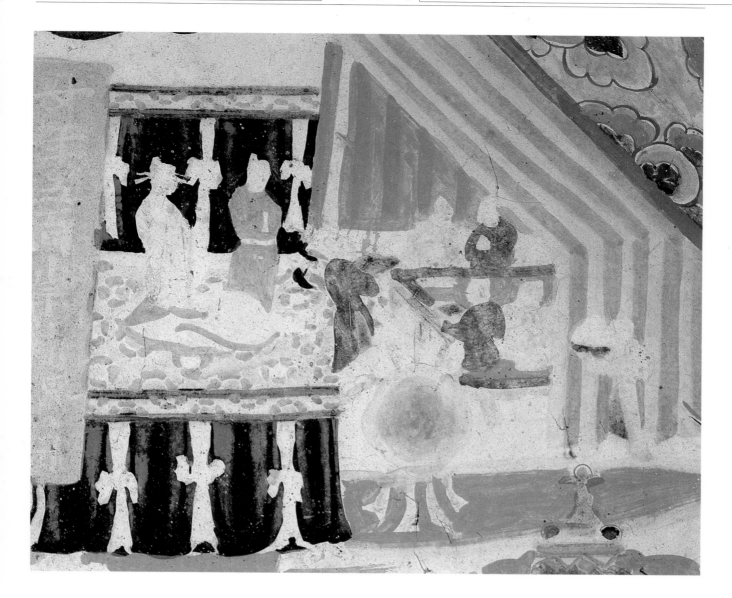

118 女坐马鞍

在结彩的帷帐内、花毡上，成礼之际，新娘脚下置马鞍一具。前面是给礼席端盘上食的侍者。

宋 莫25 东坡

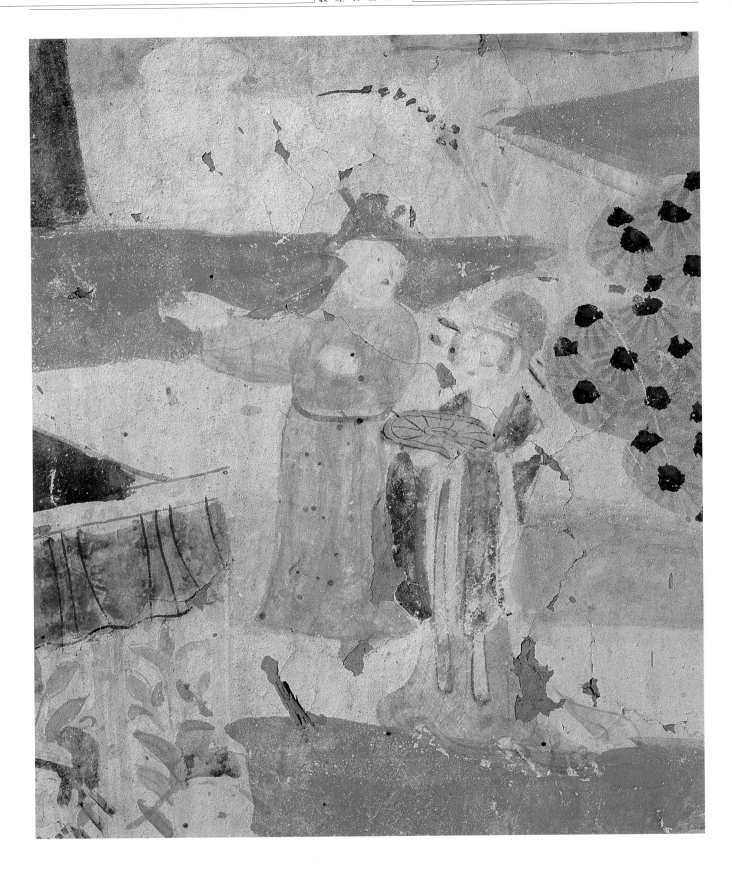

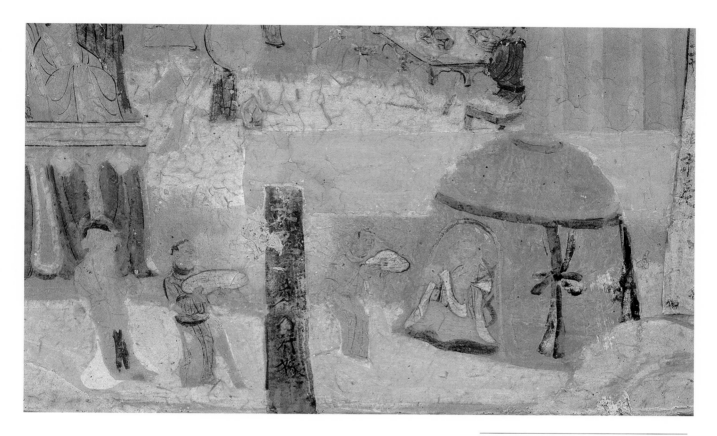

120　同入青庐

青庐一周悬系彩带，增强喜庆气氛。新郎、新娘盘坐庐内，庐外两侍者正端盘而上，前一盘是同牢食，即新婚夫妇首次共吃的饭菜；后一盘是两只合卺杯，即新婚夫妇饮的交杯酒。这反映了同牢合卺之仪。最后一人为侍娘。

宋　莫454　东坡

119　同入青庐

这是新郎新娘相伴同入青庐的场面，新郎回首请新娘，即所谓"揖妇以入"。

五代　榆38　西壁

121　站立拜堂

见下页 ▶

新郎新娘和男女傧相均在毡上站立，面向礼席，作揖行礼。一侍者正端盘而上。礼席的篷帐旁设有青庐。

盛唐　莫116　北壁

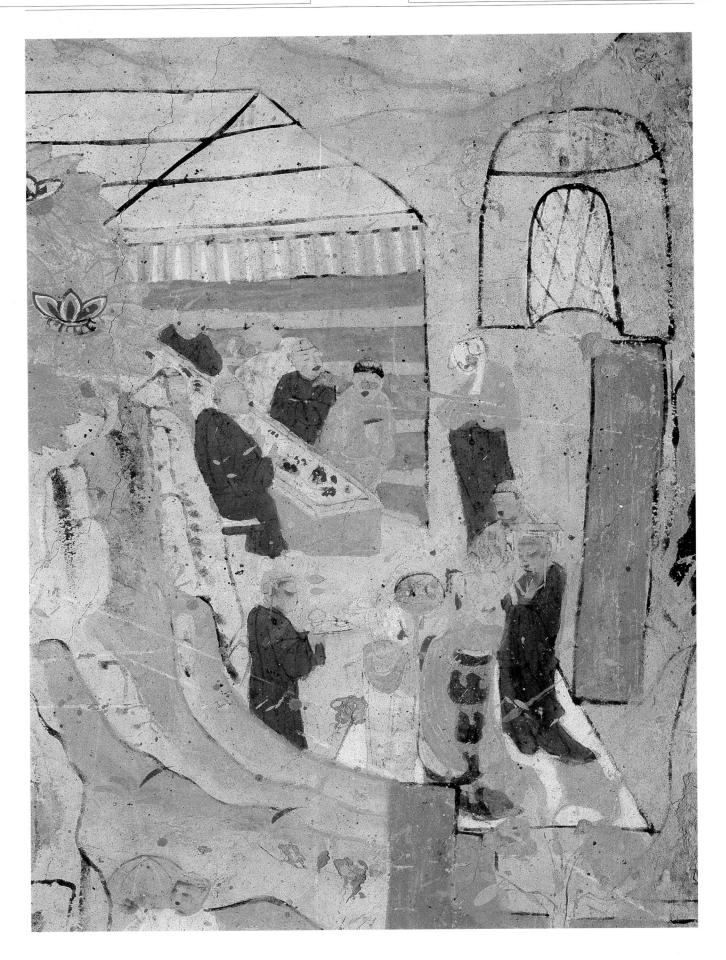

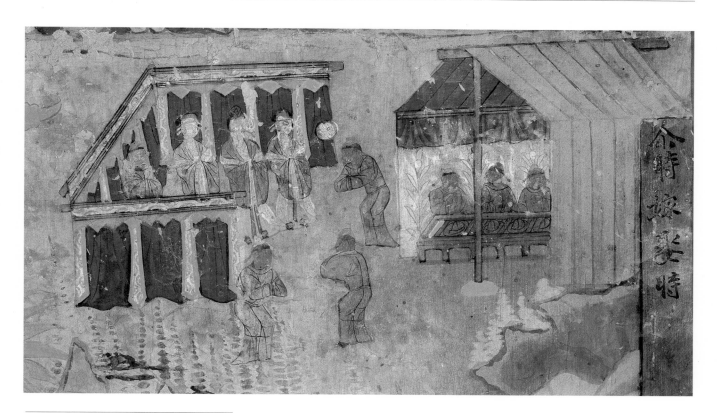

122 站立拜堂

帐帷内的新郎无伴郎相陪，孤单一人站立行揖礼。新娘与二伴娘均拱手行揖礼，其前为贺礼的客人。

五代 榆20 南壁

123 跪拜行礼

新郎新娘面对礼席双双跪拜，其余男女傧相一旁站立。

盛唐 莫113 北壁

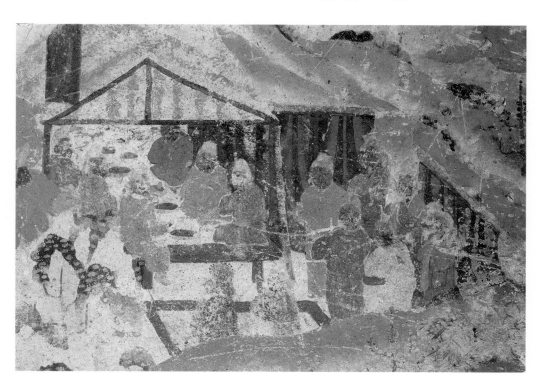

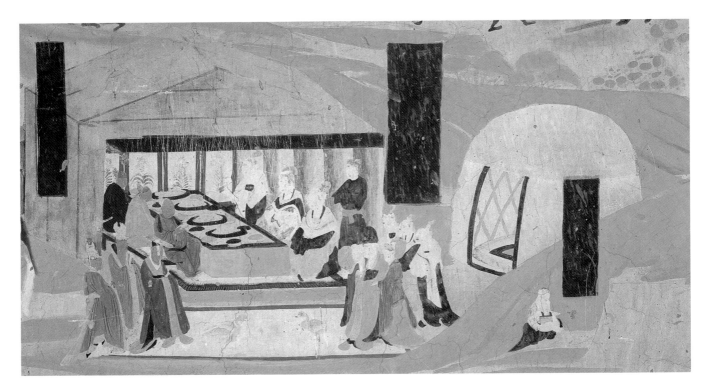

124　男女相对互礼

新郎戴冕旒，宽袖垂地，与伴郎站立一侧；新娘与伴娘站立另一侧，双方相对，互行侠拜揖礼。新娘一方的背后设有青庐。

盛唐　莫148　南壁

125　男跪女揖行礼

男跪女揖之礼出自少数民族，但新郎新娘及傧相均着汉装，团扇、持笏又是汉俗，民族文化礼仪互相交融。

晚唐　莫12　南壁

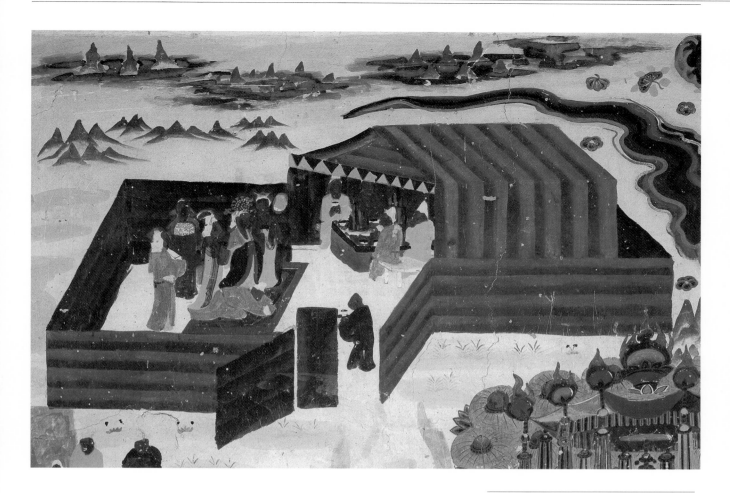

126 男跪女揖行礼

新郎顿首跪拜，新娘站立行肃拜礼，后面
两傧相，一抱礼盒，一捧钿盒。整个婚礼
是少数民族入夫婚与汉族的钿盒之俗交
织在一起。

盛唐　莫33　南壁

第四节　西域民族的婚礼

由于敦煌境内多民族杂居，所以婚嫁图中也绘画了很珍贵的少数民族的婚礼场面。榆林窟第25窟的婚嫁图描绘的是吐蕃族婚礼，从新郎、新娘到礼席的宾客全着吐蕃装。新郎行伏地跪拜大礼，与汉族的稽首礼姿态不同，汉族行礼基本平卧地上，而吐蕃行礼是屈体着地，这显然更接近印度佛教五轮俱屈的姿势，二肘、二膝、头顶谓之五轮，五轮着地，其余屈体悬空。新娘行揖礼。吐蕃族的婚礼也是在帷帐内的花毡上拜堂成礼，男跪女揖，并设篷帐和礼席。但吐蕃族婚礼不设青庐，无奠雁之仪，无男女傧相，只有三名侍女站立一旁。

榆林窟第38窟的婚嫁图是汉族与回鹘通婚的写照，此图虽有残损，但反映了成礼的全过程，从礼席、堂前双人舞、竖镜、男跪女揖行礼、奠雁，直至新郎、新娘走向青庐等情节都作了概括描绘。婚礼程序一如汉仪，新郎新娘身着汉装，惟一不同的是新娘头戴桃形冠，这是回鹘贵族女性的标志。五代时沙州归义军政权与甘州回鹘友好往来，结成姻亲，节度使曹议金娶回鹘公主为妻，此婚嫁图应是这一历史背景的真实写照。

敦煌婚嫁图中，反映出敦煌中古婚俗的显著特点：即聘娶婚与入夫婚同样普遍，这既显示了汉文化在西北边陲的植根与传播；也反映了敦煌境内多民族杂居所形成的民族文化特色。男就女家成礼的入夫婚直接来自少数民族的婚俗，如中唐时期统治敦煌近百年的吐蕃族及敦煌周边的一些少数民族，当时大多流行入夫婚的习俗，直至清末民初，与敦煌毗邻的新疆、西藏、肃北地区的少数民族，仍然流行在女家成礼的习俗。敦煌壁画从另一侧面，忠实地反映了这一具有民族特色的风俗民情，为我们留下了一份珍贵形象的历史资料。

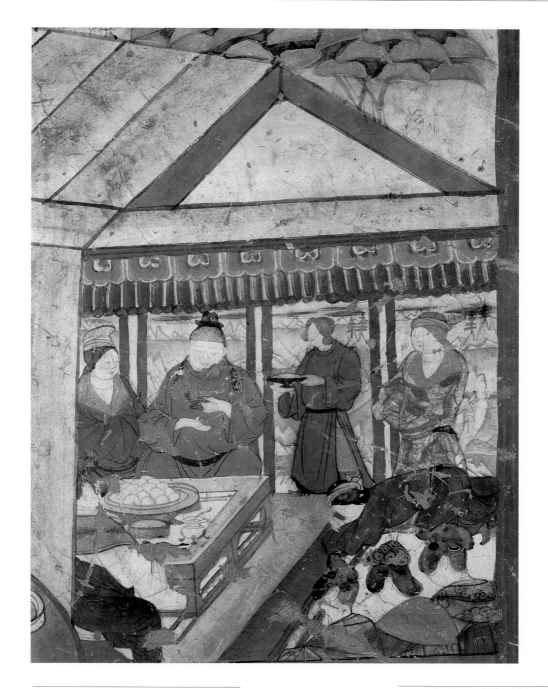

127　吐蕃族婚礼

此图的历史背景正值吐蕃统治敦煌时期。
这是一份吐蕃族民俗、服饰,乃至日用器
皿的珍贵历史资料,如礼席男子的小礼
帽、透额罗;妇女的多辫发式、头戴胡帽;
端盘侍女的䙂襟缺胯衫;新郎新娘的毡
帽式样等等,如此真实的形象资料是绝
少见到的。

中唐　榆25　北壁

128　汉族回鹘族通婚　　　见下页 ▶

新娘戴桃形冠,又称桃形金凤冠,上饰凤
纹,冠垂步摇,满缀珠宝,颈系瑟瑟珠,
为回鹘贵妇的标志。新娘行礼后走向青
庐时,已摘除桃形冠。新郎戴硬脚幞头,
着汉装,弯腰行揖礼。此婚礼图的内容最
为全面、丰富:对礼席、拜堂、乐舞都作
了描绘,并以动态的过程表示新郎请新
娘一同向青庐走去,对奠雁、竖镜、侍者
端盘等细节亦不遗漏,可说是对中古婚
礼的全面形象的概括。青庐画面已破毁,
可见庐外一侍者正端着同牢盘等候。

五代　榆38　西壁

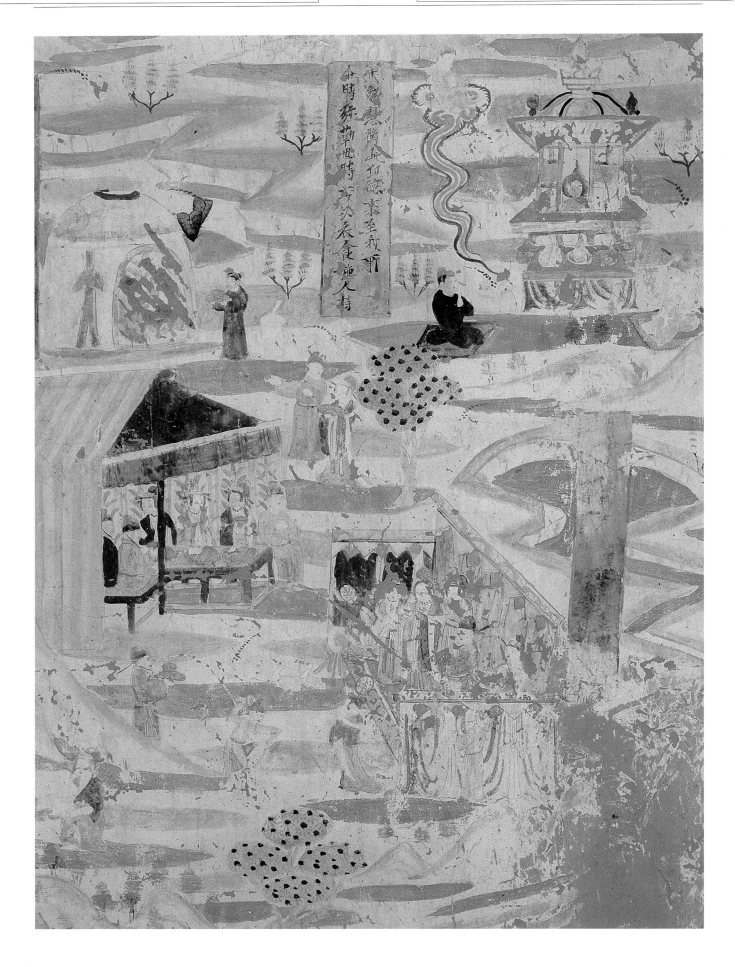

第 四 章

儒佛交融的丧俗

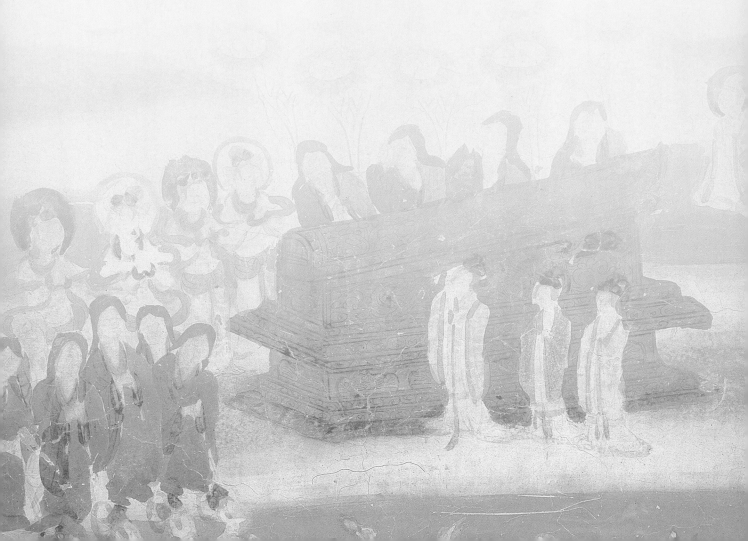

　　佛教的东渐，对中国传统的礼仪、习俗产生冲击。自魏晋至唐宋时期，随着佛教净土信仰的流行，中国的丧葬观念发生明显的变化，儒家传统的孝道及礼教逐步受佛教轮回报应说以及净土信仰的渗透和影响，使儒家丧俗转变为儒佛交融的丧俗，并普遍被社会承认和接受。其中佛教地狱说在民间流传十分广泛，在敦煌壁画中绘有地狱十王图与轮回图，形象地反映了因果报应说，用以劝人行善。据记载，这类画面在中国的寺庙、石窟中多有出现，分布甚广。现在保存较完好的集中分布在新疆、甘肃和四川三地石窟里。单幅地狱图的出现以新疆为早，地藏十王图以敦煌石窟数量最多、内容最丰富。在"弥勒经变"中有大量"老人入墓"图，这种丧俗也源自佛教，《弥勒下生经》说："人命将终，自然行诣冢间而死。"据敦煌文献和壁画资料考证，唐代西北地区流行为老人生前兴建坟墓，待老人临终前，即送老人到墓中待亡，这种民间丧俗集中出现于唐代壁画中。敦煌石窟的壁画也突出反映了佛教的丧葬仪轨，"涅槃经变"及佛传故事画中描绘了佛陀涅槃后的丧葬仪式，画面包括从停棺、出殡到火化的全过程。这种佛教丧俗不仅存在于中国的寺院中，广泛影响到虔诚的佛教信徒，而且深入影响到中国民间的丧俗。

第一节　丧葬观念

　　中国传统的丧葬观念是以儒家孝道为主宰的,但从汉代以来,随着佛教的传入,这种观念发生了根本的变化。佛教《四十二章经》说:"饭辟支佛百亿,不如以三宝之教,度其一世两亲。"强调用佛法来超度父母,才是最大的功德。在《佛说孝子经》中更直接把儒家的孝道斥为不孝,认为只有佛教的大孝才是真正的孝:"能令亲去恶为善,奉持五戒,执三自归"者是真正的孝,"若不能以三尊之至化其亲者,虽为孝养犹为不孝"。意思是儒家的孝养之道不能算是孝,只有使父母活着修持佛法,死后得到超度生天的才是真正的孝道。

　　佛教立"三世因果"、"轮回转生"之说,以今生为前生之后生,而今生之苦乐多由前生之业因,后生之苦乐亦由今生之善恶业所造,如此循环往复,永无尽世。佛教认为这种循环以"六道轮回"的方式存在:在过去世、现在世行善的,死后进入"三善道",即天道、人道、阿修罗道;作恶的进入"三恶道",即畜生道、饿鬼道、地狱道。六道也作五道,少一阿修罗道。而《十王经》虽也是六道,但却以蛇道代替了阿修罗道。

　　敦煌石窟中六道轮回的画面有两种形式:多数是在地藏菩萨身后左右两侧各放射出三道波浪纹的光,在每条光上绘六道图像。天道绘有头光的菩萨;人道绘怀抱经卷者或正在生天的人;阿修罗道或绘一菩萨生四臂,手托日月,或绘两身,手持器械;畜生道绘牛、马;饿鬼道

绘两人身带猛火,作痛苦状;地狱道绘两人赤身,或受火煎熬,或受牛头魔王追赶。六道的排列或作交叉对角,或作之字形。这类图基本上都绘在甬道顶部,以示天堂佛国与冥府地狱之别。

　　在榆林窟第19窟绘的是独立的圆轮,即"五趣生死轮",其图形是无常大鬼怀抱大轮,全轮分作五层,共包含四个内容:(一)佛居中心,下部是代表贪、嗔、痴的图形。(二)五道:天道、人道、畜生道、饿鬼道、地狱道。(三)溉灌像:通过佛法及个人修行,轮回转生。(四)十二支生灭之相:从过去世的善恶行业定位,然后投胎转生,经历人生道路的全过程,最后是死亡,回归到过去世,如此循环往复。这就是轮回,是佛教特有的多生说的形象图解,故此轮又名"生命的车轮"。

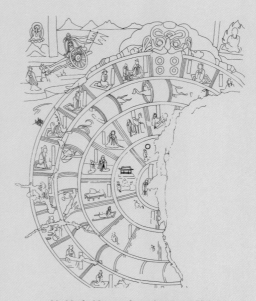

榆林窟第19窟五趣生死轮图

六道轮回的图象反映芸芸众生在六道之中，因其善恶，各有报应，辗转更替，如大车轮回旋不息。它回答了一个困惑人的重要问题：生从何来？死往何去？比较儒家"未知生，焉知死"的观念，它更能为大众所接受。

佛教中的天堂是西方极乐世界，又称西方极乐净土。净土信仰分弥勒净土和阿弥陀净土，在敦煌地区广为流传的是后者，其以阿弥陀佛及观音、势至菩萨为西方三尊，宣扬每个人须在有生之年信仰阿弥陀佛，并常念佛的名号，直至终生，不改信念，在弥留之际，由亲友或自身行十念之仪，这样就可以往生西方净土。在西方净土中，会有净土的使者来迎接，往生者在佛国的七宝水池莲花中化生成童子，此后便得永生。这就是佛教人中死，天中生的境界。初唐的第220窟便描绘了这种场景。净土信仰之所以在民间盛行，是因为修行方法简便易行，不重理论，只重信仰，依阿弥陀佛的愿力，只要一心念佛，即得往生。其思想又与儒家孝道相吻合，能让自己的父母在西方净土永

来迎图
莫高窟藏经洞出土绢画，
现藏英国伦敦博物馆

生，享受极乐，又何乐而不为！特别是净土信仰给经历了人生苦难的众生构筑了一个精神上得到安慰和寄托的王国。

佛教的净土和地狱，昭示了人死后归宿的两种不同的结果：行善者升天堂，作恶者入地狱。第431窟的"九品往生图"就把生天与入地狱在同一个画面中表现出来，以鲜明的对照强化教育的效果。第321窟的"宝雨经变"经文说：菩萨身上放出的种种清净光明，使"所有地狱、傍生、琰魔鬼界蒙光触身，皆得离苦，悉注安乐"。中国从南北朝以来，寺院石窟便出现了地狱图，莫高窟是在初唐才出现地狱画面的。

独立的地狱变相出现在五代，这与十王信仰的传播、地狱内容的日趋完善有关。从榆林窟第19窟以及第33窟壁画中可知，"地狱变"的主要内容是反映死者在地狱中所受的各种酷刑、苦难。其目的是劝善惩恶，宣扬因果报应，这就需要把地狱描绘得阴森可怕，把世间最残酷的刑罚、乃至想象中的严刑场面再现于地狱之中，使观者改容，作恶者心惊。据传唐代画家吴道子曾于开元二十四年（公元736年）在长安景公寺绘制《地狱变相图》，致使观者戒荤，屠夫转业。

佛教的六道轮回观通过经文和图画的广为宣传，潜移默化，对人们的思想观念产生了重大影响，人们逐渐形成了这样的习俗，在亲人去世后，往往要请法师诵经以超度亡灵，使佛祖护佑其往生天国，勿使堕落地狱。

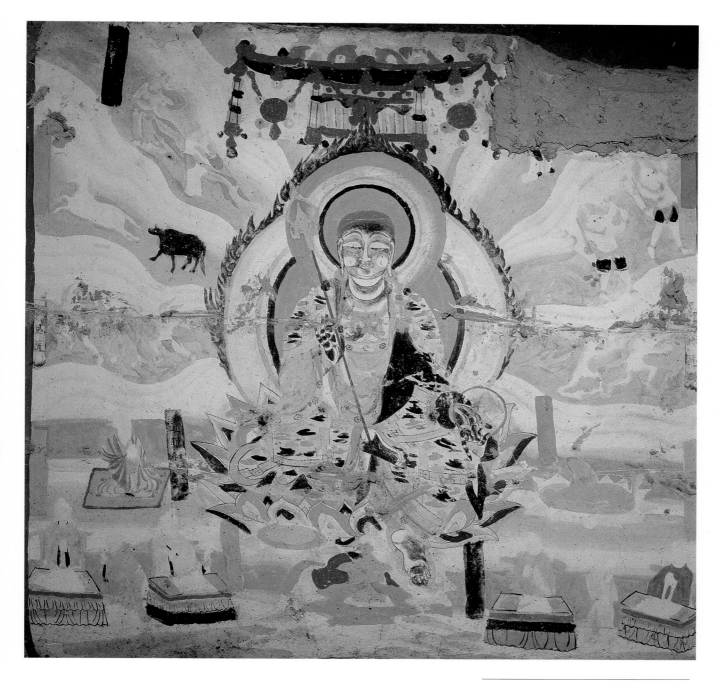

129　六道轮回

该图中六道的顺序：左侧上为天道，绘两个有飘带的天人；中为畜生道，绘牛马；下为饿鬼道，绘两个身带猛火的饿鬼。右侧上为人道，原绘一妇女，今已脱衍；中为阿修罗道，绘二神裸身竖发，手持器械；下为地狱道，绘两个在地狱烈火中的亡灵。

五代　莫390　甬道顶

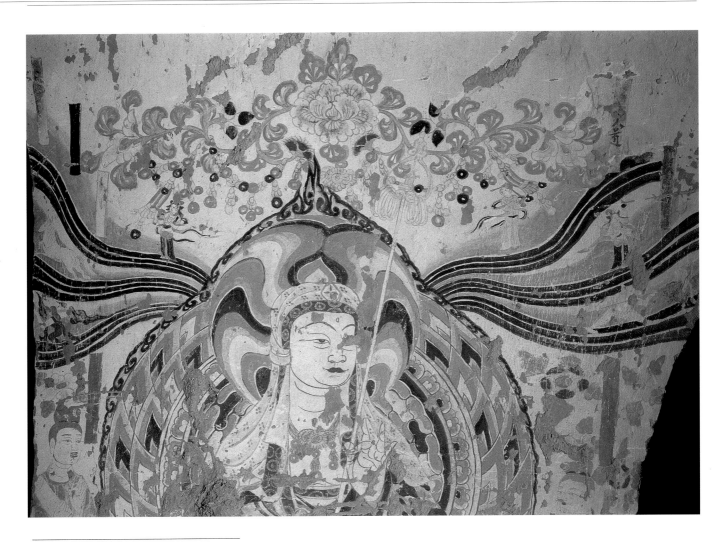

130　六道轮回

天道	地	人道
畜生道		阿修罗道
饿鬼道	藏	地狱道

中唐至宋　榆15　前室甬道南壁

131 五趣生死轮

大轮顶部是无常大鬼，三眼、大口、长舒
两手作抱轮状。以轮毂为中心，第一圈正
中绘佛像，下部三幅画面，按佛典应绘
鸽、蛇、猪，代表贪、嗔、痴，因画面模
糊，只见左侧绘一妇女。第二圈、第三圈
是五道轮回，以第二圈的轮辐作分界线，
上部是天道、人道，两侧是畜生、饿鬼，
下部是地狱。第四圈是溉灌像，反映轮回
转生的情景。最外一圈是十二支图解。

五代　榆 19　前室甬道南壁

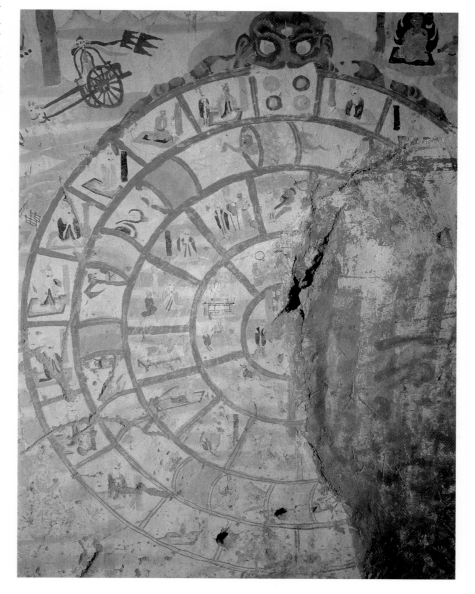

132 溉灌像

因各人善恶行业的不同，其结果也不一
样，一只只圆形水罐孕育着生命的轮回：
生者于罐中出头，死者露出足。图中所绘
前生是马，转生男身。

五代　榆 19

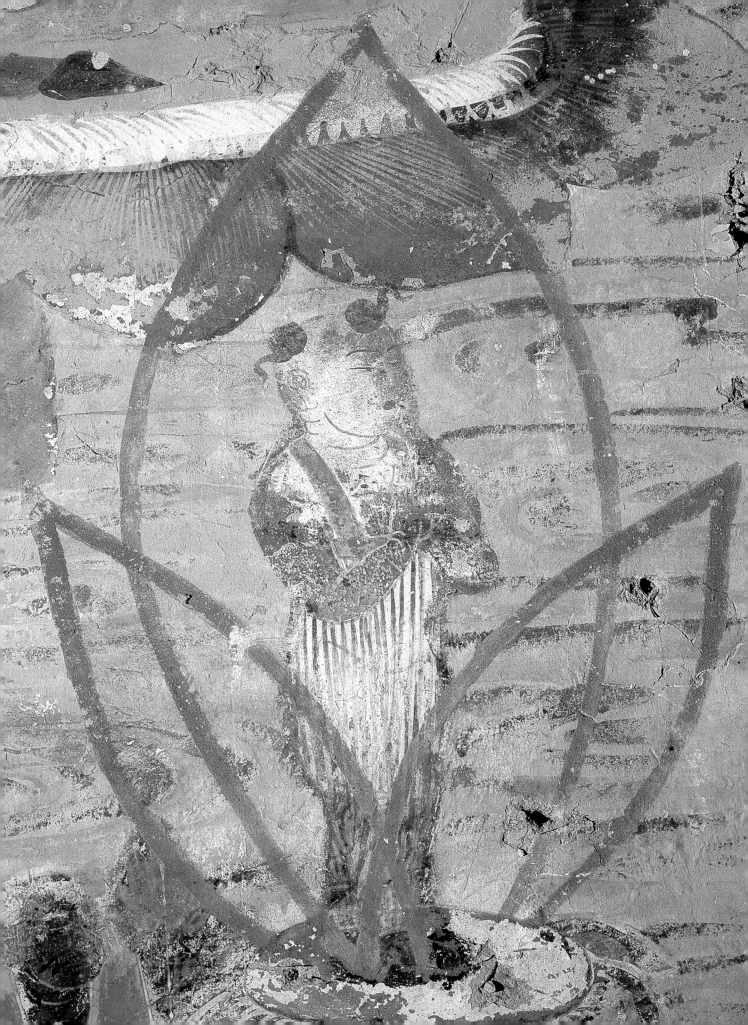

133　化生童子

童子站在七宝池的仰莲花中心，上穿半臂衫，下着波斯条纹背带窄腿裤，双手合十。为了反映"化生"的情景，画家画了三片透明莲瓣合抱，这既美观，又表达了非人间的虚构。

初唐　莫220　南壁

134　九品往生

此为下品往生，屋内炕上有两人：左侧为罪人，死后堕入地狱；右侧为信徒，命终有佛乘祥云来迎。屋前为地狱景象，左为刀山剑树及铁蒺藜，右是滚沸的镬汤。

初唐　莫431　南壁下部

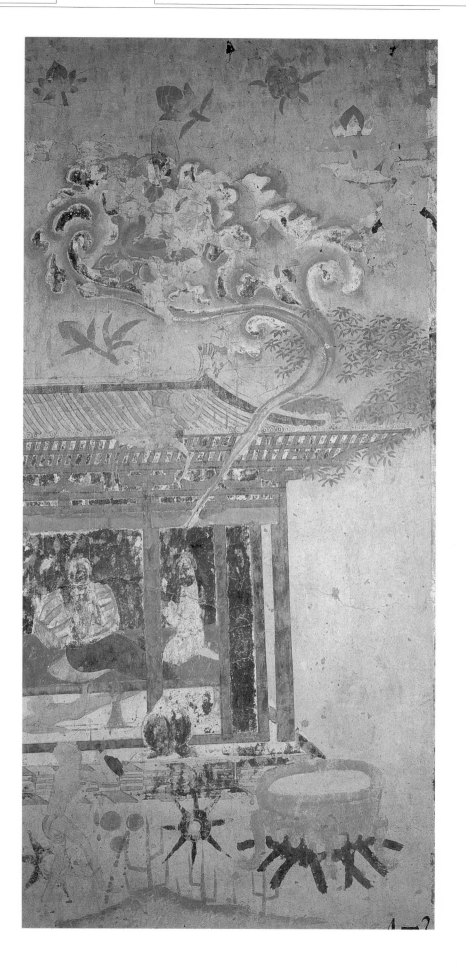

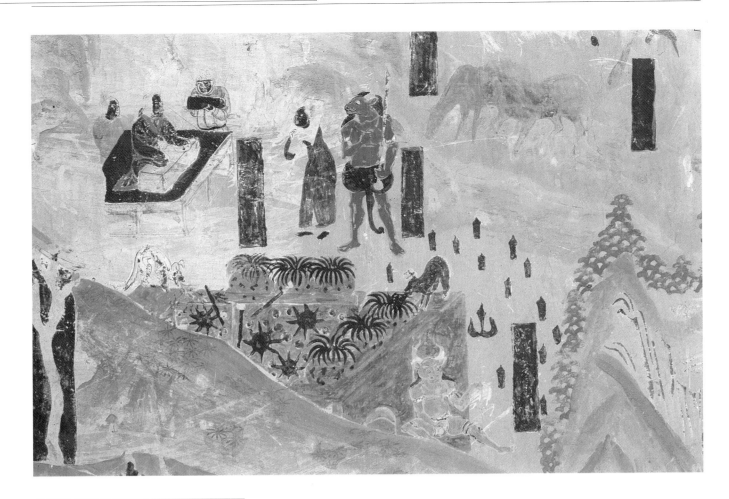

135 地狱图

阎罗王据案审问，案旁站着捧文书的佐
吏，牛头阿傍持棒押解带枷罪人。狱城左
右两角有恶狼，左面有镬汤，中有铁蒺
藜，周围设剑树，有夜叉守卫城门，狱城
外是刀山。

初唐 莫321 南壁

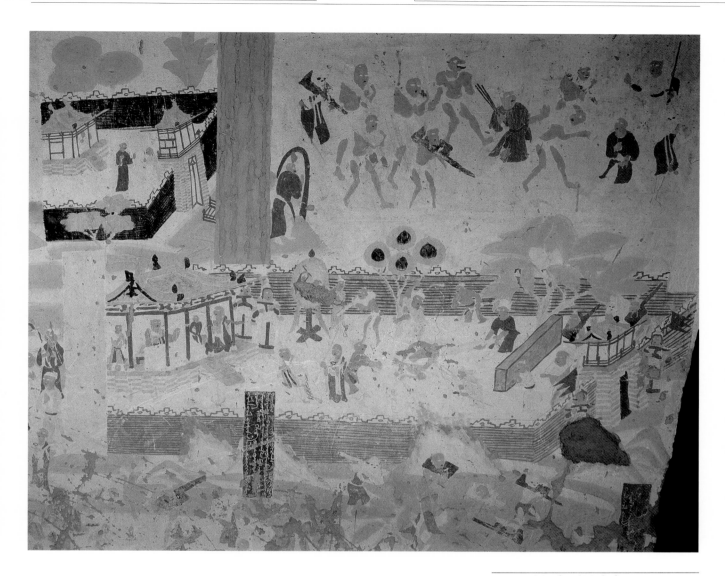

136　地狱变（目连变）

上层绘地狱的管理机构，院内有两人站着交谈。另有一人站在地狱门中，窥见一群新死的人被狱卒及牛头阿傍驱赶而来。下层是狱城，门楼入口处有两武士持牙旗把守，带枷罪人正被驱赶入内，一道长围墙把内外隔断，墙内依次是：锯解狱、业镜台、阎王殿。

五代　榆19　前室甬道北壁

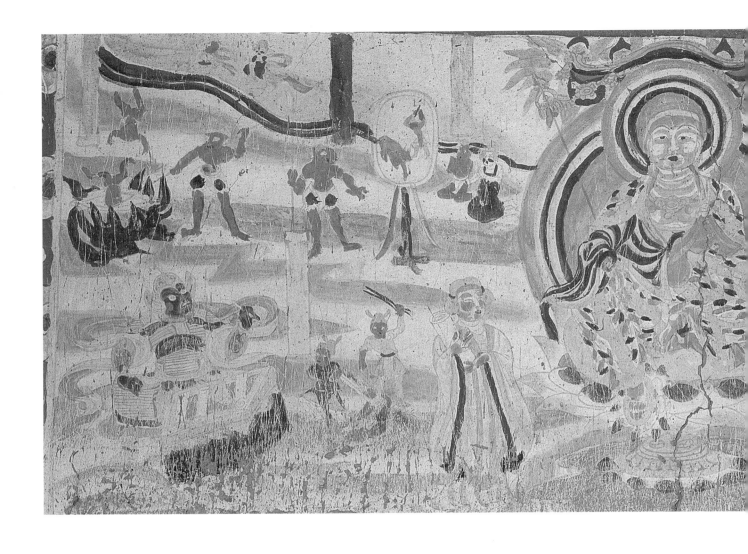

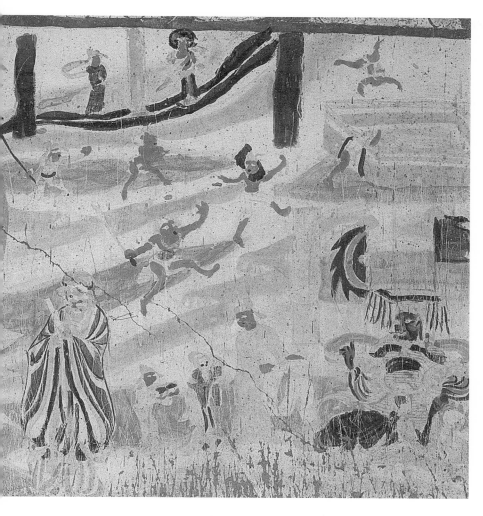

137 地狱变

以地藏为中心，身光射线反映菩萨接引
亡人生天，左女右男。左半部绘有镬汤
狱、业镜台、五道转轮王、锯解狱。右半
部绘毒蛇狱、粪秽狱、信徒、阎罗王。

五代　榆33　东壁门上方

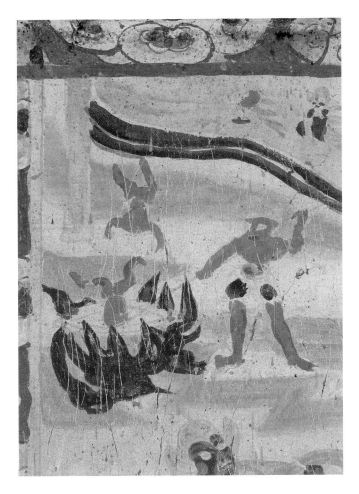

138 镬汤地狱

狱卒正把罪人叉进沸腾的汤内烹煮。

五代　榆33

139 业镜台

业镜为照业之镜，即在镜中亡人生前所造的善恶业可悉现。此镜中现出的是亡人生前鞭打虐待老牛的恶业。

五代　榆33

140 锯解地狱

此狱又名大叫唤地狱，狱卒正拉锯肢解罪人，另一狱卒扬大铁夹以待，罪人忍受不了，拼命叫唤。

五代 榆33

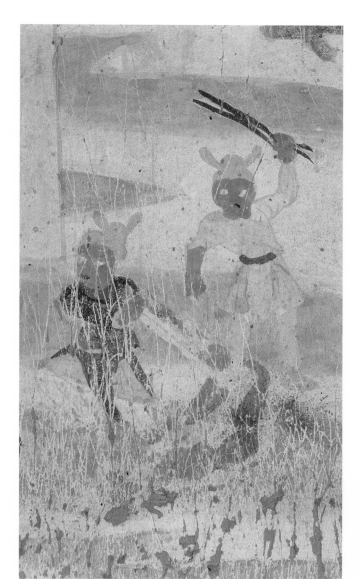

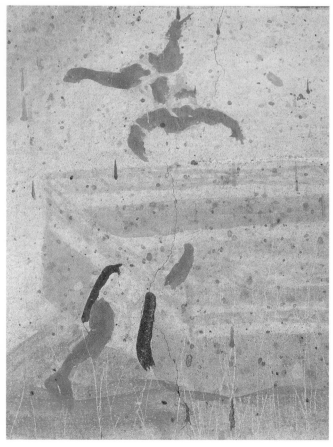

141 粪秽地狱

把罪人一个个抛进方形大粪池中。

五代 榆33

第二节 丧葬程序

人死后，按例要举行丧礼，以志悼念。隋唐以后，这种传统的丧礼也逐渐受到佛教的影响，掺杂了佛教的习俗，这在敦煌壁画中有较多的反映。此外，敦煌壁画中还反映了西域民族特殊的举哀方式——以自残的方式来祭奠死者。然而，虽然由于文化背景不同，举哀的方式有很大的差异，但各地丧葬程序基本相同，大致可分三个阶段：

首先是停棺举哀。将死者入殓后停棺于室内祭奠。在此人子尽哀、吊丧者致意、凶家料理有关殡葬事宜。从壁画上看，敦煌地区的举哀方式有明显的民族差异，汉族举哀表现为哭泣，从低声哭到放声大哭，直至捶胸顿足。西域民族举哀则颇为奇特，第158窟"涅槃经变"的举哀图，描绘的是各国王子为佛陀举哀的场面，可以说是西域民族举哀习俗的真实记录。各国王子手持利刃，有的削鼻，有的刺胸，有的割耳，有的剜心，其情景十分悲壮，惨不忍睹。据敦煌文献《王昭君变文》中说：昭君死后，匈奴举国上下致哀，衙官用刀割脸（剺面）截耳。唐乾元二年（公元759年），回鹘可汗卒，唐朝嫁到回鹘的宁国公主亦为之剺面而哭。回鹘的风俗，死者停尸于帐，子孙及亲属在帐门以刀剺面，血泪俱流。唐太宗驾崩时，四夷之人闻丧都恸哭、剪发、剺面、割耳，流血洒地。

西域民族的这种举哀方式，可能与原始社会的割体葬有关，生活在石器时代的新几内亚西部高地人，家中如有人逝世，妇女就得砍下一节手指。波利尼西亚群岛的萨摩亚人为部落酋长举行葬礼，部落成员需剁下一百节手指。中国魏晋时的嚈哒人，父母死，儿子截一耳朵。生者不惜损毁自己的部分肌体，并把它慷慨奉献给逝去的亲人，是为了让死者灵魂安息而采取的"献祭"行为。

室内停棺的时间，敦煌多以七天为限，这和佛教的七七斋有关，《十王经》说：人死后每七天需到一王接受考察，审定功过，若缺一斋，或得罪一王，死者就得在地狱受苦，不得出生。按《礼记·王制》"天子七日而殡，七月而葬；诸侯五日而殡，五月而葬；大夫、士、庶人三日而殡，三月而葬。"殡指殡殓，即入殓和停棺；葬才是出殡。可见敦煌的停棺日期不遵古礼，而受《十王经》的影响。

停棺仪式结束后开始启殡。《张敖书仪》记载：敦煌启殡需备车两乘，一是辒车，放置灵柩；另一是魂车，模拟死者生前外出之状，设置死者的衣服、图像及铭旌等。辒车又称辒辌车，其特点是四轮迫地而行，车轮用全木、无辐，这样可以行载安稳。也有用舆车即轿子的，无轮，以人力抬。第148窟壁画中释迦的出殡形式，实际是仿照世俗贵族的殡仪，用的是辒车。棺椁上有华丽的盖，又称鳖甲盖，厚葬者用五色装饰，四周有下垂的流苏飘带，名为"容饰"，起屏蔽之用。如是世俗的殡葬，在辒车两侧各悬布帛一匹，由挽郎、亲友牵引，持翣振铎，唱"薤露"之歌。翣即翣扇，用木框蒙白布，上画云

气。铎是一种有舌的大铃,协调众人唱挽歌。可见出殡仪式基本上遵循儒教礼制,但也有佛教的成分,如幢幡高擎,并以伎乐送葬等。第290窟绘的佛传中,悉达太子(未成佛前的释迦)出游四门时,见到了庶民出殡的情景,画的是用牛车载灵柩,车上有明器,白帐盖顶,显得冷清、

第148窟棺上立鸡

哀伤。

第148窟"涅槃变"及第61窟的"佛传"中出殡的棺盖顶绘有一鸡,名为:"棺上立鸡。"在《礼记·丧服大记》规定:"如画幡,幡上为雉。"从墓葬出土看,自汉代以来就有鸡鸣枕的实物。丧葬用鸡是因为鸡有辟恶的功能,"雄鸡一唱天下白",驱赶黑暗、迎来光明,所以凡去邪除恶的祭礼多以鸡作牺牲。《风俗通义》中说:"鸡主以御死辟恶也。"而且"鸡"、"吉"谐音,取祥瑞之意,所以丧葬用之。从佛教来说,鸡是西方祥禽,居住在西方颇梨山誓愿窟中修持(《大方等大集经》)。西方是极乐世界之地,由于净土信仰的盛行,死后往生西方净土成为民间信仰的普遍归趣,棺上立鸡正寓意把亡灵引

向西方,民间称"引魂鸡"。棺上立鸡是中国传统习俗与佛教信仰相结合的产物。

最后是殡葬。当灵柩抵达墓地后,举行斋会。俗家葬仪是先由孝子临圹设祭,三献祭奠,行儒家礼仪,接着用佛教礼仪,由在场的四部众,即僧尼及男女信徒,共同称念十遍佛号:"南无大慈大悲西方极乐世界阿弥陀佛"(三遍);"南无大慈大悲西方极乐世界观世音菩萨"(三遍);"南无大慈大悲西方极乐世界大势至菩萨"(三遍);"南无大慈大悲地藏菩萨"(一遍)。

僧人葬礼也用十念。至今日本净土宗僧人在亡人十斋忌的法会中仍念"南无阿弥陀佛"十遍。

殡葬结束后,孝子结庐守墓,称"墓庐",属儒家礼仪。榆林窟第19窟绘有孝子在墓旁搭棚而居。敦煌寺院的高僧殡葬后,弟子也守墓,吐蕃时《金霞和尚迁神志铭》:"吊守墓弟子承恩诸孝子。"守墓是儒家孝道观念的反映。

第61窟棺上立鸡

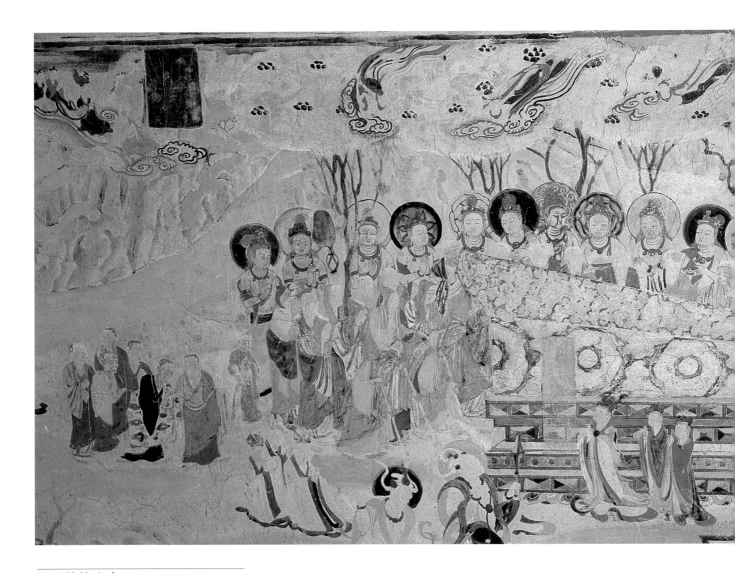

142 停棺志哀

图中棺木形制与现在的基本相似，外部
彩绘团花、云纹，以云象征生天。志哀者
绕棺或合十、或跪拜。停棺一般应在室
内，此图是释迦涅槃，所以停棺室外。

盛唐 莫148 西壁

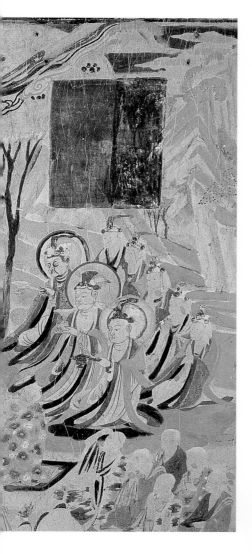

143 停棺举哀

菩萨和弟子为佛陀绕棺志哀。民间亲友
为亡人志哀的形式与此相似。

五代 莫61 北壁

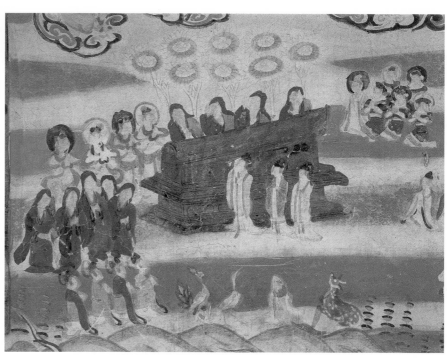

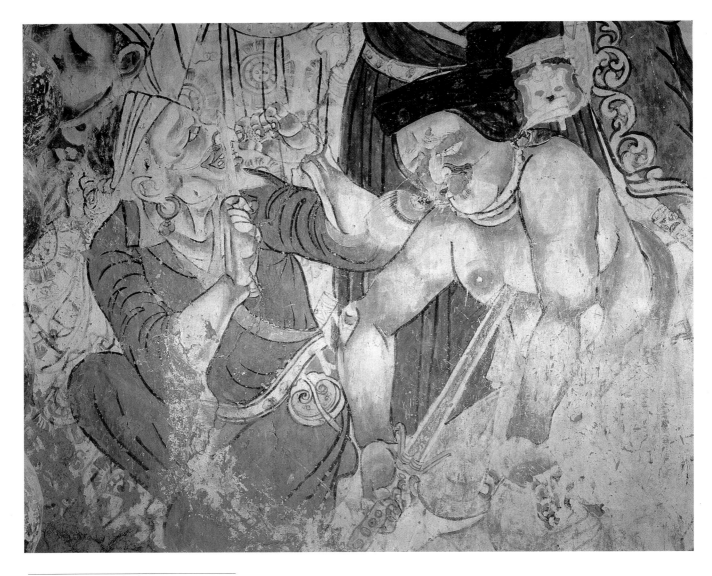

144 西域民族举哀

西域王子为佛陀举哀，有的削鼻，有的刺
胸。

中唐 莫158 北壁

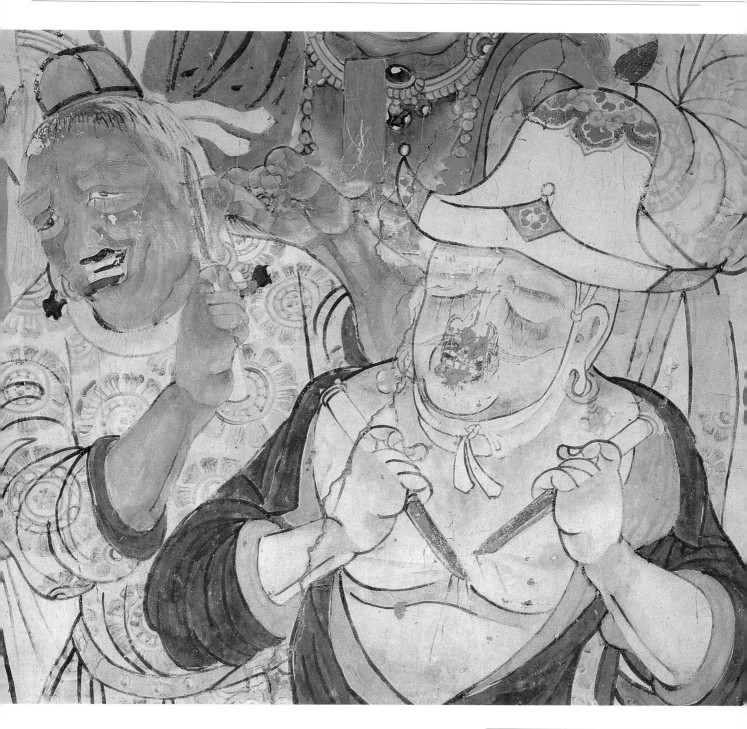

145 西域民族举哀

此为西域民族举哀的情景，左侧为割耳
者，右侧为剜心者。

中唐 莫158 北壁

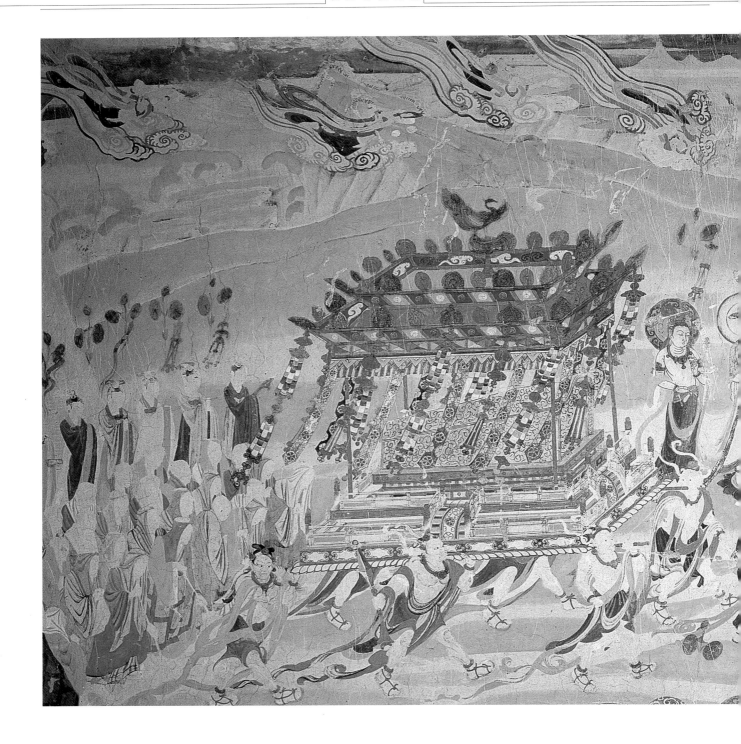

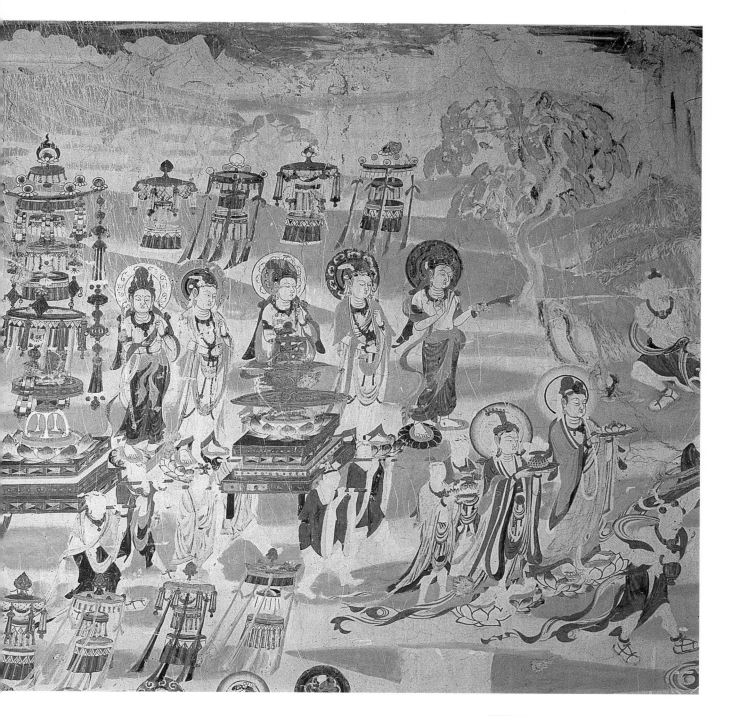

146 佛陀出殡

画面中心为辆车，云纹花饰的棺木置车
上，棺上为鳖甲盖，盖上立鸡，盖的四周
为容饰，即羽葆流苏，六人抬车前进。最
前面的是香舆，为焚香、燃灯用；中间是
邀舆，供奉亡者真容，俗称魂车。舆车无
轮。前后为持幢幡送葬者。

盛唐 莫148 西壁

147 出殡

辆车居中，下有四木轮，无辐。棺木饰云
纹，上为鳖甲盖及容饰，盖上立鸡，四人
抬车。车的前后有幢幡。

五代 莫61 北壁

148　平民出殡

这是一幅平民出殡图, 用牛车拉灵柩, 无
人挽送, 车上放乘鹤仙人及引龙等明器。
上有人字坡形的白帐, 四角垂流苏, 车前
一人头顶祭盘, 供品是对鸡。

北周　莫290　窟顶西坡

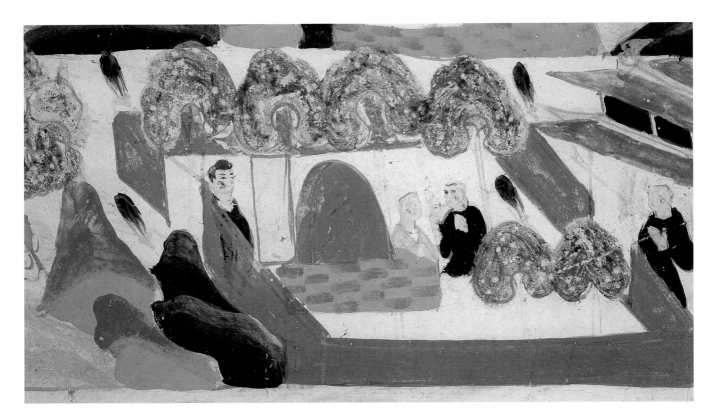

149 坟茔图

坟前后植树，坟前设祭坛，茔地围墙呈方形，约半人高，留出口通行。

北周　莫 296　北坡

150 坟茔图

坟两侧各有一人形，并非真人，代表墓中的亡灵。茔地修造规范，并设门道，茔外设草庐供人守墓。

五代　榆 19　前室甬道北壁

151 结庐守墓

孝子在草庐中守孝，面前案几上放经卷。

五代 榆19 前室甬道北壁

152 后土祭坛

祭坛设在茔地内的一角，坛上尚有袅袅
香烟。

五代 榆19 前室甬道北壁

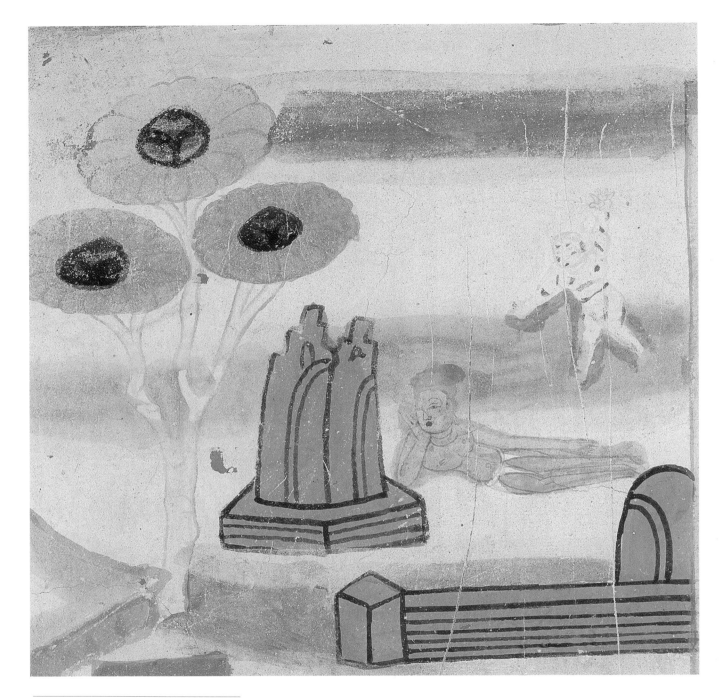

153 坟茔图

该图为少数民族墓，呈楔齿状，茔地内一
女亡灵躺卧，其后为妖魔。右侧露出的坟
墓与汉制相近。

五代 榆33 北壁

第三节　丧葬方式

　　敦煌壁画中反映了唐五代时期，敦煌地区的丧葬方式主要是土葬、火葬和老人入墓三种。丧葬方式往往因文化信仰及民族不同而各有所异。

　　土葬是中国传统的丧葬方式。敦煌地区的坟墓起初都设在城内，后来才迁到城外。据《氾氏家传》所载：敦煌郡旧时风俗是葬在城邑中，西凉时氾瑗认为坟墓应葬在山陵高处，于是便把父亲出葬东沙碛，但遭时俗非议，受禁十年。后县令李充到任，"称志孝合礼，众心乃化，遂皆出葬东西石（碛）"。这就是时至今日仍可看到的敦煌东西戈壁滩古墓累累的原因。

　　选择墓地先要请阴阳先生看风水，然后要行后土之祭。《张敖书仪》记载："择得地，则孝子自将酒脯、五方采信铺座钱财……于墓西南上立坛，设祭后土"，"其坛不得栽种，留之"。后土是土地神，又是地下幽都之主，通过向其祭奠及焚烧纸钱，以示购买墓地，在此安厝。榆林窟第19窟"地狱变"的茔地中就设有后土祭坛。新疆阿斯塔那墓出土的《唐大历四年张无价买阴宅地契》写道："谨用五采杂信，买地一亩……安厝已后，永保休吉……故气耶（邪）精，不得干扰……无违此约，地府玄里自当祸，主人内外安吉。急急如律令！"此乃中原传统

习俗。第296等窟的壁画绘有茔地，即在坟的四周置夯筑围墙，内植树，亦称"兆域"。敦煌的茔地往往是一个家族的墓园，按辈分排列成行。也有不许入本族墓地者，如《神力状》载：本人的兄长在回鹘来犯之时，不幸阵亡，因此灰骨不得入积代坟墓。这是依据《周礼》"凡死于兵者，不入兆域"之说。

　　敦煌唐代土葬采用长斜坡墓道的洞室墓，地表起坟，据《张敖书仪》记载，敦煌坟制三品以上官员坟高一丈二尺，五品以上官员坟高九尺，七品以上坟高七尺，九品以上坟高六尺，比《开元礼》和《通典》所载的坟制低。坟堆的土由亲友聚集，以表达对亡者的感情。三国时期，仓慈任敦煌太守，行德政，为民众所敬仰，死后千人负土筑坟。壁画中的坟墓有两种不同形制，一种是直接在地面堆起的穹庐形土堆，另一种是有基座，坟形较高，顶端呈楔齿形，分前后两重，有两道门。前者是汉族传统墓形，后者是西域少数民族墓形，如榆林窟第33窟中所绘。

　　火葬是西北地区的另一种葬俗。中国远古时就已有火葬，1945年发掘甘肃临洮寺洼山新石器遗址时，在一座墓葬陶罐中发现盛有火化后的骨灰，这是迄今为止最早的火葬实例。古代火葬多流行于西北地区的氐族、羌族，《墨子》中

记载秦人西面的义渠之国就用火葬。义渠属西羌族，在今甘肃庆阳一带。

佛教也实行火葬，释迦涅槃后就用火葬。敦煌僧尼、世俗信徒也行火葬，据《亡女弟子马丑女回施疏》：宋淳化二年（公元991年）"葬日临圹焚尸"。火化后再行入土安葬。火化需用大量的柴，其来源靠亲友聚集，佛经记载释迦的父王逝世后，释迦与大众一起积聚香薪，举棺于上火化。在敦煌的《社司转帖》即《纳赠历》中有纳柴的记录，《社司转帖》是由社官颁发给社员的通知，帖中明确规定某人死亡，各人须纳柴一束。《纳赠历》是社人或亲友赠送凶家物品的登记册，是古代周礼赗赠的遗风。《纳赠历》中记载："见付凶家柴卅一束。"《聚赠历》载："见付凶家柴三十三束。"可见敦煌还是相当流行火葬的，一次焚尸需两小时，大量柴薪靠众人聚集。火葬的众人聚薪与土葬的千人负土，同是送葬者表达情感、吊唁死者的方式。

火化后，高僧的骨灰建墓塔供养。多数人是用砖修拱形长墓道，集体安放。也可以个人设圹埋葬。

传统的儒家思想则认为火葬惨虐之极，不合人道，但从晚唐、五代以来，火葬也逐渐在汉族中流行，甚至连皇室后妃亦行火葬。后晋高祖皇后李氏及安太妃临卒都要求火葬，后者还要求把骨灰南向扬之。这主要是受佛教影响后，丧葬观念改变的结果。

敦煌还有一种特殊的丧葬方式——"老人入墓"，老人入墓图出现在敦煌石窟的"弥勒经变"中，盛唐第33窟表现的是老人在亲人的护送下，向坟墓走去。榆林窟第25窟表现的是老人坐在墓床上，与亲人告别。老人入墓壁画的内容可分为两部分：一部分是表现茔地、墓地场景的，墓内设床或铺毡，内壁装修，宛如小卧室；另一部分是描绘走向墓地的人群：或搀扶老人，或前后陪伴，或用车推，或头顶、肩扛、怀抱食物及生活用品，老人在这里与尘世隔绝，安心修持，直至逝世，这样便可升天，以致有的入墓图中出现蹈舞庆贺者。《酉阳杂俎》记载："世人死者有作伎乐，名为乐丧。"西域民族也有此习俗，南北朝时的高车，部落中有人死亡，男女不论大小皆集合，歌舞作乐，只有凶家哭泣。中唐第449窟、宋第454窟的两幅墓前舞蹈图中的坟墓顶端都是楔齿状，为少数民族的墓。"弥勒经变"中大量绘画老人入墓的内容，一方面是经文有此内容，如《弥勒成佛经》："若年衰老，自然行诣山林树下，安乐淡泊，念佛取尽，命终多生大梵天上及诸佛前。"另一方面也是敦煌地区民间盛行净土信仰

的反映。

从敦煌石窟的三十九幅老人入墓图中可以看出，老人入墓之风曾流行于唐代，尤以中唐最盛，这一方面是由于净土信仰的传播，另一方面也与中唐时敦煌一度受吐蕃统治有关，吐蕃是崇信佛教的。老人入墓与儒家观念相抵触，五代以后此俗渐趋式微。

老人入墓的风俗来源于印度民俗。《大唐西域记》记载：在印度年龄极大、死期将至者，亲戚朋友，奏乐宴会，请老人乘船，鼓棹渡恒河，到了中流，老人就投水自杀，据说这样就能升天。这就是老人入墓的原型。今印度的瓦腊纳西就是古代的迦尸城，现在沿恒河边仍开设有"临终旅馆"，垂死之人，在亲人陪同下，住进旅馆，待死后，人们聚柴于恒河边将其火化，最后把骨灰撒入恒河，死者的灵魂也就进入天国。这就是当今的"老人入墓"，只不过把坟墓易成"临终旅馆"。可见这种丧俗深深地植根于印度民众之中。

佛教的"老人入墓"在唐宋时期对中国的丧俗产生过直接影响。唐时甚为流行"生圹"，又称"寿藏"。例如初唐时的卢照邻隐居具茨山下，预为墓区，偃卧其中。病既久，与亲属诀别，自沉颍水。李

适生前为己营墓，并树十松，曾睡在墓的石榻上，放置所撰九经要句及素琴于前。中唐时的姚勖在姚崇墓旁自作寿藏，题名为"寂居穴"；坟称"复真堂"；墓中削土为床，名为"化台"。晚唐时的司空图预作寿藏，并请故人入圹中赋诗饮酒。这些都是当时的有识之士，尚津津乐为生圹。特别是姚勖的寿藏，从题名即反映出其信仰佛教，"寂居"是远离人世；"复真"是恢复真身，佛教认为死亡是生身的终结，是法身、真身的再生；"坐化"是死亡的一种较高境界，受香花供养，意味着生天得道。

敦煌文献中记载，有一节度随军押牙，感到死期将至，希望能摆脱轮回之苦，就在当地建造墓室，于室内诵经念佛、一心修持，就如在佛堂中一样，还在墓内彩画佛像。可见老人入墓之俗确曾一度在敦煌民间流行。从敦煌市博物馆曾发掘的十多座唐墓看，其中有的毫无棺木痕迹，骸骨遗在墓床上。这当是墓中坐化的实例。虽然老人入墓之俗因受儒家思想的抵制而消亡，但迄今，中原乃至河西地区的农村仍保留为老人提前做寿棺之习，并把棺木放在堂室中，有些地方，老人还卧睡于棺中，这恐怕都是老人入墓的遗风。

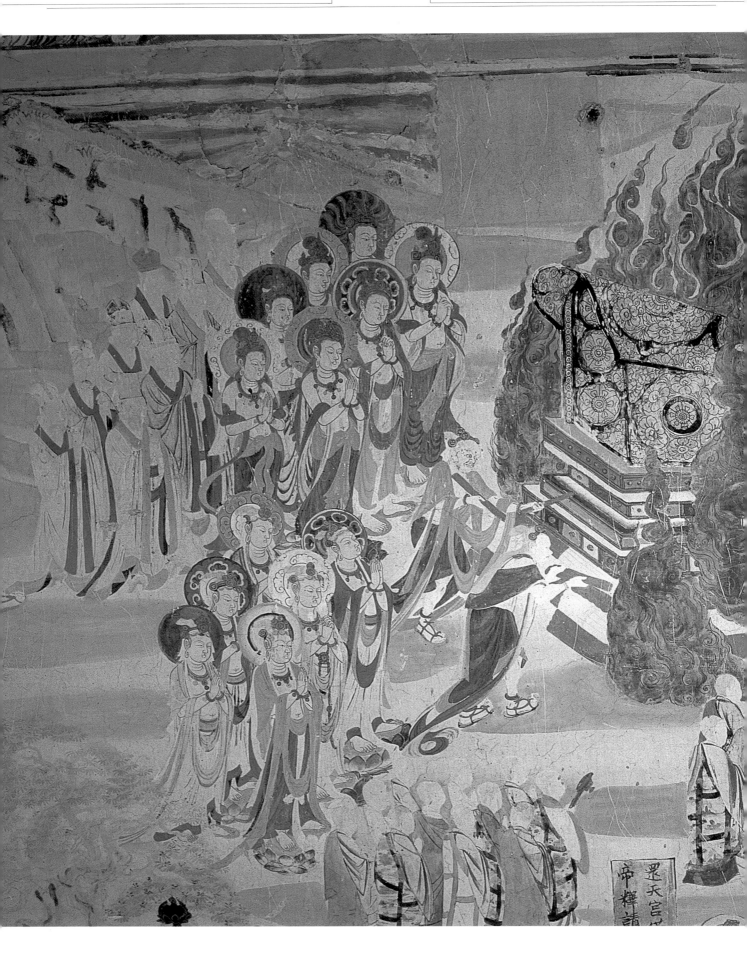

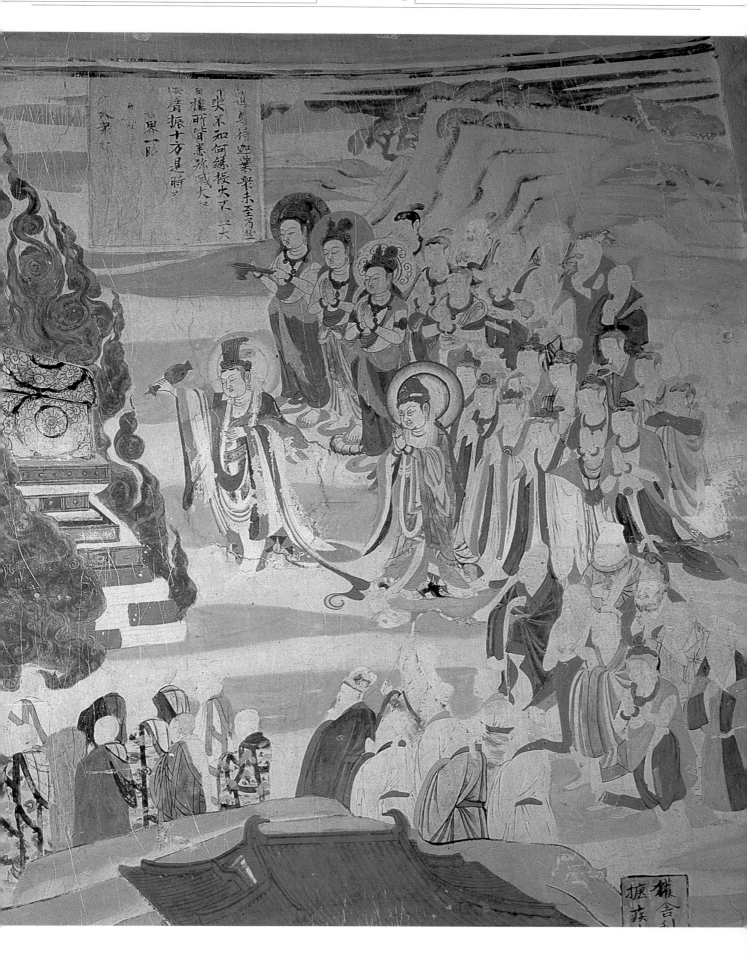

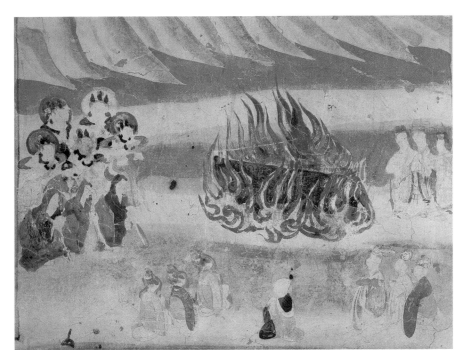

155　火化图

火化时送葬者皆合十致敬。

五代　莫61　北壁

156　老人入墓

老人头戴风帽，旁有披巾的可能是老伴，
后两人是亲属，右侧一人肩扛物品，前面
坟墓中有床。

盛唐　莫33　南壁

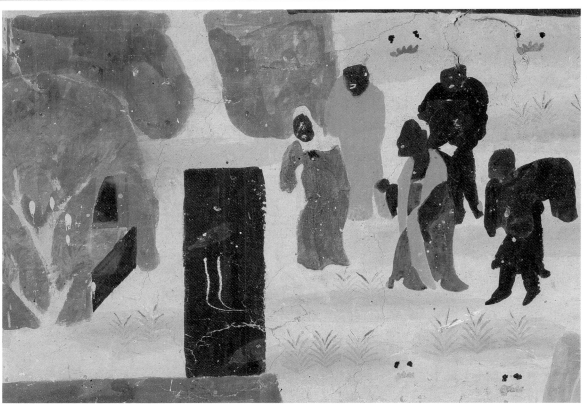

154　火化图　◀ 见上页

壁画内容是佛的涅槃，实际是人间火化
场面的写照，众人聚柴薪，棺椁放在上
面，引火燃烧。

盛唐　莫148　西壁

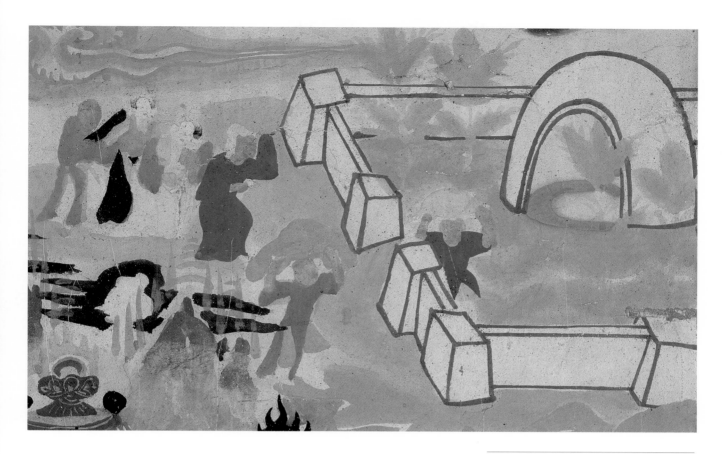

157 老人入墓

老人头戴风帽，手执经卷，前一人及茔域
内一人均头顶物品，老人身后两女眷，最
后一人怀抱物品。墓内铺圆毡。

中唐 莫358 南壁

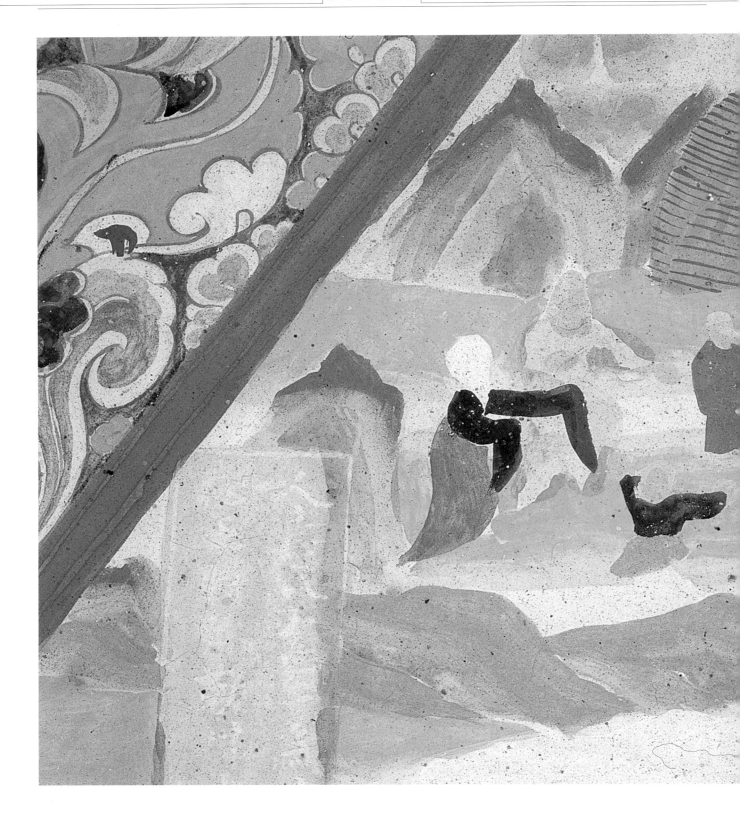

158 老人入墓

两家人正向墓地走去。前一家三人，老人
着圆领白袍服，双手合十，虔诚、安详地
入墓。后一家五人，前面两人抬物品，老
人着圆领袍服，老伴及小辈痛苦呼号。

晚唐 莫9 窟顶东坡

159 老人入墓

墓中放有大屏风靠背的长椅，供老人生
活之用。

盛唐 莫116 北壁

160 老人入墓

老人头戴透额罗帽，着圆领白袍服，足蹬
软鞋，挂镂空杖，安详地坐在墓床上，床
前有弧门装饰，墓内挂山水屏风画。老人
正与亲属执手告别，亲属八人均痛苦不
堪，或用巾拭泪，或以袖掩面，或趴地叩
拜。

中唐 榆25 北壁

161　老人入墓

老人安坐木板车上，由亲人推向墓地去。
旁三人均着缺胯衫，头顶、怀抱、肩扛物
品相送。

中唐　莫474　西龛北壁

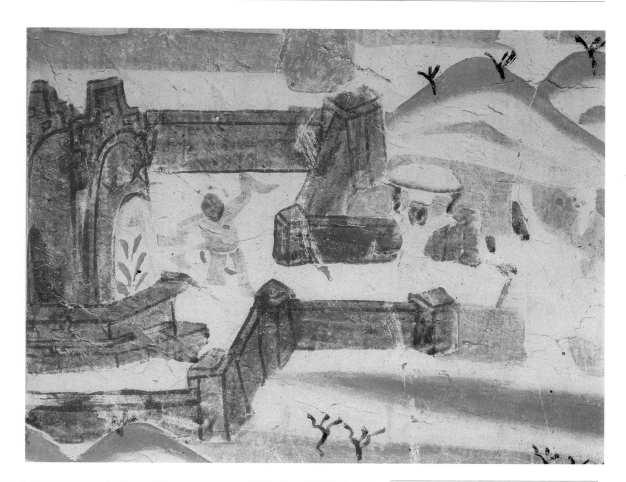

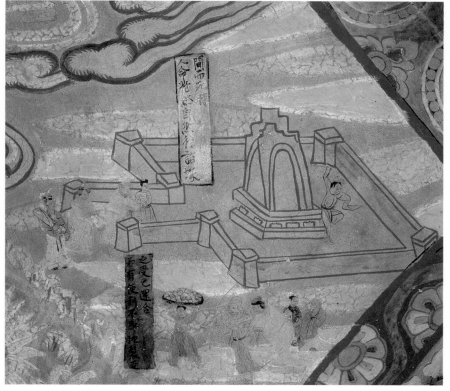

162 老人入墓

坟墓是少数民族形制,有一戴披风、挂杖的老人正步入茔地。茔内有一男子束巾,在甩袖舞蹈,以庆祝老人入墓。

中唐 莫449 北壁

163 老人入墓

一总角儿童搀扶老人,最后一人怀抱用品,一行四人正走入茔地。另外一家一行五人,前一人头顶食物,似为馒头之类,后一人搀扶老人向墓地走去。坟墓后一男子抬腿、甩袖,正在舞蹈。

宋 莫454 窟顶东坡

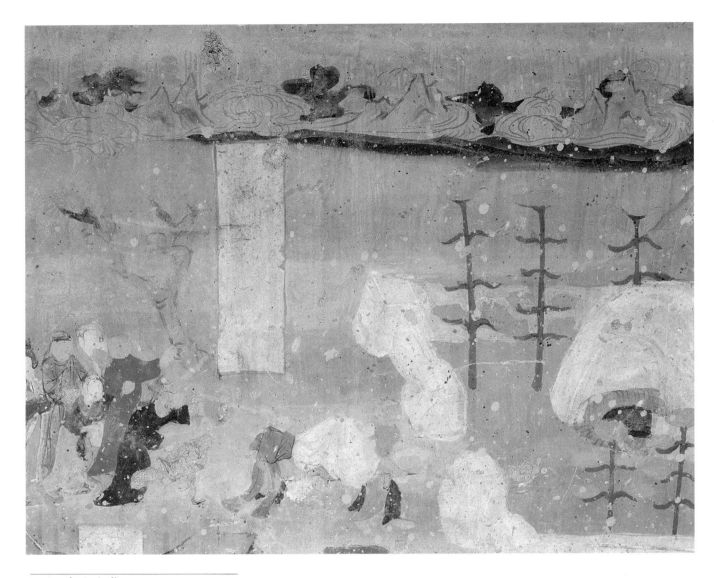

164　老人入墓

茔地以墓园围墙为界，穹庐形的坟墓内，
地面铺一圆毡，供老人坐卧起居。老人在
亲属的陪送下，边走边指着茔地，前面两
人抬着一大堆食品、用品。

晚唐　莫12　南壁

第四节　丧葬斋忌

　　殡殓埋葬结束后，还要进行祭祀，佛教称"斋忌"，斋忌又与十王信仰相连。

　　十王是在冥府里裁断亡人罪业的十位判官。十王信仰，出自中国沙门撰述的《十王经》。中唐时期的道明和尚为其始倡者，据敦煌文献《道明还魂记》所载：唐大历十三年（公元778年）阎罗王使者误抓道明到地狱，发现后放还生路。道明受地藏之托，把在冥司所见所闻，撰列丹青，图写真容，流传于世。《十王经》约在五代初期流入敦煌。十王信仰之所以自唐代至清代经久不衰，是因为《十王经》是中国民间信仰与佛教信仰相结合的产物，如十王中的秦广王、宋帝王、五官王、太山王等，为民间所熟悉。它也符合中国的孝道及祖先崇拜，每过一王祭祀一次，以表达对死者的至孝、至诚和至哀。它与轮回观念、因果报应相一致，因此也为广大佛教信徒所尊奉。

　　敦煌石窟共有地藏十王图十四幅，起于五代，迄于西夏。十王图以地藏为主尊，有的从地藏身光辐射出六道轮回，前有供案，左右为道明和尚和金毛狮子，或是供养人。十王的位置分两类，一类在地藏左右侧，或按单双数分组，自上而下排列；或作之字形排列。另一类是在地藏下部，分成两组。十王的形态或据案审判，或站立地毯作供养状，或跪在地毯、方床上。十王的服饰是中国官员装扮，戴冠或幞头，宽袖袍服，双手或合十、或持笏。第384、390窟的十王中有一位戴冕旒或

张华盖者，这就是阎罗王。十王图集中在五代，共九幅，这与《十王经》传入敦煌的时间有关。中国同时代的十王图虽还见于四川的安岳和大足石窟保留下来一部分，但内容和数量都远不如敦煌。至于后来南宋在四川大足宝顶山开凿的地藏十王图，则比敦煌壁画的内容更加丰富，生活气息更加浓厚。

　　佛教有七七及百日斋之俗，以亡者逝世当天算起，每过七日就是忌辰，须为亡灵设斋追福，助其超生。此种风俗在北魏北齐时已有记载：胡国珍死，北魏孝明帝为举哀，下诏自始薨至七七，皆为设千僧斋，百日设万人斋。十斋与十王的对应关系如下：

　　　　一七斋　　秦广王
　　　　二七斋　　宋帝王
　　　　三七斋　　初江王
　　　　四七斋　　五官王
　　　　五七斋　　阎罗王
　　　　六七斋　　变（卞）成王
　　　　七七斋　　太山王
　　　　百日斋　　平正王
　　　　一年斋　　都市王
　　　　三年斋　　五道转轮王

　　敦煌的斋忌是据《十王经》行事，其中又沿用儒礼的名称，以儒礼之名行佛教之实。故一年斋又称"小祥"。"大祥"在敦煌是三周年，两周年设"中祥"斋会。儒家礼仪无七七斋之说，葬后设神主，行虞祭，至百日行卒哭祭。儒礼祭奠与敦煌

斋忌对照如下：

儒　礼		斋　忌	
名　称	祭　奠　内　容	名　称	斋　忌　内　容
虞祭	神主前哭祭	累七斋	每七天设斋会，至七七。
卒哭祭	百日卒哭	百日斋	设斋会
小祥	十三月行祭	小祥	一年斋（十二月）
（无）		中祥	两年斋
大祥	廿五月祭	大祥	三年斋，脱服。
禫祭	大祥后间月，除服。	（无）	

敦煌的斋忌仪式，在忌辰设斋有如下方式：

（一）写经追福：最典型的事例是五代时敦煌历学家翟奉达为亡妻马氏追福写经。

第一七斋，写《无常经》一卷；

第二七斋，写《水月观音经》一卷；

第三七斋，写《咒魅经》一卷；

第四七斋，写《天请问经》一卷；

第五七斋，写《阎罗经》一卷；

第六七斋，写《护诸童子经》一卷；

第七七斋，写《多心经》一卷；

百日斋，写《盂兰盆经》一卷；

一年斋，写《佛母经》一卷；

三年斋，写《善恶因果经》一卷。

（二）家中设斋会：家中设亡灵的神主，届时请僧人到家中诵经。敦煌的《亡考文》写道："时即有持炉至孝，奉为亡孝某七追念诸福会也。……故于是日，延请圣凡，就此家庭，奉资灵识。"这是累七斋通用的范文。

（三）寺院设斋会：这需要较大的开支，既要斋僧，还要布施。

普通百姓没有条件举行上述活动，只在忌日烧纸钱，或在十斋中只设一两次斋会。

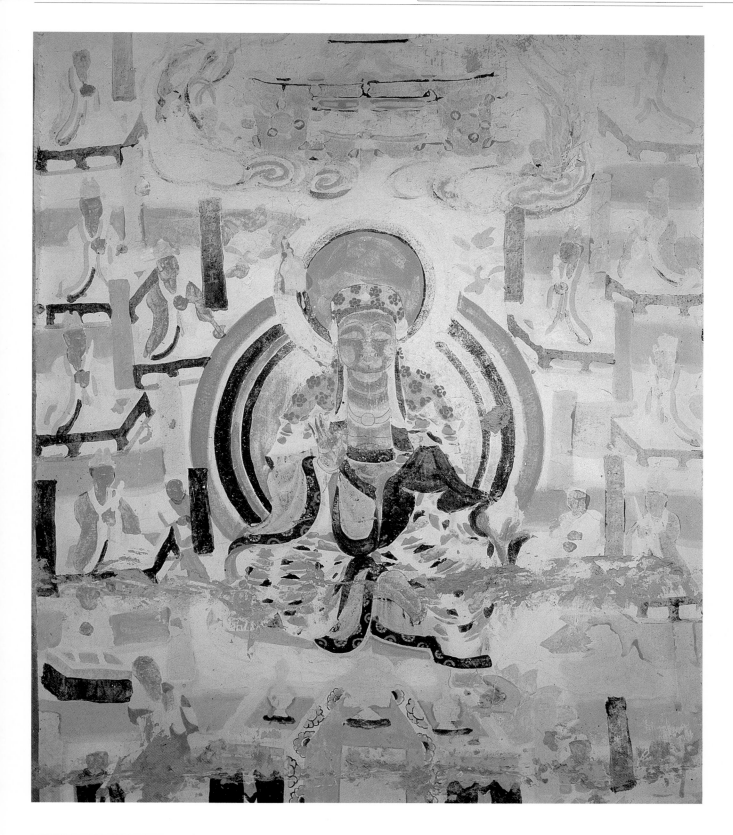

165 十王图

正中是地藏菩萨，两旁为冥司和供养
人，左侧着袈裟者应是道明和尚。十
王双手持笏，端坐于礼盘上。

五代 莫375 甬道顶

		五王				十王	
	三王	四	地		九	八王	
	二王	王	藏		王	七王	
	一王					六王	

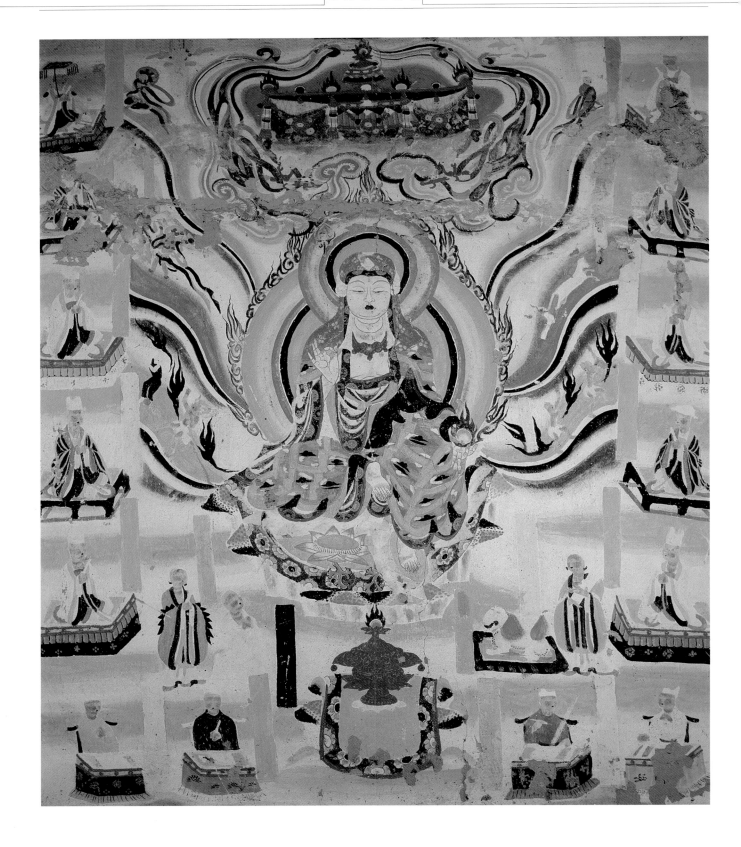

166　地藏十王

一王	天道	地藏	人道	二王
	阿修罗道		畜生道	
三王	饿鬼道		地狱道	四王
五王				六王
	道明		狮子	
七王	女供养人		女供养人	八王
九王	冥司		冥司	十王

五代　莫384　甬道顶

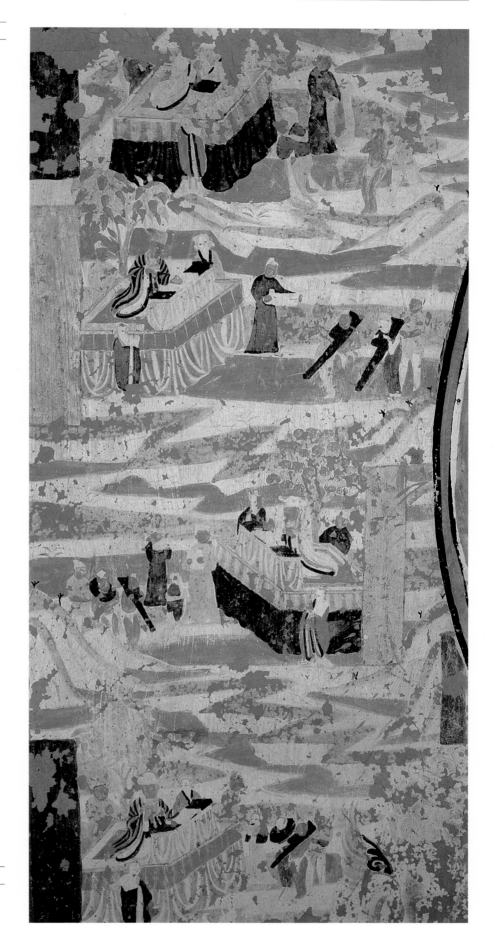

167　地藏十王（局部）

图中四王正据案审判。

五代　榆38　前室东壁

168 十王之一

此王戴冕旒，是五王阎罗王，着宽袖深衣，案前为戴长枷的罪人，案后有冥司侍候。

宋　莫202　甬道顶

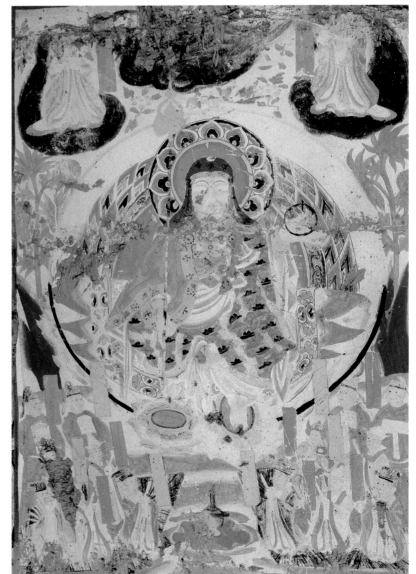

169 地藏十王

地藏与十王为上下构图，下部左右两侧前戴冠、着宽袖深衣、双手持笏者是十王，后两个戴幞头、着圆领袍服者是冥司。

五代　莫6　甬道顶

第 五 章
拜佛与信神

　　作为佛教胜地的敦煌，从魏晋以来，境内便广建寺塔，至唐、宋时期，敦煌的官寺、私庙、乡里坊巷寺达四十七所之多，石窟五处，兰若约二十六所，私家佛堂不下十五个。中唐吐蕃时期出家僧尼达二千人，晚唐归义军时期也有一千多人，在当时仅有两万多人的沙州，僧尼竟占总人口的十分之一。再加上广大在家信徒，可以说上至节度使，下至庶民，佛教徒涵盖了社会各阶层，因此佛教活动往往具有全社会的普遍性。当时的崇法活动主要有拜佛、拜塔、闻法、供经、燃灯、斋僧、修窟、放生等，这在敦煌壁画中都有具体反映。

　　敦煌石窟是为僧人修持和弘扬佛法而开凿的，但由于这一地区居住的是以汉族为主体的多种民族，因此一些洞窟的壁画中出现了传统信仰形象。这些非佛教信仰的形象，我们在此暂且统归为俗神信仰。壁画中所表现的俗神虽然只是中国传统神祇中的一部分，但内容仍相当丰富，其中有日月神、雷公、电母、风伯、雨师等自然神，有伏羲、女娲、三皇、玉帝等民间传说中的神灵。这些俗神形象的大量出现反映了中国民间多神崇拜的倾向。

　　然而，耐人寻味的是，在日月神的壁画中，不仅有中国传统的日月神——三足乌和蟾蜍，而且有西方的日月神——乘坐马车的日神和乘坐鹅车的月神，有佛教的源自古印度太阳神和月神的日天和月天。可以说，这是作为中西交通枢纽、中西文化交汇之所的敦煌所特有的一种文化现象。

　　唐代以后的壁画中，较多地出现了将佛教的神灵与中国传统的神灵糅合为一体的画面，这种现象的广泛出现，正形象地反映了隋唐以降佛教逐步中国化和本土化的趋势。

第一节　佛教徒的崇法活动

　　佛教在传入中国的同时，也形成了一些佛教独特的活动及习俗，作为佛教胜地的敦煌，壁画中不仅有大量宣扬佛教经典和教义的内容，而且还有许多反映佛教徒崇法活动的画面。佛教徒的崇法活动以三宝为核心，作为一个佛教徒，首先必须做到"三归"，即皈依佛、皈依法、皈依僧，故佛教徒又自称"三宝弟子"。

　　在印度，信徒要对佛像及塔行礼，然后从右方绕巡礼拜，因为塔最初是安置佛舍利的建筑，是佛陀的象征。礼拜姿势可概括为三种：揖、跪、稽首，其因地域差异而各不相同，如跪拜，在印度有长跪，手膝据地；在西域有胡跪，单膝跪地；在中国是双膝着地的跪拜。第217窟和第103窟的壁画中表现了盛唐时期拜佛与拜塔的情景。

　　佛教徒认为佛法是普渡众生的舟楫，因此学习佛法是他们的重要修为。学习佛法的方式有闻法、诵经、写经等。听闻说法是信教的第一步，但闻法却并非易事，由闻法所得功德达三十二种之多，第14窟壁画绘制的就是其中之一，即心生欢喜。信徒由闻法生信心，由信心而生欢喜，佛经认为佛法如甘霖，滋润着信徒的心田。学习佛法的第二步是诵经。通读经义称为看经、念经；为赞叹佛德而读，称

为诵经、讽经；为祈愿而读，称为转读。在印度原以解义学法为主，佛教传入中国后，渐渐掺进世俗的内容，祈愿之风盛行。祈愿的内容多种多样，常见者为以写经解除苦难，以诵经治疗疾病。学习佛法的第三步是写经。在宋代，十世纪之前，印刷术尚不发达，所以写经还有传播佛教的功能。中国从东汉时开始译经，译成的经文都是直接书写的，又因请经或流布之需，将译文辗转书写，由是写经之风大盛。当时有专业的写经生、写经法师，也有的是信徒自愿抄写。在莫高窟出土的文献中有唐代刺血写经的真迹，《金刚般若波罗密经》的尾题书有：唐天祐三年（公元906年）"八十三岁老翁刺血和墨，手写此经"。足见写经者之虔诚。

　　燃灯和斋僧也是信徒的供养之举。在佛像、佛塔、佛经前燃灯表示佛法的光明，举凡重大佛教节日要定期燃灯，如夏历正月十五佛陀涅槃、二月初八佛陀出家、四月初八佛陀诞生、七月十五盂兰盆会、腊月初八佛陀成道等，另外还有随时举行的各种功德、祈愿的燃灯佛事活动。灯轮以唐代为盛，据记载，唐先天二年（公元713年）正月十五元宵节之际，京城竖立的灯轮高达二十丈，燃灯五万盏。从第146窟的壁画上可以看到，敦煌灯轮一般约为四五层，燃灯数十盏。在描绘佛

国的壁画上，也绘有镂空灯轮，高约十来层，每层有两三圈，一层可燃灯十多盏，整个灯轮可燃灯上百盏，虽无京城之壮观，也颇有火树银花之气象。

斋僧即设斋饭供养僧众。斋僧的本意是表明信仰和皈依，后来渐渐融入贺福、祈赛之目的。唐代斋僧法会极为流行，大者达到万人斋的规模。因为燃灯、斋僧都反映了对三宝的信仰和供养，所以往往一并举行。

修窟造寺更是佛教的大功德，但这是一项耗资巨大而且十分艰巨的工程，往往是合众资、众力修建而成。通过第296窟建造寺塔的壁画，可以窥见当年敦煌佛教兴盛之一斑。

第12窟壁画描绘了放生的场面。唐、宋时期，每年四月初八佛诞日要举行放生会。届时赎买被捕之鱼鸟等诸禽兽，再放归于山林、池沼。放生是由佛教戒杀生而

第 296 窟修造寺塔

来，同时还体现了生死轮回之旨，《梵网经》说：佛子应以慈心行放生之业，六道众生悉是我父母，应方便救护，解其苦难。南北朝时，梁武帝奉佛戒杀，以致祭祀供献都用面做牺牲，放生之俗由此兴起。

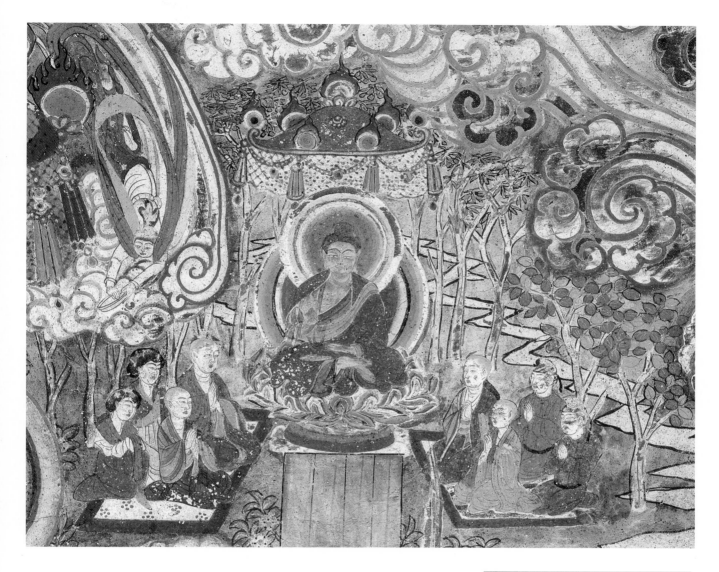

170 顶礼佛陀

佛陀正在说法。上部两侧为飞天,绘云
纹,下部有两排葱郁挺拔的树木。迂回曲
折的阡陌小路,把天上人间巧妙地联接
起来。在佛两侧每边各有四人顶礼跪拜,
右侧前两人为僧,后两人为优婆塞,即受
持五戒的在家男子,又名清信士;左侧前
两人为女尼,后两人为优婆夷,皆行长跪
之礼,即两膝着地,足尖支地。

盛唐 莫217 西龛顶

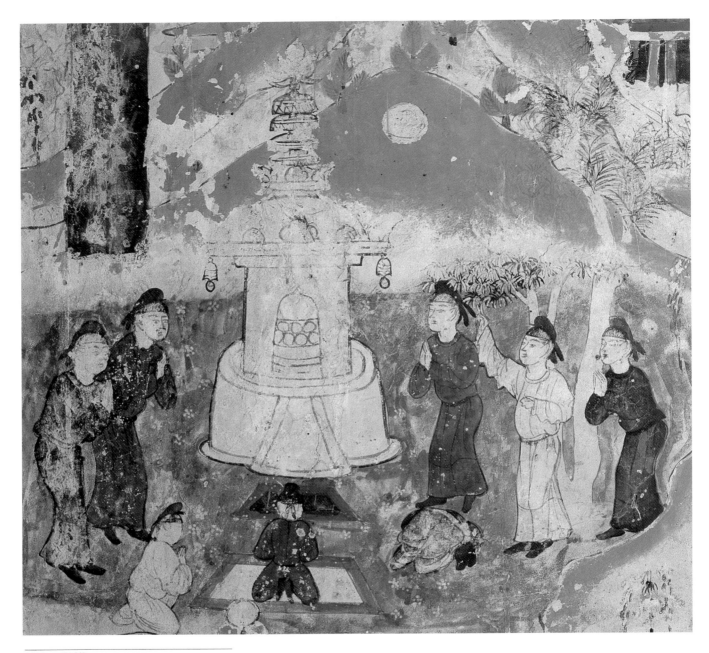

171 拜塔

塔前一周共有八个信徒在行礼,展现了
印度及西域的各种跪拜方式,右起顺时
针方向:合掌平拱、举手高揖、合掌平拱、
五体投地、长跪、胡跪、合掌平拱、合掌
平拱。五体投地是两膝、两肘与头顶着
地,是礼法中表达最高敬意之礼。胡跪又
作互跪,是右膝着地、竖左膝之礼。长跪
是两膝着地,可节省体力。

盛唐 莫103 南壁

172 闻法欢喜

一优婆塞跌坐于礼盘上,礼盘即礼佛及
说法时所升的高座,双手捧读经文,周围
有六个信徒,闻法后情不自禁,欢喜雀
跃。

盛唐 莫14 南壁

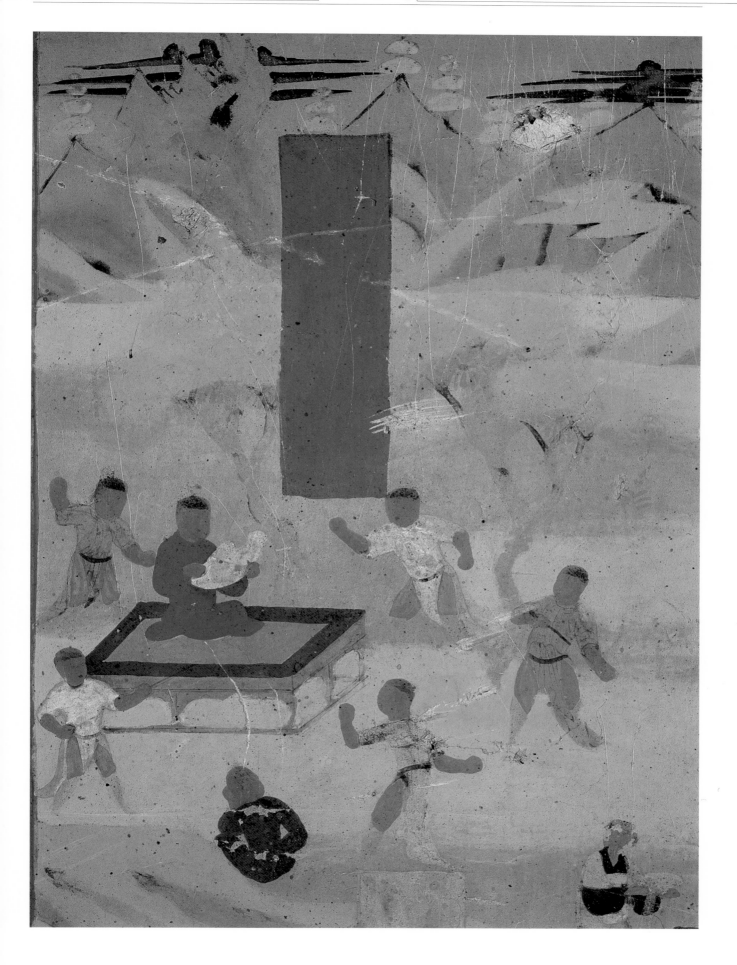

173　男女信徒得度

画面表现观世音菩萨现比丘、比丘尼之身，为众生说法。僧尼及世俗男女相对而坐，静心听法，其中一俗装近事女却蓦然回首，红唇微启，眉目传情。

盛唐　莫45　南壁

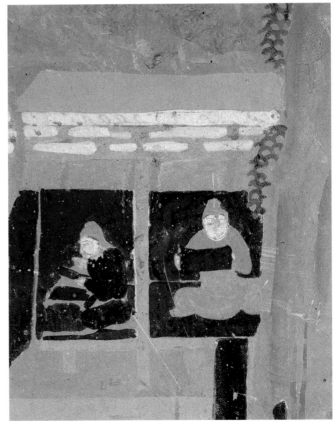

174　看经读经

两居士正在家中学法，左侧是一老者，戴风帽，正在专心致志地看经，左手持经书、右手在指点。右侧一人戴幞头，双手捧经书在读诵。

初唐　莫321　南壁

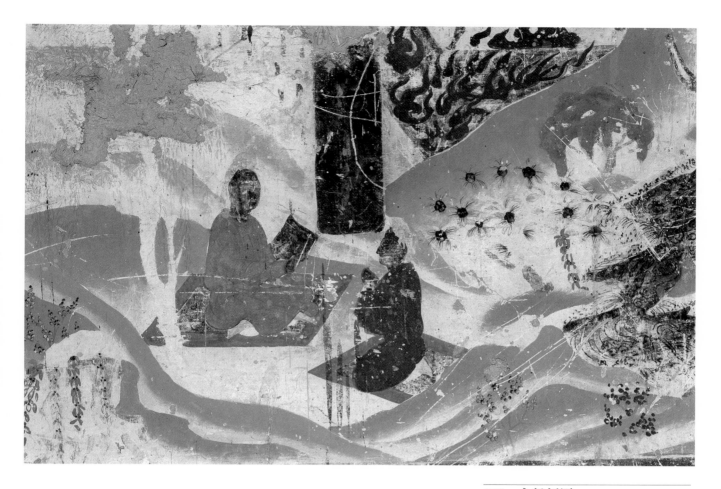

175　念经祈愿

一信士趺坐在地毡上，手捧经文，为另一
长跪于前、双手合十的祈愿信徒读诵。

盛唐　莫217　南壁

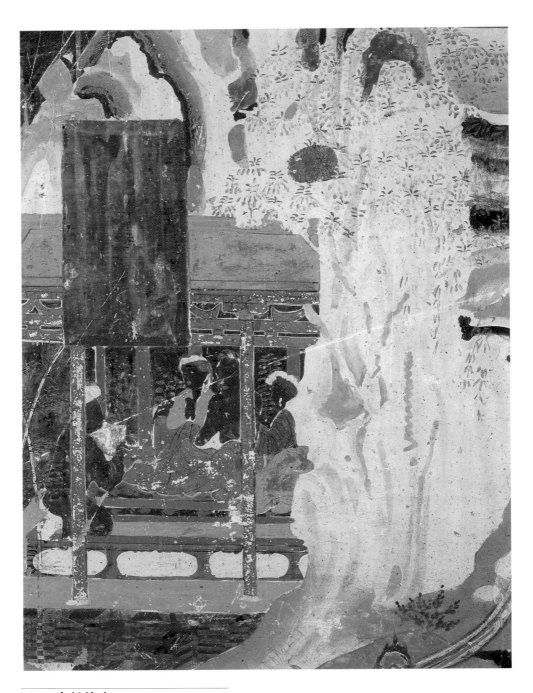

176　念经治病

"法华七喻"中的"药草喻"说：佛陀的
教法如云雨滋润，能治百病，能成大医
王，普救群生。该图所表现的正是念经治
病的场面：病人在屋内坐于床上，旁两人
双手合十为病人祈愿，床头一信士正在
读诵经文。

盛唐　莫217　南壁

177　念经治病

一上身赤裸的病人在亲人搀扶下坐于地
毡上，均双手合十，虔诚祈愿。信士胡跪
于毡上，正捧读经文，后面一人拱手作
礼。

盛唐　莫103　南壁

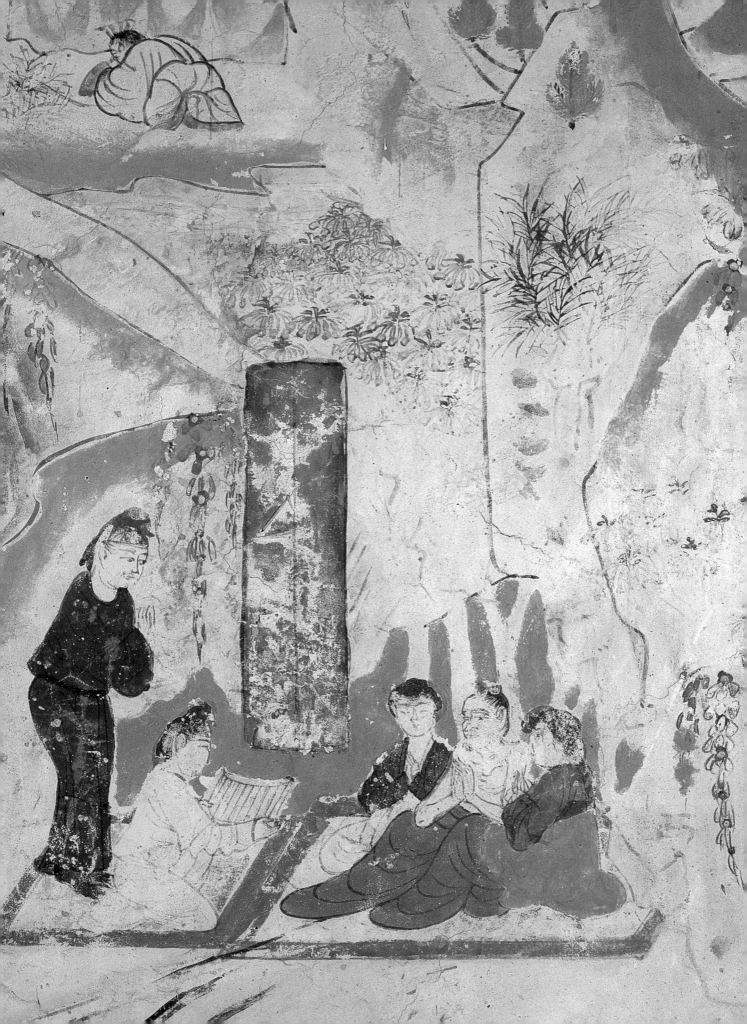

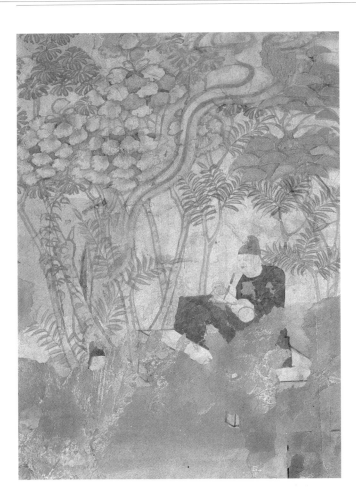

178 写经

一信士正在伏案写经。当年的书写工具
有毛笔和硬笔两种、硬笔是用骨、木、竹
削磨出笔尖书写，并形成硬笔书法。图中
用的是毛笔。

中唐　榆25　北壁

179 燃灯

中心矗立着五层灯轮、每层灯轮一周摆
放着油灯。前面两人双手捧着盛满的油
盏，后面两人正在逐一点燃灯盏。

五代　莫146　北壁

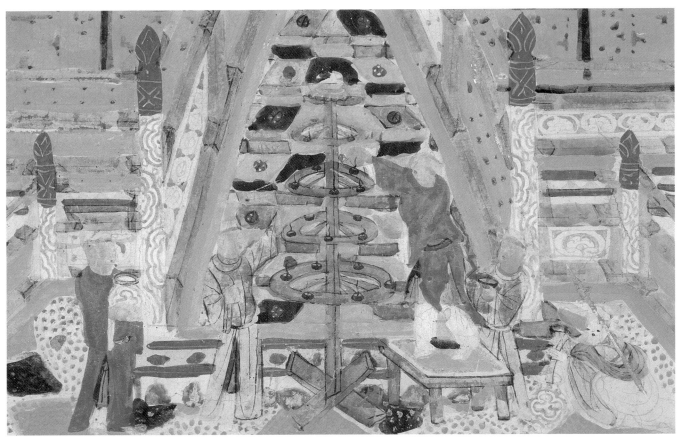

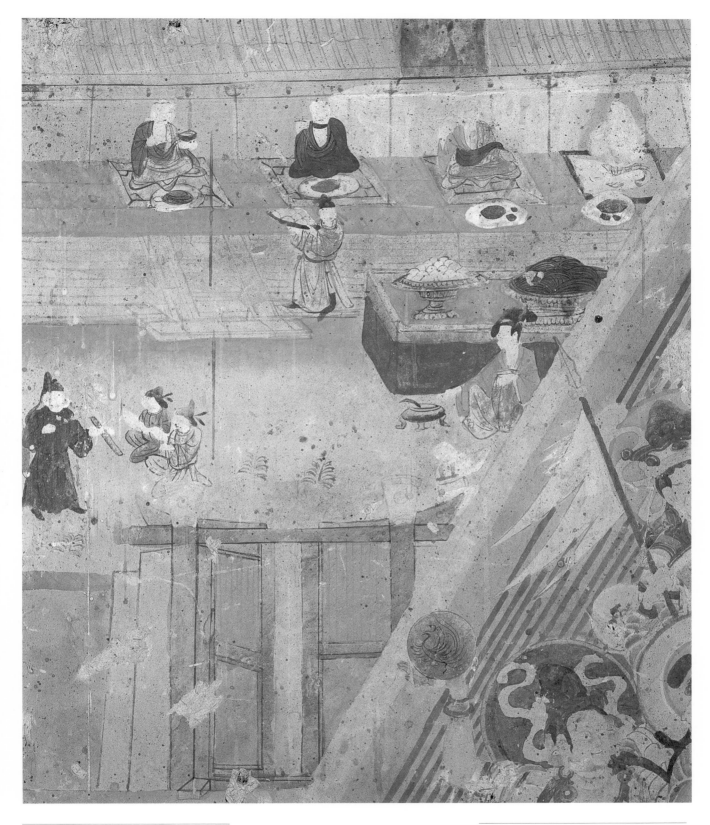

180 斋僧

这是寺院中举办的斋僧活动，供台上摆着食物，中间左侧一人手持经卷，另两人正向经卷礼拜，这是表现资粮供养和经供养。

中唐 莫236 东壁门

181 斋僧 见下页 ▶

供台上左侧有炊饼（馒头），右侧有馓饼（环饼、馓子）。一信徒正端一盘炊饼上供，妇人正在加添灯油。

中唐 莫236 东壁门

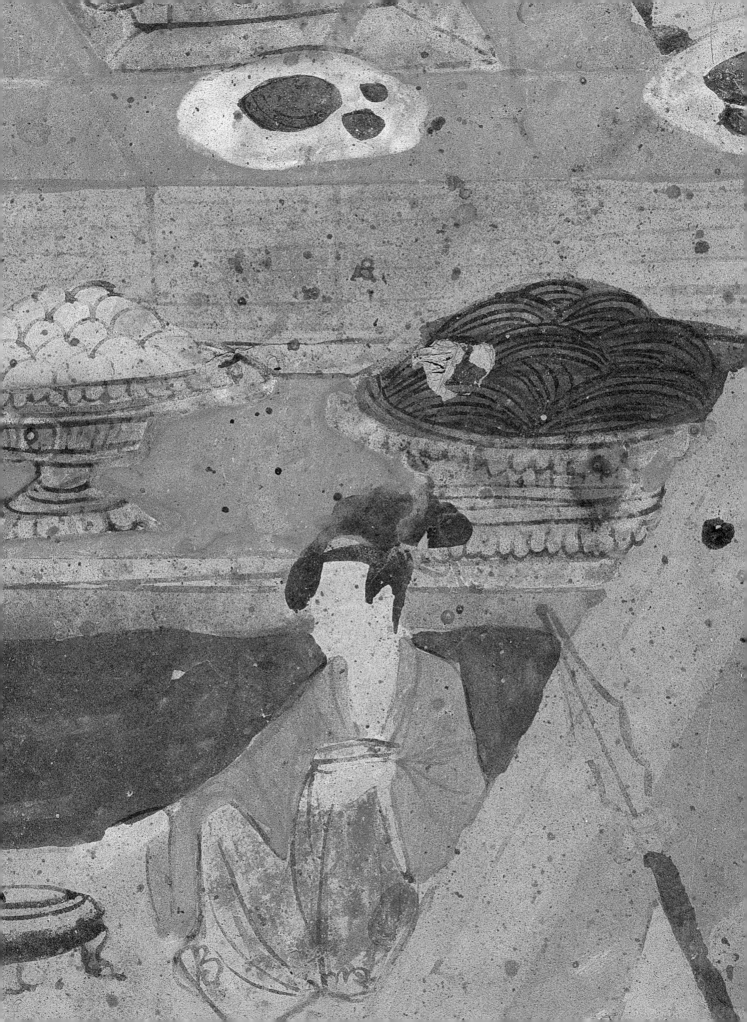

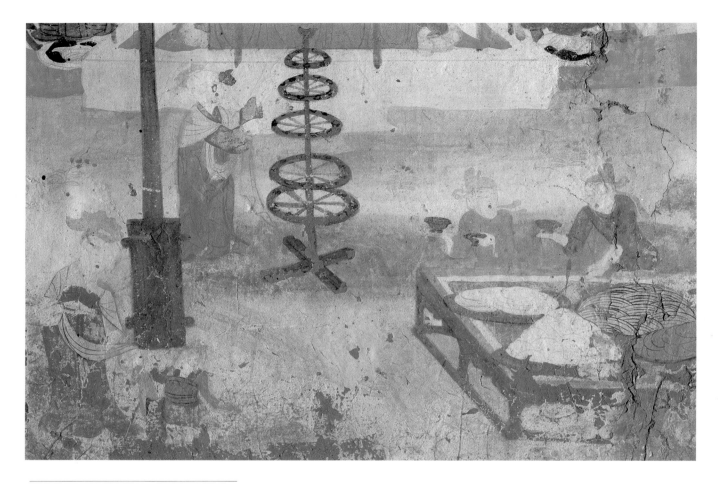

182　燃灯斋僧

左起：有一树幢幡的杆子，一妇人正在灯
轮周边燃灯，两信徒端着油盏走向灯轮。
供台上放着四盘供品：左前炊饼，左后胡
饼，右前馎馎（油饼），右后馓饼。

中唐　莫159　西龛

183　放生法会

寺院正在举办放生法会，图中央树起幢
幡、立着灯轮、设置供台，僧人正忙着布
置供品。

一只只放生的小鸟从施主手中飞向天空，
一人合十胡跪于前，一人双手平拱作揖
于后。地上有一水壶，表示还放生鱼虫之
类；还有一头羊，系施主施给寺院的。

晚唐　莫12　北壁

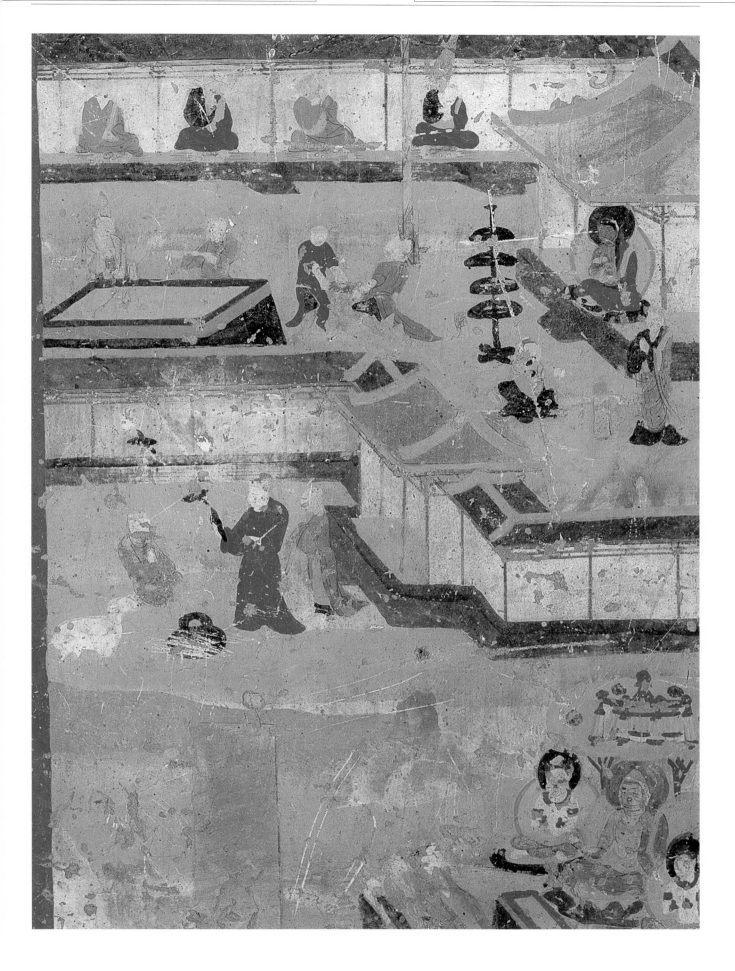

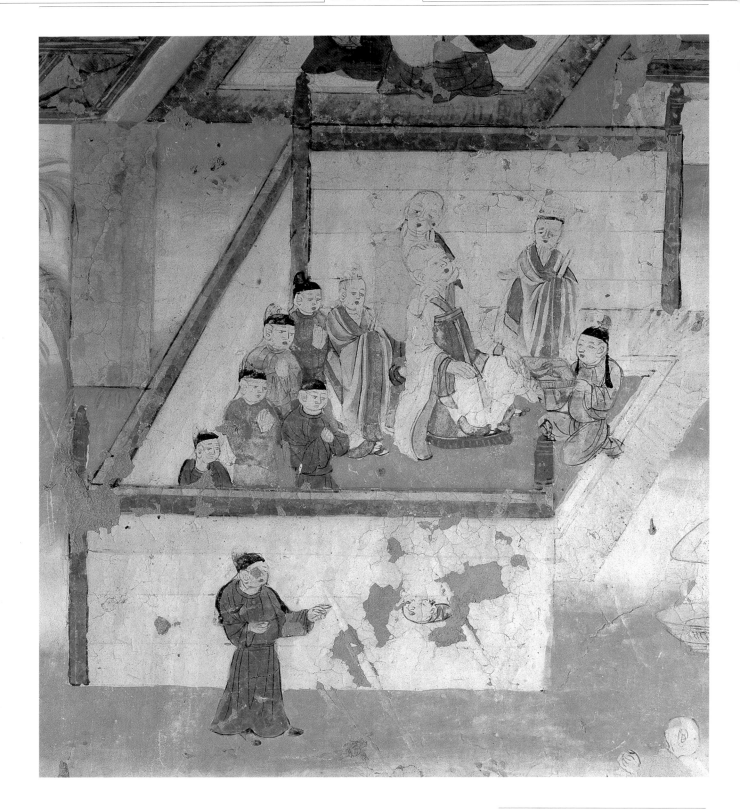

184 剃度

剃除须发即表示愿断除一切烦恼及习障。
屏障内一僧人正为信徒剃度，前一人胡
跪，双手端盘接发。屏障外有一人在观看
剃度，旁边的头像可能是未完成的画面。

中唐　莫159　南壁

185 扫洒尼

此女尼年年月月在寺窟中清扫沙土，以
此供养三宝。

元 莫61 甬道南壁

186 比丘日常用具

禅庵内以菩提树为背景，绘出比丘的日
常用具，右起依次为：食钵、小袋、净水
瓶、伞、滤水去虫的漉水囊、水瓶、大袋。
袋子内一般盛经卷、净口用的杨枝、沐浴
用的澡豆、替换的三衣、铺在地上坐卧用
的布、手巾、刀子、取火用的火燧、清理
鼻毛的镊子等等。

宋 莫443 北壁

187 近事女

近事女指受持五戒之在家女子，又名优
婆夷、近住女。该近事女梳双丫髻，右手
执杖，左手持巾。

晚唐 莫17 北壁

第二节 自然神崇拜

敦煌壁画中不仅有大量的佛教内容,而且有大量反映自然神崇拜的内容。颇有意味的是,这种自然神崇拜的内容已远远超出了中国传统的固有的内容,其中有中国古代传说中的神灵,有西方外来的神灵,有西域民族的神灵,有佛教中的神灵,亦有中西神灵糅合在一起的画面。这是作为中西交通枢纽的敦煌所特有的文化现象。

如壁画中的日月神,依其形态和内含的不同可归纳为四种:

(一)外来的日月神。

在西魏时期的第285窟壁画中有一铺日月神。日月神为菩萨形,日神乘马车,月神模糊,可能是鹅车,背道而驰,下有力士托车。这是西亚和中亚文化结合的产物。希腊古老的太阳神赫利俄斯就是每天乘双轮四马车出巡;阿富汗巴米扬石窟顶部残存的日神,着男装,正面站在轮车上,拉车的是两匹翼马;新疆龟兹石窟17窟的日神也坐马车。中国在《楚辞》、《淮南子》中也有日车、月车的记载,但日车为六龙所驾,可见西魏壁画中的日月神是一种外来文化。马车、鹅车是古人根据日月在空中不停运转所产生的联想,马善于驰骋,天鹅则翩翩飞翔,二者均作相背奔驰之状,表示日月永无休止地东升西落。

(二)佛教的日天月天。

日天月天是佛教的护法神,是密教的十二天之一。日天又称"宝意日天",为观世音菩萨的化身,其源于古印度太阳神苏利耶。月天又名"宝吉祥天",为势至菩萨的化身,其源于古印度月神战达罗。中晚唐以来,密教在敦煌地区传播,壁画中出现了密教尊像,在"千手钵文殊"像的上部就绘有日天月天,其反映大日如来为了破除昏暗,菩提心自然开显,犹如太阳光照众生。日天月天与早期印度日月神的形象有相似之处,均作菩萨像,但日天月天所乘之马座、鹅座,突显了佛教的色彩。

(三)中国传统的日月神。

中国古代神话传说日轮中有金乌,月轮中有蟾蜍,这可以说是中国早期的日月神。《山海经》说:古代十日并出,"皆载乌"。四川新都出土的汉代日月神羽人画像砖,人首鸟身,腹部载日轮、月轮,古人认为是飞翔的鸟载着太阳在运转。乌,又称阳乌、三足乌、踆乌,被认为是太阳的精魂。月中的蟾蜍来源于"嫦娥奔月"的故事,说嫦娥窃不死之药,"托身于月,是为蟾蜍"。而月亮又谓"太阴",为女性象征,蟾蜍因繁殖力强,以代表生育之神。汉代时又因白兔在西王母驾前捣制不死之药,所以与蟾蜍同居月中。中国人还认为月中有桂树,而印度人则认为月中有生命树,其实这都是古人看到

月亮上的阴影而引发的联想。

（四）佛教与中国传说结合的日月神。

在第9窟"维摩诘经变"中，维摩诘以法力把须弥山和四天王等纳入芥子中，又把四大海水和诸龙神纳入一毛孔中。画面上龙神以人面蛇身出现，交尾缠绕在须弥山腰，紧接其下是身有六臂的阿修罗神，其上两手托日月，中两手一持矩尺，一执香炉，这是中国传说中的人类始祖伏羲、女娲与佛教内容相糅合的产物。在第14窟"千缽文殊变"的佛教画像中出现了中国传统的日月神，二龙女为人面蛇身，交尾缠绕在须弥座腰，龙女身旁各有一金乌日神和蟾蜍、白兔月神。另在"华严经变"须弥山腰两侧各有一金乌日神和月天，金乌是中国日神的标志，月神则是佛教月天形象。

这里出现的多种日月神形象，反映了敦煌文化中中西文化交汇的特点，而其中佛教故事与中国神话传说相糅合的画面，则形象地反映了佛教中国化的趋

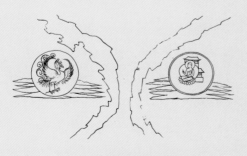

第9窟日神与月神

向及中西文化的相互交融。

敦煌壁画中的风神形象也有中西融合的特点。敦煌早期壁画上的风神形象是外来的，西魏时期第249窟的风神是人兽合体，手擎高过头部的长条形风袋，这是西亚和中亚的风神形象。中国传统风神，又称风伯，字飞廉，在《楚辞》、《周礼》中已有记载。中国风神最早见于河南南阳和山东武梁祠的东汉画像中，作乘车张口吹气状。莫高窟早期的风神很显然是以外来形象作主体。唐代时，壁画中外来风神形象开始汉化，其为人形，身着汉装，无风袋，怀抱大风囊，风从囊口出。北魏的龙门石窟宾阳中洞，其风神即持风囊。敦煌石窟"劳度叉斗圣变"中的风神共有十九铺，完好的三铺，画中舍利弗令风神施威，以狂风刮得劳度叉帷帐欲倾，魔女昏迷，最后取胜。其风神均怀抱风囊。敦煌壁画中风神形象绝大多数为男性，只有一铺为女性形象，作风姨。风姨的变化是讹传而来，《太公金匮》说："风伯名姨"，"姨"本是风伯的名字，讹为风姨，唐以后风神开始女性化。佛教把风神称风天，是千手观音的眷属。

雷神司打雷，又名雷公，雷师。南阳的汉代画像砖有雷公车，三虎驾车，车上竖一鼓。自古以来雷与鼓相连，王充在《论衡》中记载秦汉时："图画之工，图雷之状，垒垒如连鼓之形"，又画一个力士，

称为雷公，使之左手引连鼓，右手椎击之，"其意以为雷声隆隆者，连鼓相扣击之音也"。此后的雷神基本上以此为模式，第329窟的雷神为人兽合体，为了构图的美观，连鼓围成圆圈，雷神在其中，手脚同时敲击，仿佛隆隆之声连续不断。

电神，又名列缺，俗谓打闪。《神异经》说玉女投壶，天为之笑则闪电。第285窟所绘早期电神作人兽同体，双手持铁杵，用力往下砸，发出闪电，这是古人由钻木取火引发的联想。另外在莫高窟藏经洞出土的《电经》中亦有电神，以射箭代表闪电，但电神已由人兽同体变为唐代士人形象。

按《山海经》记载：雨神，名计蒙，住光山上，龙首人身，其出入必有飘风暴雨。第285窟西魏壁画中就有这种人兽合体的

《电经》中的电神形象

雨神，口中源源不断地倾吐着条雨。唐代以来，随着龙王信仰的传播，人兽合体的雨神渐为龙王所取代，或代之以乘云而至的菩萨。

中国古代水神称河伯，名冯夷。战国时代，"河伯娶妇"的故事曾广为流传。河伯传说中有多种形状，或说人面鱼身，更

多的是作龙形。藏经洞出土的《敦煌录》记载：敦煌城西有玉女泉，每年需以一对童男女祭水神，唐神龙年间（八世纪初），水神化为一龙，被刺史张孝嵩射杀。此故事情节应是由"河伯娶妇"演变而来，但文中只字未提河伯。唐宋以来，河伯传说衰微，代之而起的是龙王。故《云麓漫钞》说：自从佛教传入中土，有龙王之说而河伯无闻了。佛教把龙王称水天，本为古印度婆罗门教的天空之神、河川之主，有行云布雨的功能，所以龙王既是水神又是雨师。敦煌石窟的水神形象可分两种：一种是龙在水中出没，为"劳度叉斗圣变"的斗法之一，劳度叉化作龙，舍利弗化作金翅鸟，二者在水天之间搏斗。另一种是人格化的龙王，身着朝服，作卿相之态，是汉化的龙王。

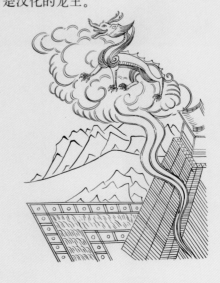

榆林窟第25窟雨神

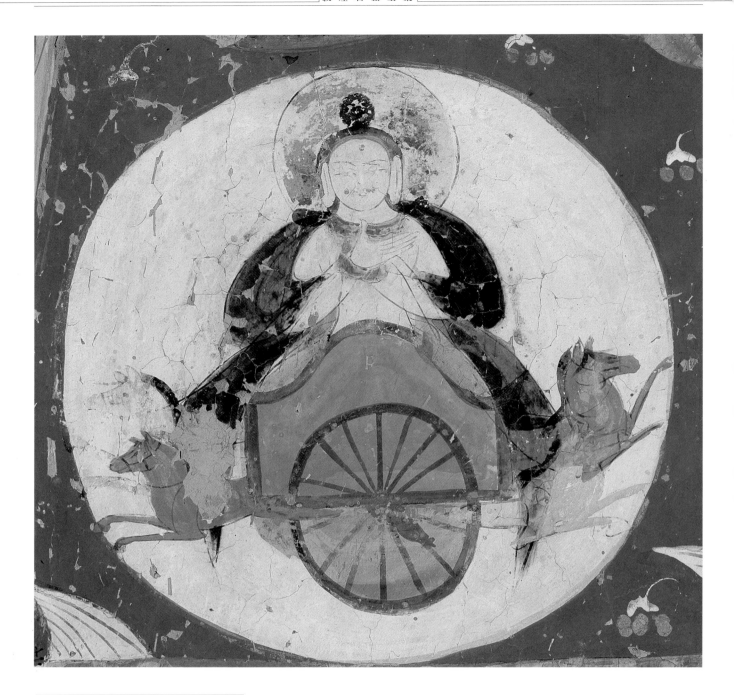

188 西方日神

日轮中的日神端坐双轮马车上，束髻，有
顶光，着菩萨装，双手合十。马车两头各
有两匹马，背道而驰，象征太阳从东到
西，又从西回到东，往返无穷。

西魏 莫285 西壁南侧

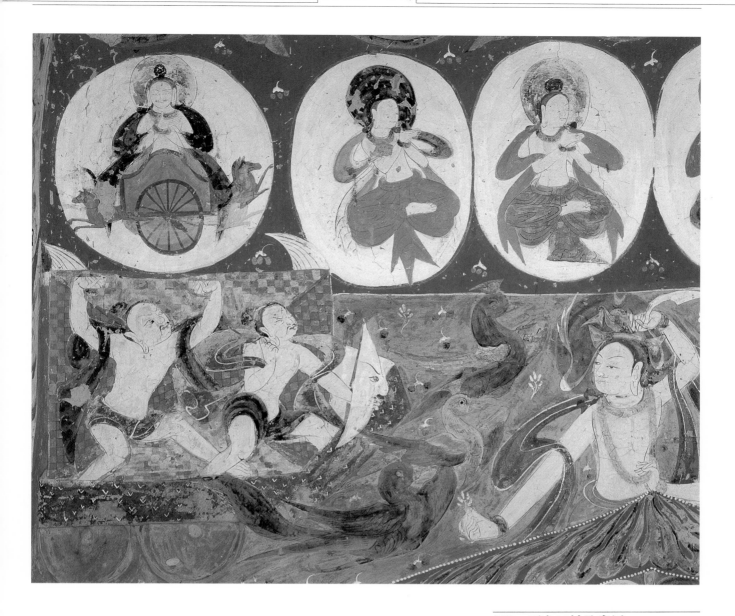

189 西方日神及眷属

左上角为日神。下有二力士乘四轮三凤
车，一力士双手上托日轮，一力士手执盾
牌、马车、凤车正在奔驰。其余为日天众，
即日神的眷属。

西魏 莫285 西壁南侧

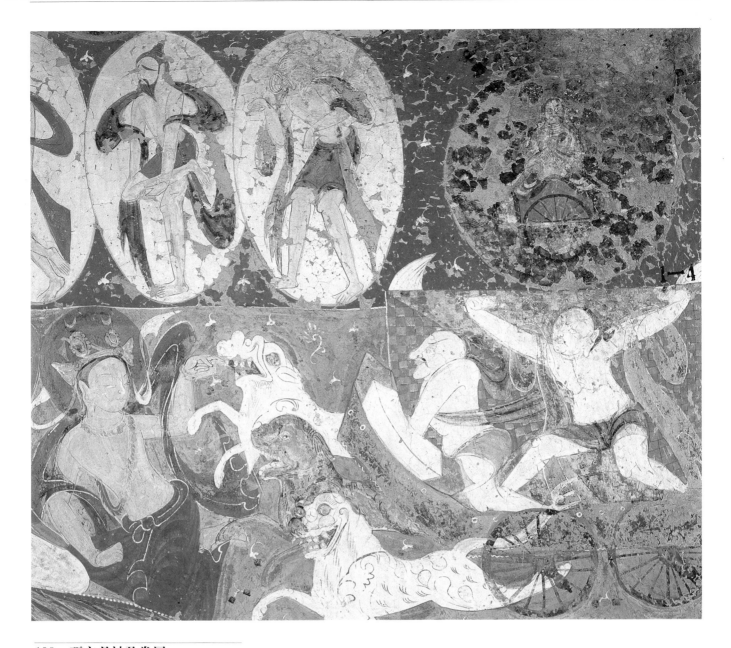

190　西方月神及眷属

右上角为月神，乘鹅车（模糊）。下二力
士乘四轮三狮车，一力士双手托月，一持
盾，人物与车均呈动态，以示月亮在空中
运转。其余为月天众，即月神之眷属。

西魏　莫285　西壁北侧

214

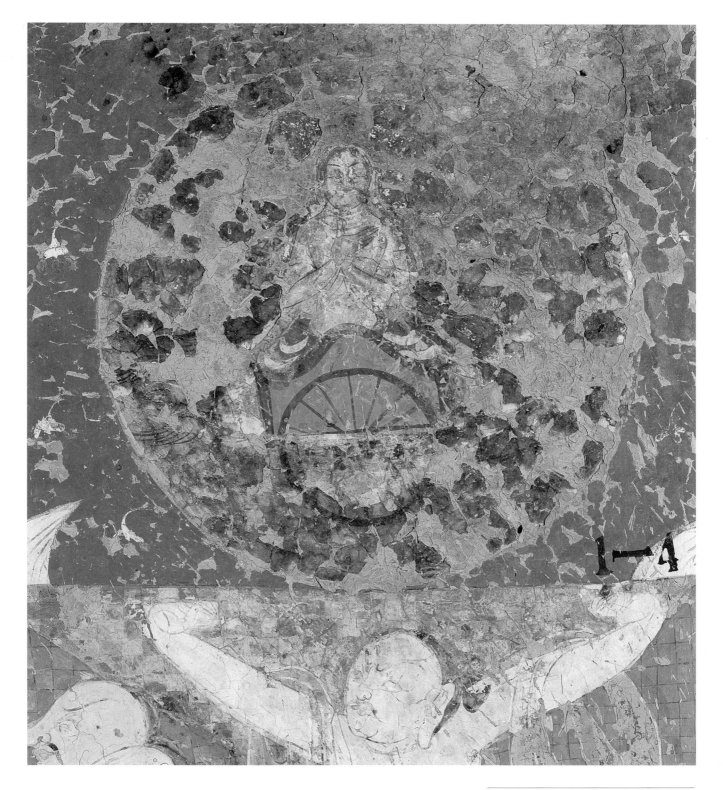

191 西方月神

月轮中月神端坐车中，着菩萨装，双手合
十。车两侧应各有两天鹅，相背飞翔，表
示月亮运转，惜画面模糊。

西魏 莫285 西壁北侧

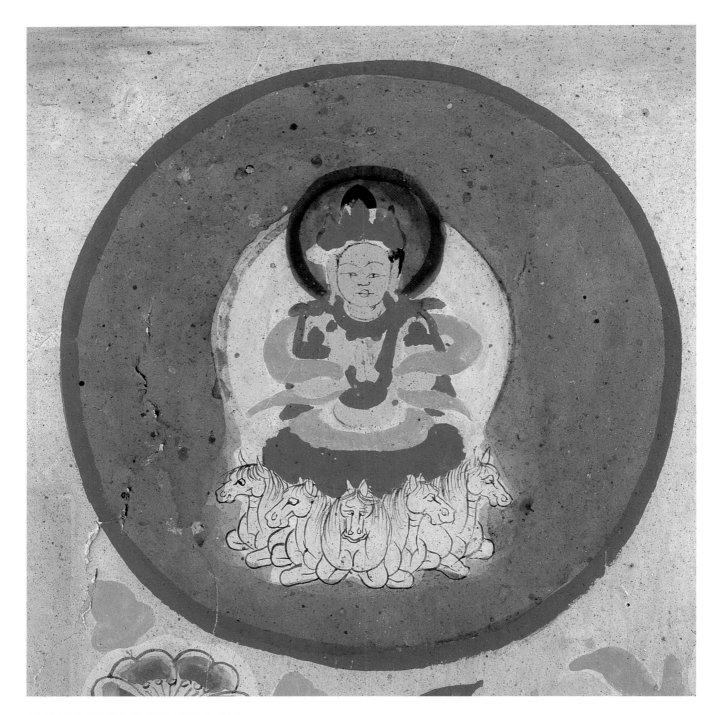

192　日天

日轮中菩萨戴佛冠，身披璎珞飘带，有顶
光和背光，双手合十，趺坐于五马座上。

晚唐　莫144　东壁门北侧

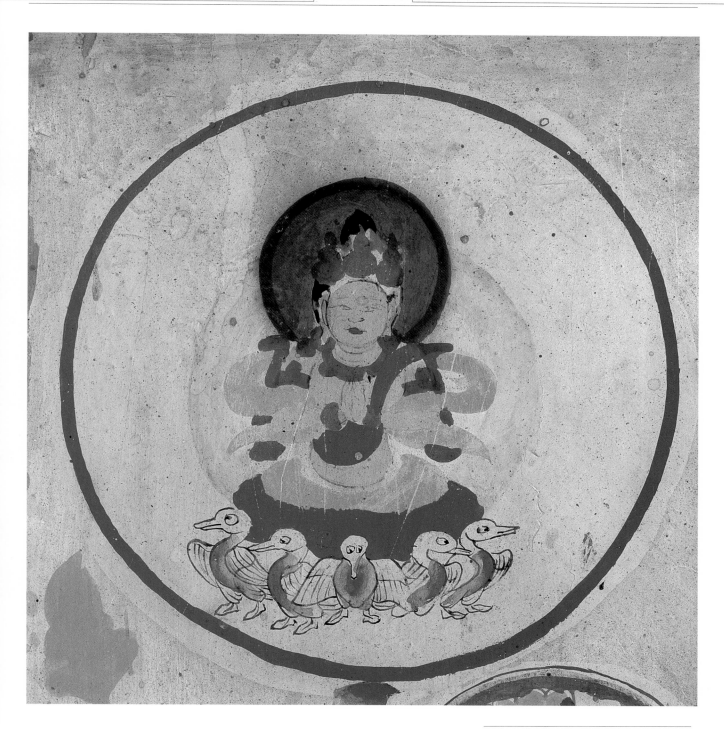

193 月天

月轮中菩萨跏坐于五鹅座上。

晚唐 莫144 东壁门北侧

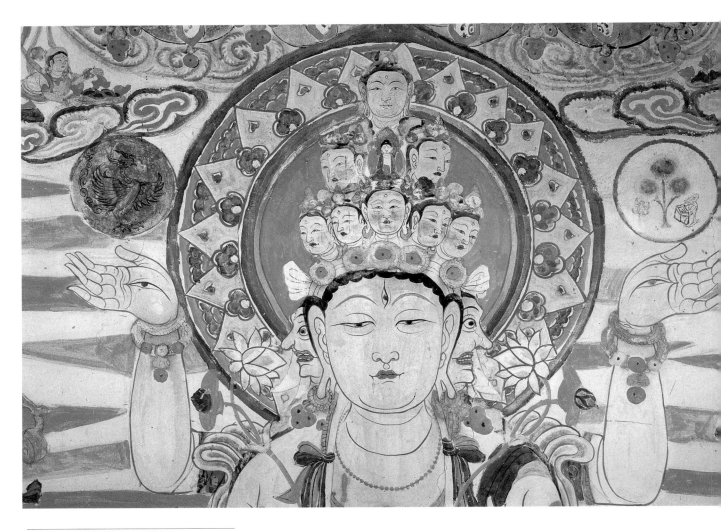

194 中国传统的日月神

十一面观音双手托着中国传统的日月神，右手托的是日神，内为三足乌；左手托的是月神，桂树居中，左侧蟾蜍，右侧玉兔捣药。

晚唐 莫76 北壁

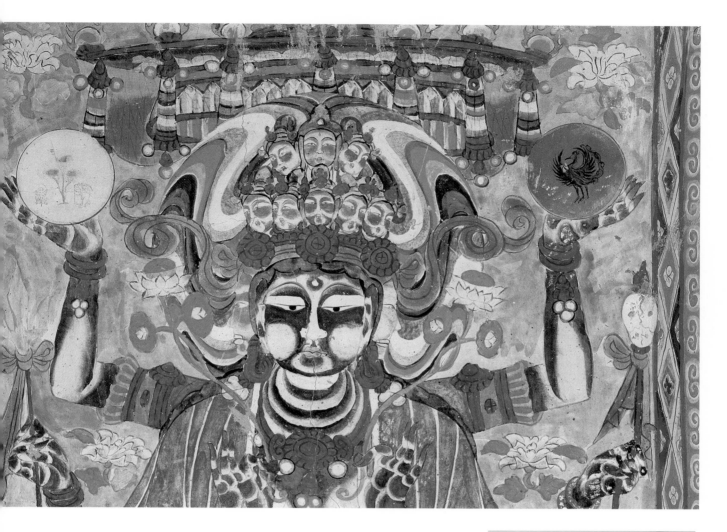

195 中国传统的日月神

十一面观音右手托月神，左手托日神，均
为中国传统的日月神。按中国阴阳五行
之说，应左手托日，右手托月。但敦煌壁
画所见，哪只手托日神或月神，无严格规
定。

五代　莫35　甬顶

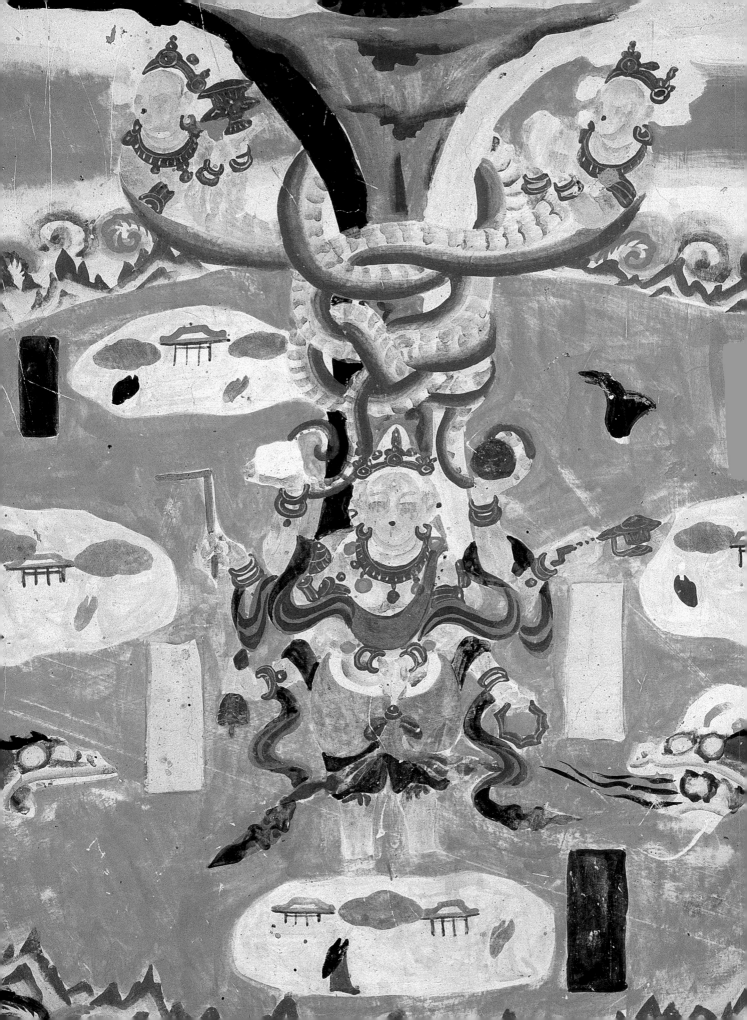

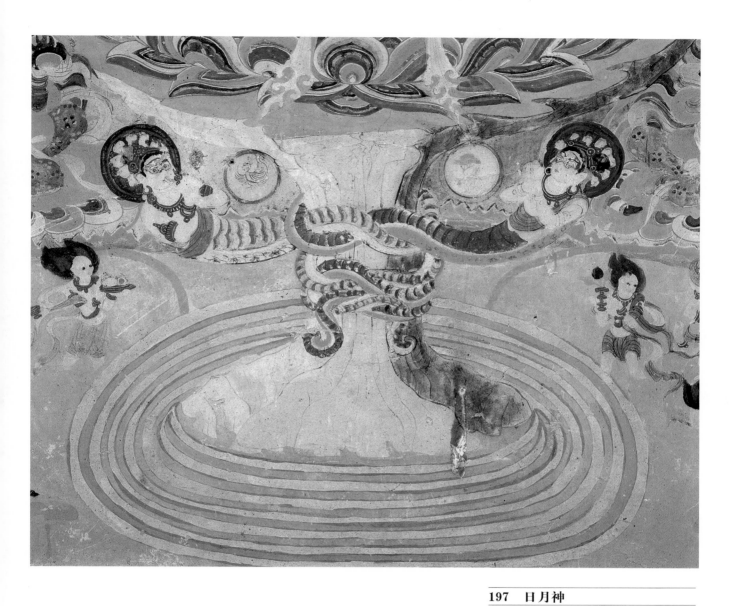

197 日月神

文殊菩萨所坐的须弥座，立于秘密金刚
界莲花胎藏世界海。二龙女交尾缠绕须
弥座腰。龙女旁各有中国传统的日月神，
是中国传统文化与佛教文化结合的产物。

晚唐 莫14 北壁

196 中外文化交融的日月神

是图正中为须弥山，上部是龙神，上身为
菩萨，下半作蛇身，交尾缠绕须弥山腰。
下部是阿修罗神，站在大海中，其有六
臂：上两手各托日月；中两手右持矩尺，
左执香炉；下两手执法器。这是伏羲、女
娲的传说与佛教文化结合的产物。

晚唐 莫9 北壁

198　风神

上下两尊风神，均作人兽合体，半裸。上尊双手擎风袋，飘扬头上，作鼓风状，此为犍陀罗艺术风格。下尊努嘴吹风，与汉画像的吹气风神相似。

西魏　莫249　窟顶西坡

199　风神

风神高举双臂狂奔，兽头兽身，臂生羽翼。

初唐　莫329　龛顶

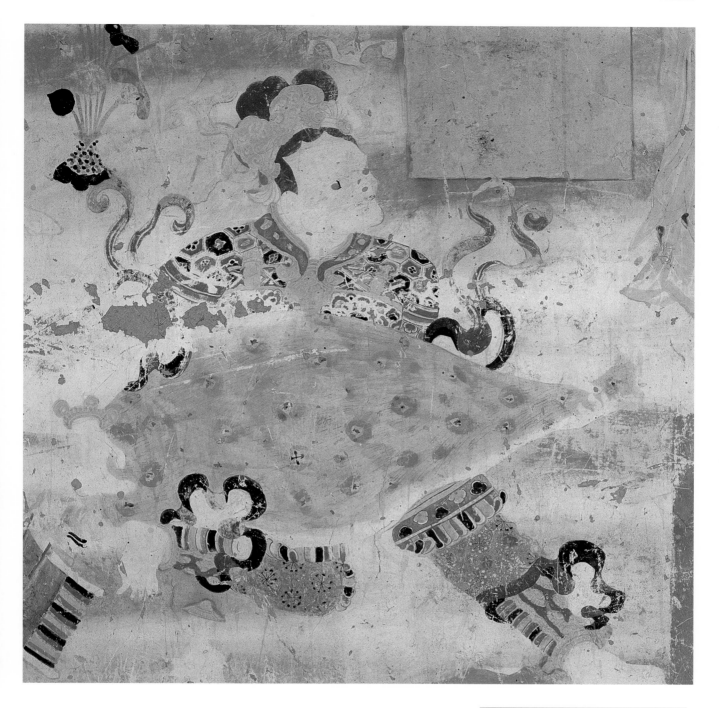

200 风姨

风姨束高髻、戴冠，身着花铠装，璎珞飘
曳，跣足，怀抱花风囊奔行。

晚唐 莫9 南壁

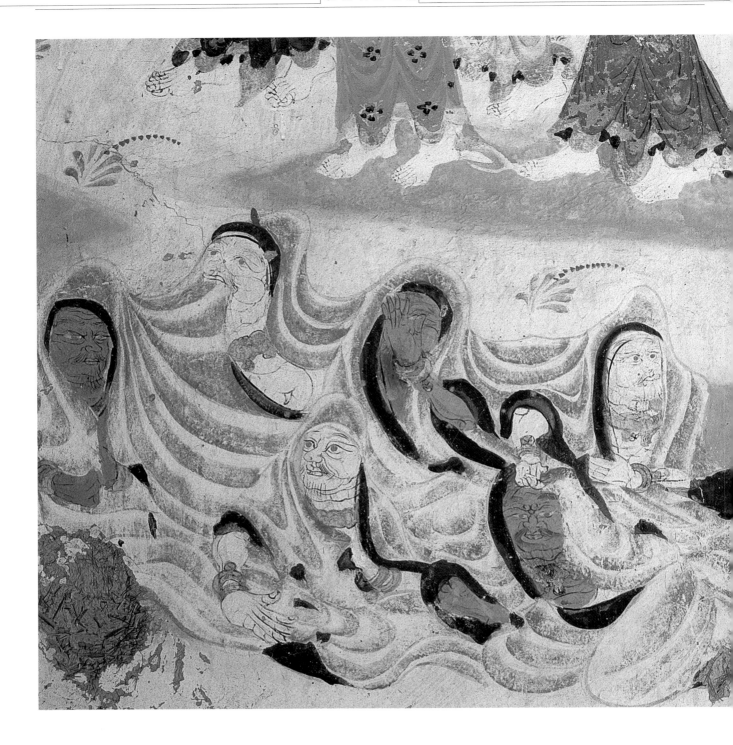

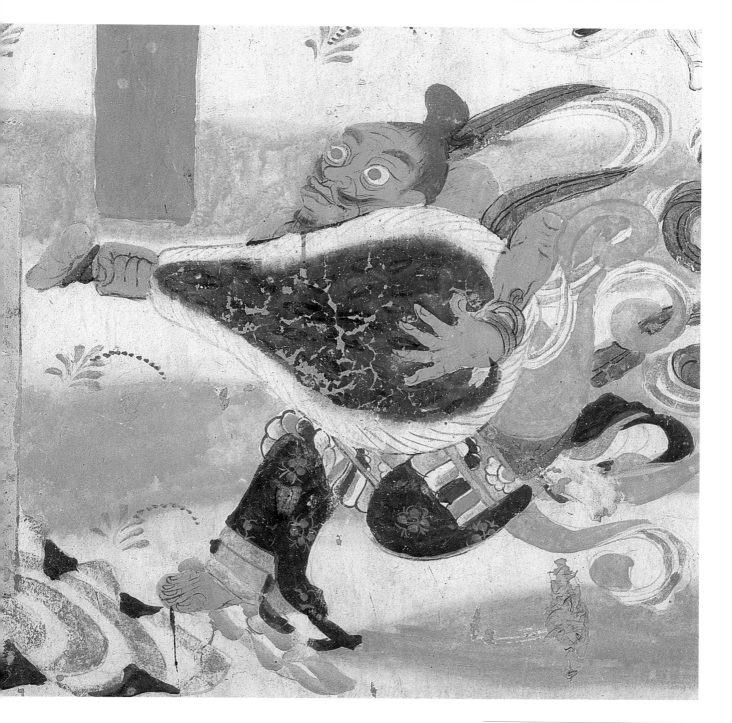

201 风伯

风伯怀抱大风囊，跣足奔跑，飘带飞扬，
有一种风驰电掣的动态感。其圆睁双眼，
胡子上翘，这一方面显示了他对外道妖
魔的愤怒，另一方面则反映他正在用力
鼓风。风伯的左侧是一群魔女，劳度叉本
拟妖惑舍利弗，但在佛法面前变得又老
又丑，被狂风吹得无处躲藏，狼狈不堪。

五代　莫146　西壁

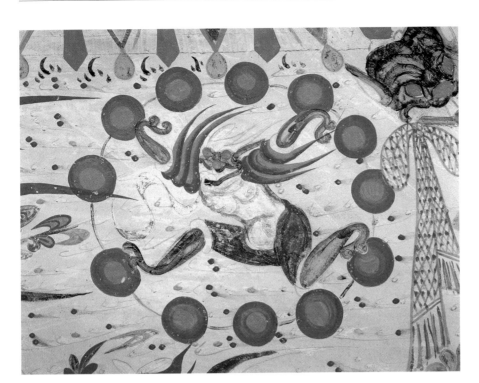

202 雷神

图中各鼓连成一圈，谓之连鼓。人兽合体
的雷神手脚同时敲击，腾空飞跃。

西魏 莫285 窟顶西坡

203 雷神

与早期雷神构图相似，但画工的技艺更
精，鼓呈立体感，还绘出连鼓不断的响
声，使隆隆之音仿佛可闻。

初唐 莫329 西壁龛顶

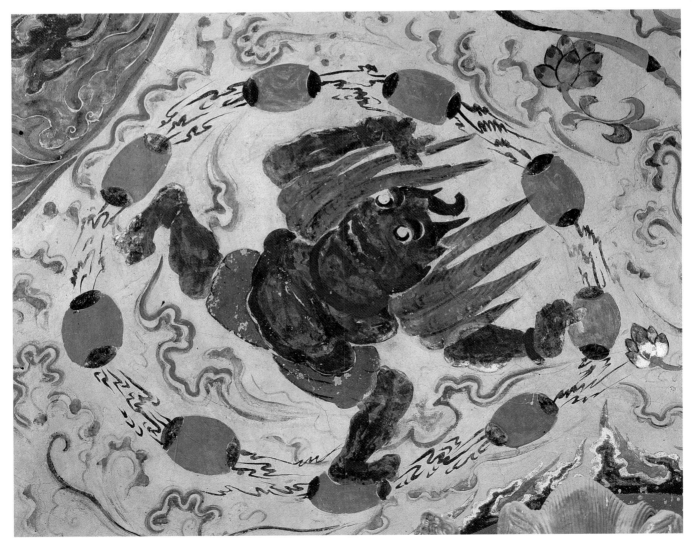

204 电神

人兽合体的电神单腿站立,作弓形,双手持尖头铁杵,呈全力猛击之态,使发生闪电。

西魏 莫285 窟顶北坡

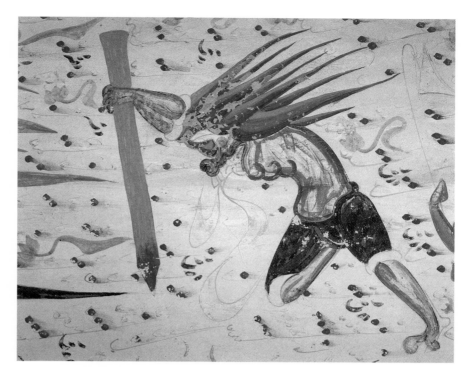

205 雨神

雨神名计蒙,龙首、龙爪、人身,有双翅,边在空中飞行边向人间降雨。

西魏 莫285 窟顶西坡

206 雷雨神

天空中雨神在布云，大雨倾泻；雷神相
随，雷鼓大作。地面众生以袖遮头，奔向
屋中避雨。

五代 莫98 南壁

207 水神

在一望无垠、烟波浩渺的水面上，水神——
一条四爪龙正与追赶来的金翅鸟作殊死搏
斗。

晚唐 莫9 南壁

第三节　偶像崇拜

　　敦煌壁画中有大量民间传说的神话人物，如伏羲、女娲、西王母、东王公、三皇、玉帝等，这些神话传说的产生均有一定的历史文化背景。而其中关于三皇、玉帝等神话传说的流行，明显与道教的传播有密切的关系。

　　伏羲、女娲是中国最古老、流传最广的神话形象之一，他们是传说中的创世神，后又推演成为日月神。传说伏羲、女娲人首蛇身。伏羲又称太昊、庖牺氏，他一手持矩，仰观天象，始画八卦；结绳为网，教民渔猎；钻木取火，以供庖厨；始制嫁娶，以俪皮为礼。女娲手拿规，传说她炼石补天，抟土造人，是生育的禖神。一说伏羲、女娲是兄妹为婚，繁衍人类。

　　汉代的画像、帛画、壁画中已有伏羲、女娲的人首蛇身像，或相互交尾，或相向而立。但又有伏羲是龙身之说，《鲁灵光殿赋》说："伏羲麟身，女娲蛇躯。"汉武梁祠石刻的榜题也说伏羲是青龙。学术界研究认为蛇是龙的原型，龙是蛇的神性显示，所以说人首蛇身应是华夏民族龙图腾的象征。雌雄交配的状态表现对生育的崇拜。手拿规矩，代表创造万物，规天矩地，古人认为天圆地方，"无规矩不足以成方圆"。祖先崇拜和生育崇拜是伏羲、女娲神话的主旋律。

　　敦煌石窟西魏壁画中出现两幅《三皇图》，其三皇为天皇、地皇、人皇，均系人首龙身。三皇，原指传说中的上古三帝王，但其名传说不一，或以燧人、伏羲、神农；或以伏羲、神农、祝融；或以伏羲、女娲、神农等。西汉末，流传新三皇，天皇、地皇、人皇。《始学篇》说："天地立，有天皇十三头，号曰天灵，治万八千岁。""地皇十一头，治八千岁。""人皇九头，兄弟各三百岁，依山川土地之势财度为九州。"唐司马贞《史记·补三王本纪》中则称天王十二头，地王十一头，人王九头。《史记·补三王本纪》和《艺文类聚·春秋纬》都解释说，人皇的九头代表兄弟九人，分别为九州之长。

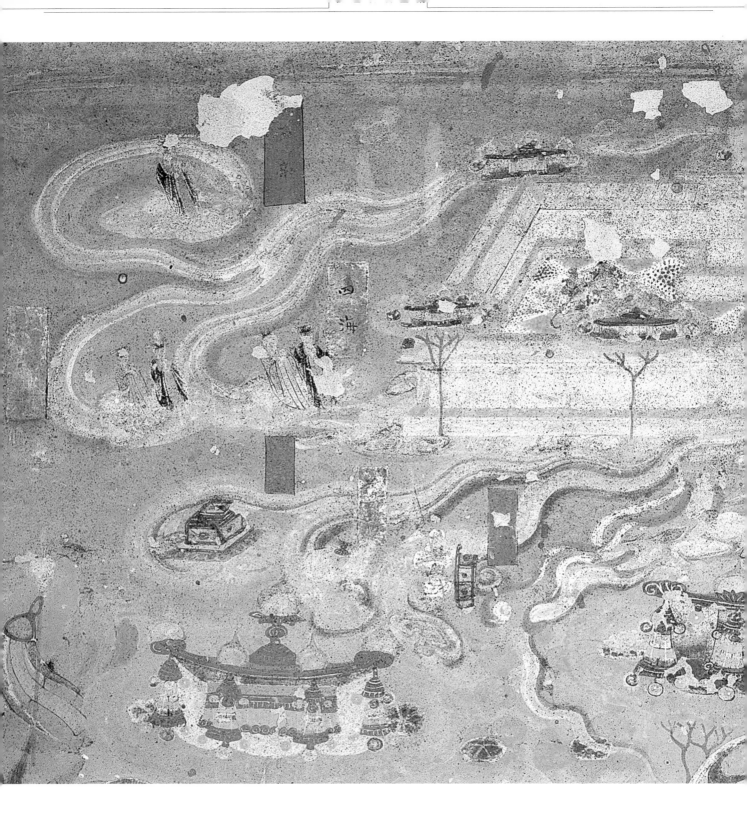

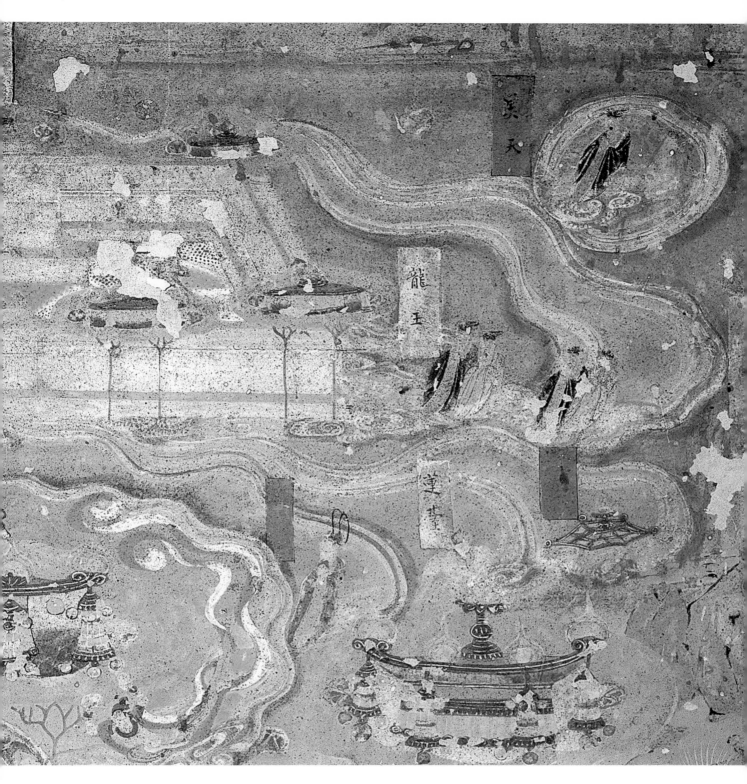

208 玉帝 昊天 四海龙王

晚唐 莫141 北壁

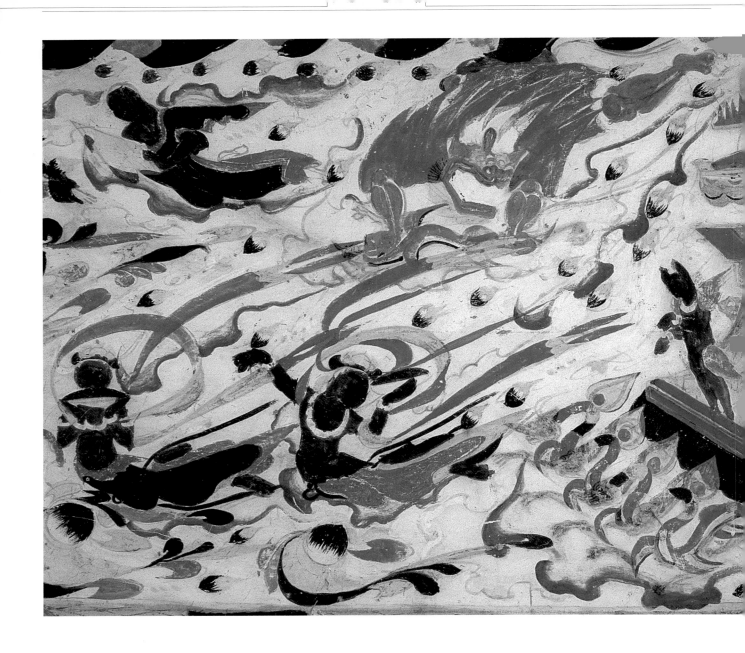

209 东王公出行

传说中东王公是居住在东方扶桑国的大
帝,以紫云为盖,青云为城,统辖着众仙
人。东王公出行时"驱驾群龙,穷观天
域"。一说此为佛教中的帝释天。

隋 莫305 窟顶北坡

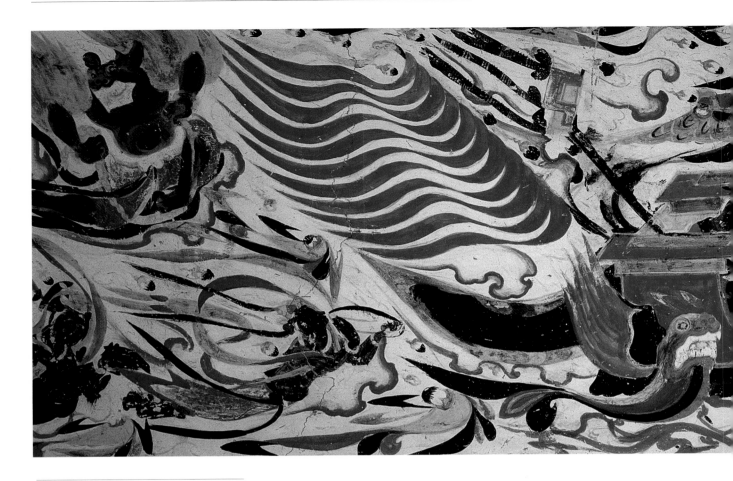

210　西王母出行

相传西王母是居住在昆仑山的女神，周
穆王西征时，曾执白圭玄璧以见西王母。
西王母出行驾凤辇，车顶悬华盖，车后树
旌旗，车前站着长耳仙人。一说为帝释天
妃。

隋　莫305　窟顶南坡

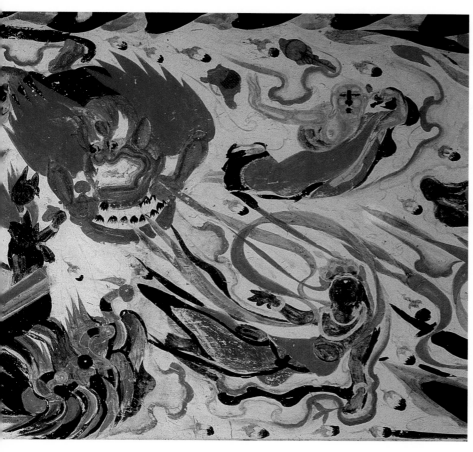

211 龙王
敦煌干旱,故崇拜水神,图中四海龙王为
唐代官员的形象,正站在云端。
晚唐 莫141 北壁

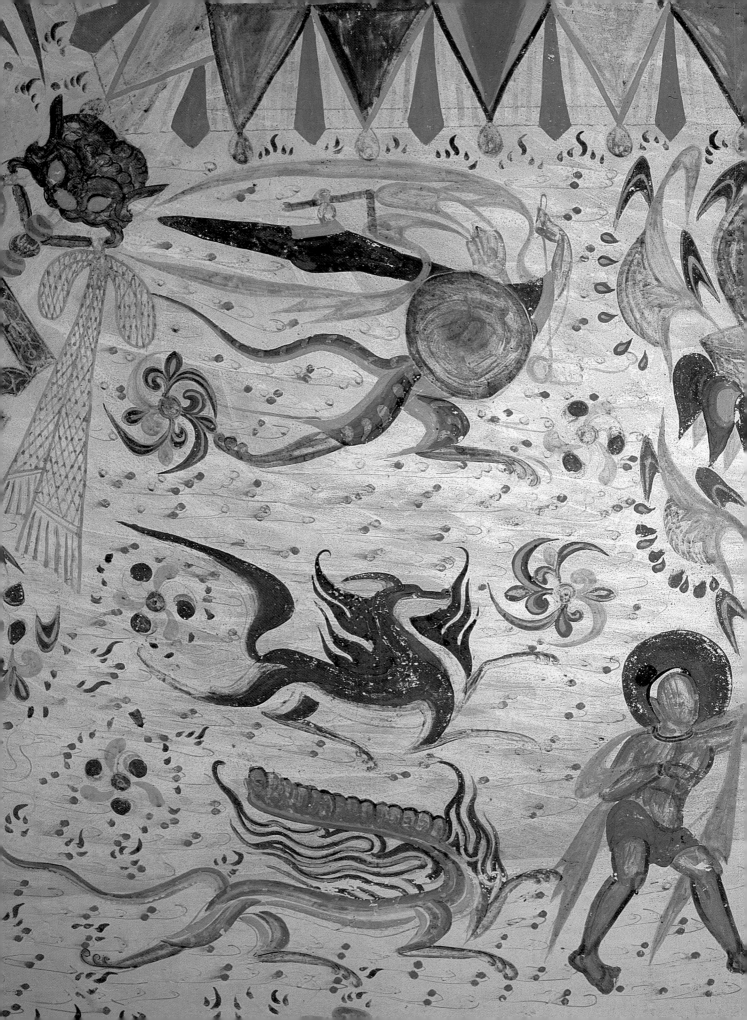

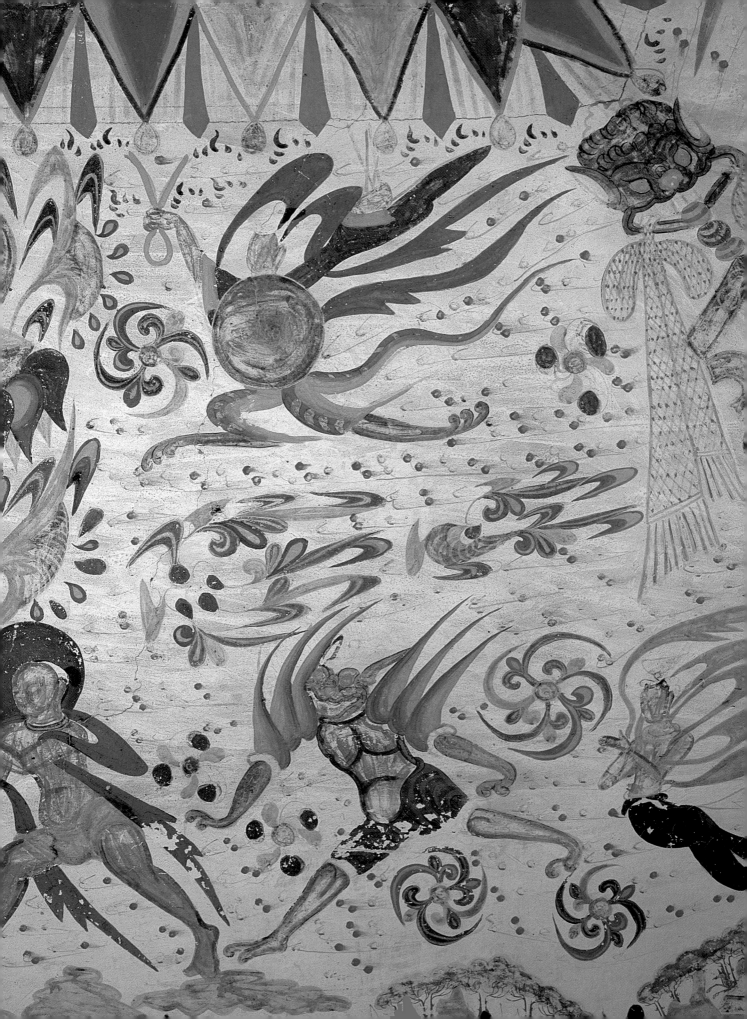

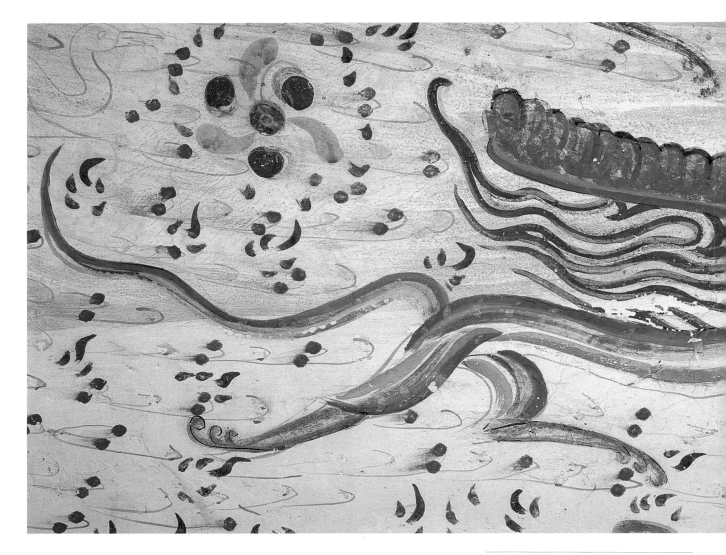

213　天皇

传说天皇人首龙身、十三头，但画面作十四头，同时期的第249窟的天皇亦为十三头。

西魏　莫285　窟顶东坡

212　伏羲女娲　◀ 见上页

伏羲、女娲是中国神话传说中的创世神，相传为人首蛇身，伏羲胸前为日轮，手持矩，女娲胸前为月轮，手执规。

西魏　莫285　窟顶东坡

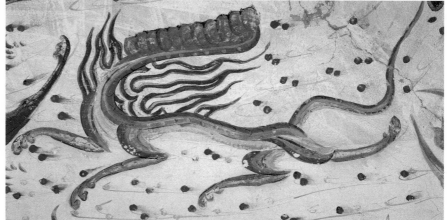

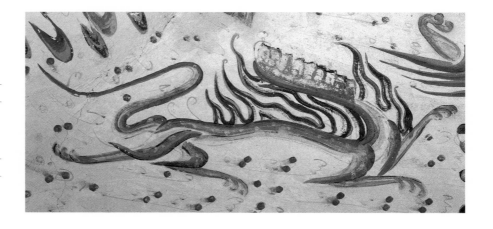

214　地皇

传说地皇人首龙身、十一头。

西魏　莫285　窟顶东坡

215　人皇

传说人皇人首龙身、九头。

西魏　莫285　窟顶东坡

第四节　巫术

　　敦煌壁画中有大量反映巫术活动的画面。巫术的起源可以追溯到原始社会时期，及至商周时代，已是巫风盛行。商代甲骨文中大量记载了商王卜问风雨、祭祀、征伐、狩猎及占梦等的活动，其中甚至有商王亲自舞蹈求雨的记载。在《墨子》、《吕氏春秋》等古文献中也记载了"商汤祈雨"的故事，传说："天大旱，五年不收。汤乃以身祷于桑林……于是，剪其发，郦其手，以身牺牲，用祈福于上帝。民乃甚悦，雨乃大至。"(《吕氏春秋·顺民》)商王虔诚地举行向天帝祈雨的仪式，并剪发断爪以代牲。及至周代，规定一年要举行三次大傩，以傩舞形式驱逐疫鬼。《论语·乡党》中记载了"乡人傩……朝服而立阼阶"，可见当时巫术亦已流行于民间。这种原始宗教活动在中国这块土地上源远流长，有着深厚的基础。

　　综观佛教东渐的过程，其作为一种外来文化，不可避免地经历了同中国本土文化产生碰撞和不断磨合、相互融合的过程。佛教与巫文化的关系，亦如之。一方面，佛教从维护本教的利益出发，反对和排斥巫术，直斥巫术为邪门歪道；另一方面，佛教在东传过程中不断本土化，不由自主地吸纳了中土固有的文化习俗。这在敦煌壁画有关巫术的画面中亦有相应反映。如在"药师经变"中出现的巫术，便被佛教毫不留情地定为邪门歪道，并告诫世人："得病者若信世间邪魔外道、妖孽之师，妄说祸福，便生恐动，心不自正，卜问觅祸，杀种种众生，解奏神

明，呼诸魍魉，请乞福佑，欲冀延年，终不能得。愚痴迷惑，信邪倒见，遂令横死，入于地狱，无有出期。"(唐玄奘译：《药师琉璃光如来本愿功德经》)迷信巫术，便要遭到"九横死"、下地狱、永不超生的惩罚，如此严厉的态度，表明了佛教与巫术之间存在矛盾的不相容的一面。然而有趣的是，出现在《祇园图记》"劳度叉斗圣变"画面中的一幕，这种情况却有所改观。晚唐第9窟从左向右一组图画是表现须达一行人为了寻找供养释迦的理想境地而外出寻地买园的内容，他们出发前，请了女巫赛神，以祈求路途平安，女巫赛神的内容在原经文中并无记载，显然这是经过了画师的再创作。然而，这种再创作却是以现实生活为原型的，如敦煌文献中记载，晚唐时归义军衙府的官吏外出办事，随身都带上赛神的画纸，沿途祈赛。敦煌壁画中所反映的，佛教与巫术从截然对立的局面转向相互容纳、和平共处的境地，这决不是历史的偶然，而是反映了佛教东渐过程中的一种必然趋势。

　　敦煌壁画中有关巫术的内容可分为以下几类：

　　(一)治病：中国春秋时代便有"乡立巫医"之制。古人认为巫可以通神，因此称之为"神巫"，并认为可以凭借巫的神力驱除病魔。第12窟、第76窟的壁画表现了用巫术医疗的两种方式：一种是通过设神坛，由巫觋(女曰巫，男曰觋)边歌边舞，以驱除病魔，俗称"跳神"，民

间称这种方式为"撩病"。另一种是通过念经、祝咒驱除病魔。但不论用哪一种方式，往往还加以药物治疗。

（二）驱鬼：古代社会由于生产力水平低下，人们缺乏相关的科学知识，面对灾祸、疾病和贫穷畏惧不解，由此产生了对天地鬼神的敬畏。以巫术驱鬼的习俗正是这种观念的产物。壁画中巫术驱鬼的方式不外乎两种：一种是祭鬼，以祓禳之法进行；另一种是驱鬼，用法术、符咒镇压逐除，如第468窟所绘。前者在古代还被纳入祭礼，带有祈祷性质，通过祭祀，奉献供品或器物将鬼送走；后者是对恶鬼而言，通过巫术去制服它。

（三）祈赛：巫觋通过一定仪式和程序，表明与神灵取得沟通，为人们祈求神灵的护佑。在敦煌文献和壁画中最常见的是外出行人的祈赛，由于自然条件的恶劣，加上途中经常发生抢劫、掠杀的事件，行人为免除不测之祸而沿路祈赛，在寺庙、在可能有危险的处所，用事先准备好的物品赛神。《敦煌录》记载：汉代名将李广利之"庙在路旁，久废，但有积石驼马，行人祈福之所"。正规的祈赛，则需在一定的场地设坛，由巫觋以歌舞请神、接神、祷神，最后送神。

歌舞是巫术活动的方式之一，《灵异记》这样描述巫术活动："于檐外结坛场，致酒脯，呼啸歌舞，弹胡琴。"敦煌壁画中的巫舞：有女巫抱琵琶独舞；有女巫抱琵琶歌唱，男觋和乐而舞；有男觋作法，一旁有专人集体歌舞。壁画中抱琵琶的多为女巫，少数为男觋。唐代诗人王建在《赛神曲》中也写道："男抱琵琶女作舞，主人再拜听神语。"

莫高窟第358窟"药师经变"壁画中绘有赛神的纸马之俗：画中神坛上有一立马，上骑一人身兽头的神，此即是赛神时人们所画的纸马及神的形象。清虞兆漋《天香楼偶得·马字寓用》记载："俗于纸上画神像，涂以彩色，祭赛既毕则焚化，谓之甲马。以此纸为神所凭依，似乎马也然。"清王逋《蚓庵琐语》也说："世俗祭祀必焚纸钱甲马……昔时画神像于纸，皆有马，以为乘骑之用，故曰纸马也。"可知在祭祀、祈赛开始时就供上纸画的神像及马，结束时则焚化。

纸马之俗不但巫术用，其他世俗祭祀也用，在敦煌出土有祈祭地狱十王的斋文，文中写道："琼花供三德之尊，纸墨献十王之号。是时也，金鞍玉镫随马雕装。"可见祈祭十王时也用纸马之献。此风盛行于唐宋时期，行人外出往往随身携带纸马，如唐代诗人王昌龄在旅途中，舟行至马当山，遇大风，舟人说：贵贱至此，皆合谒庙，以祈风水之安。王昌龄即使人把事先准备好的酒脯纸马献于大王，还即兴作诗一首：

青骢一匹昆仑牵，
奉上大王不取钱。
直为猛风波里骤，
莫怪昌龄不下船。

216　赛神治病

右下角躺在床上的是病人，由妻子搀扶
着他正在接受巫医的治疗。左侧设神坛，
觋师抱曲项琵琶歌舞。

晚唐　莫12　北壁

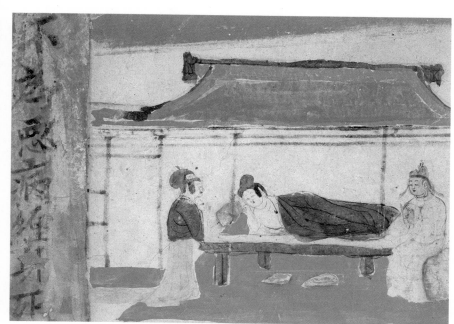

217　巫医治病

病人卧床上。女巫上襦下裙，双手合十，手中捧着东西站在床头。男觋坐床前，戴幞头，着袍服，双手合十，与女巫配合或祷祝，或作咒，或念经。此为巫医治病的方式之一。

宋　莫76　北壁

218　外道治病　　　　见下页 ▶

坐在后面地上的外道，正在得意地宣讲其道术；另一坐者是病人，一旁放有药包。站着的人双手合十，表示一心只信正道，不上当受惑。

唐　莫76　北壁

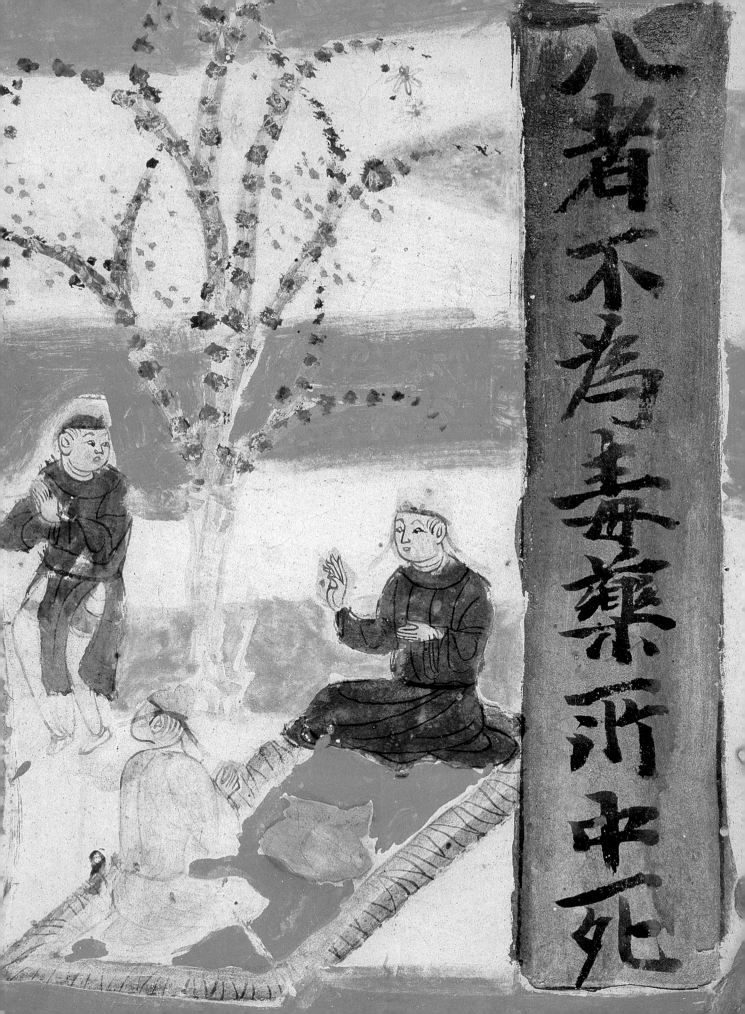

八者不為毒藥所中死

219 祓禳驱鬼

画面分三部分，从上至下：坐卧床上的为病人。女巫在水边祓禳，铛下火焰熊熊燃烧，左侧女巫梳高髻、着襦裙，俯身向水中作法，左手上扬，边动作边祷祝；右侧女巫跪在有罩的灯旁，怀中揣有一带柄的拍板类道具。火与灯代表光明，能克制邪恶，是祓禳常用之物。水边祓禳是古代水边祓裸的遗风。最下为驱鬼，右侧是一头发直竖、断右臂的恶鬼，全身赤裸，披一纱，正要伤害一小孩。左侧床上的法师正在施法术，写符咒，恶鬼受到威慑，转身逃跑。

中唐　莫468　北壁

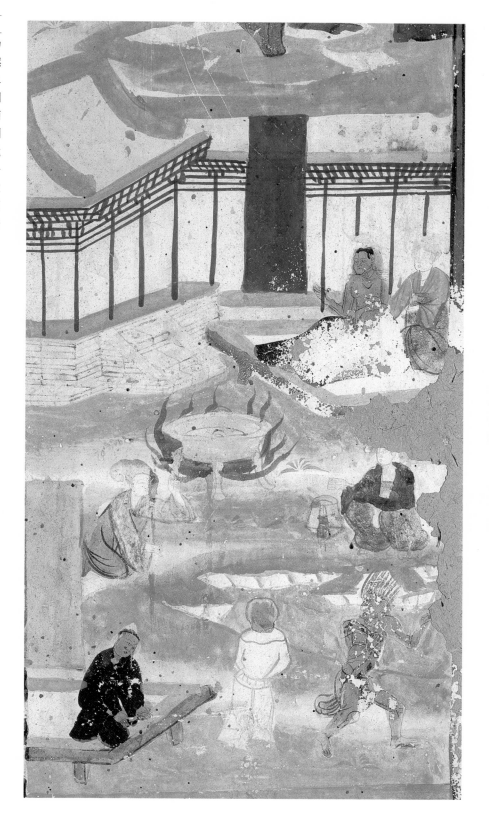

220 巫术祈赛

为了寻找供养释迦的理想境地，一行人
将外出寻地买园，出发前请女巫赛神，以
祈求路途平安。女巫怀抱琵琶，在神坛前
又唱又跳，骑马的是使者。

晚唐 莫9 南壁

221 神坛

此为巫师作法时所设坛，坛有三阶，坛上
四角立柱，上系飘带，或竖幡。坛是巫与
神相交通的圣地。

五代 莫146 西壁

222 巫舞

神坛前铺花毡一方，女巫抱琵琶歌舞赛神。

中唐　莫360　北壁

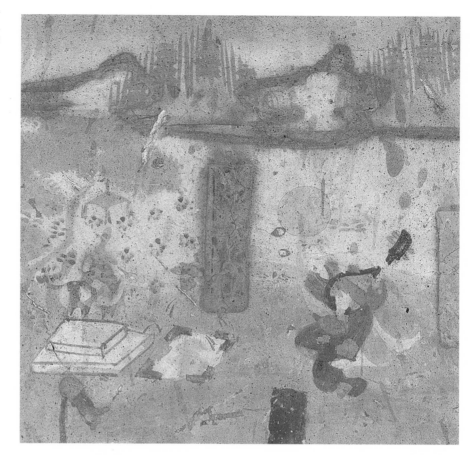

223 巫舞

神坛前女巫抱琵琶歌唱，男觋和乐起舞。

中唐　莫7　南壁

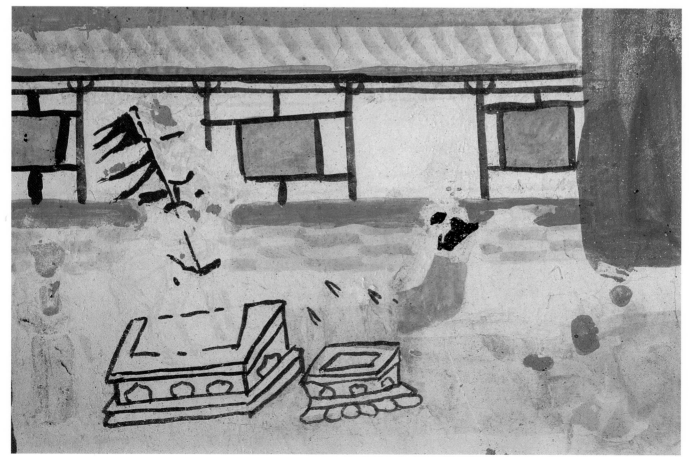

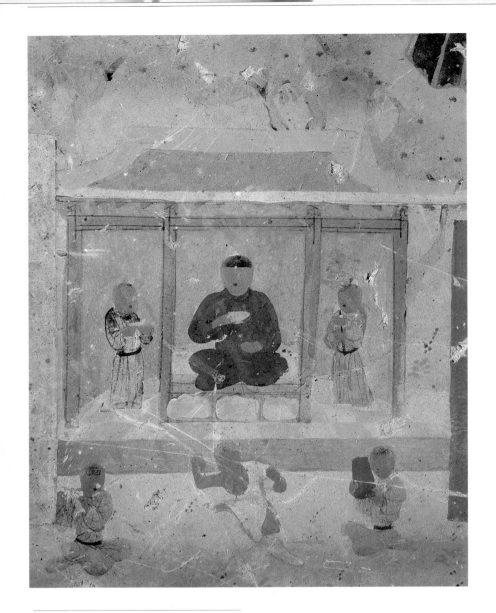

224　巫舞

巫师坐屋内，右手端水碗、念咒作法，两
旁各有一侍儿。屋前乐舞齐作，从左至
右：吹笛、舞蹈、拍板。侍儿和乐舞伎都
是童子，头上还留有髫发。

晚唐　莫14　南壁

225　纸马

坛上立马一匹，上坐一人身兽头者，头顶
似为华盖。坛旁蹲着一人，正伸手取供
品，这两人均非真实形象，是虚幻之影，
代表下降的神灵。右侧一人正双手往案
桌上供，供桌的一侧一男觋在跳舞。

中唐　莫358　北壁

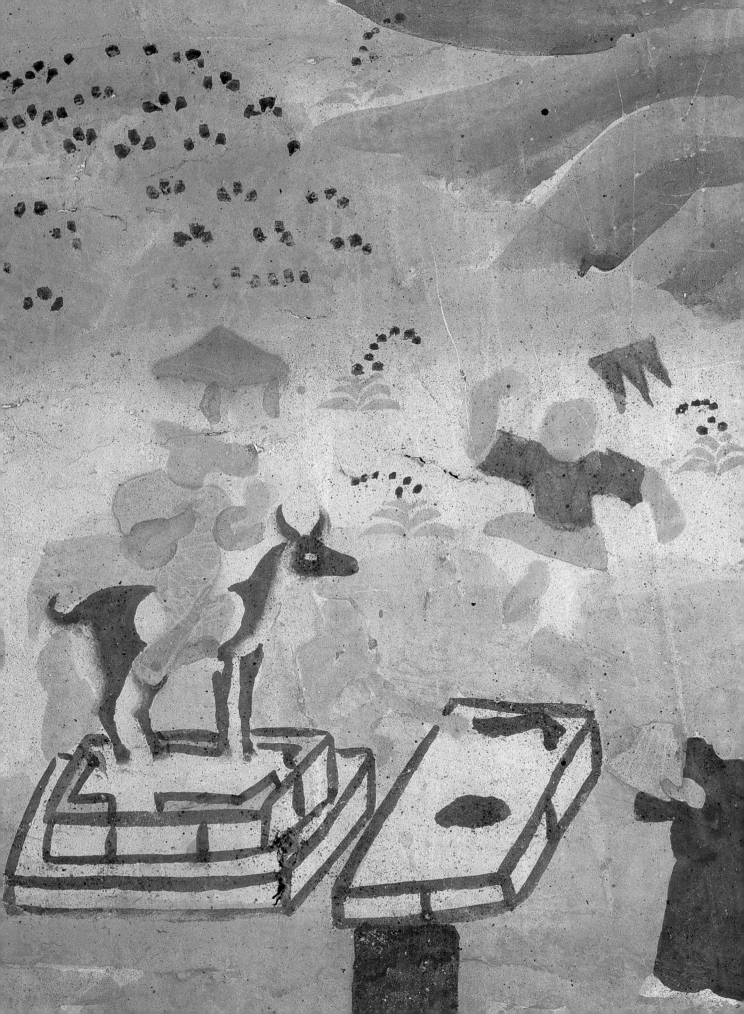

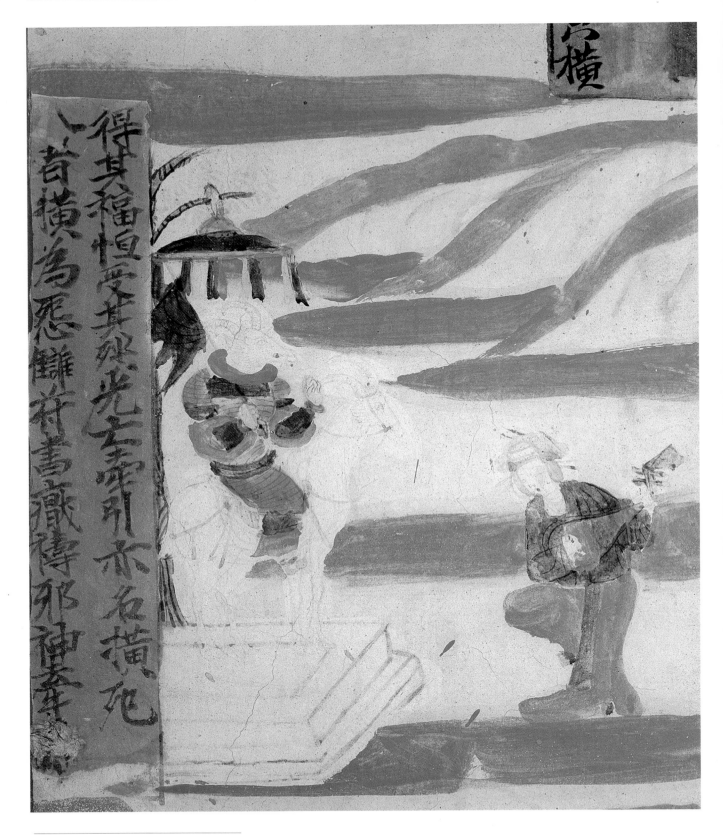

226　纸马

坛上为纸马及神灵的幻影，坛前女巫抱
着琵琶歌舞。

宋　莫76　北壁

图版索引

敦煌石窟分布图

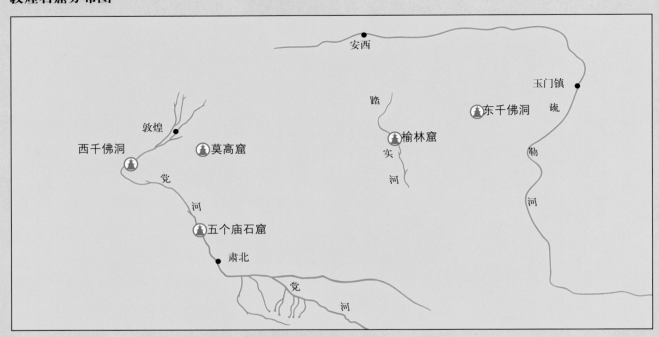

敦煌历史年表

历史时代	起止年代	统治王朝及年代	行政建置	备 注
汉	公元前111—公元219	西汉 公元前111—公元8 新莽 公元9—23 东汉 公元23—219	敦煌郡敦煌县 敦德郡敦德亭 敦煌郡	公元前111年敦煌始设郡 公元23年隗嚣反新莽；公元25年窦融据河西复敦煌郡名
三国	公元220—265	曹魏 公元220—265	敦煌郡	
西晋	公元266—316	西晋 公元266—316	敦煌郡	
十六国	公元317—439	前凉 公元317—376 前秦 公元376—385 后凉 公元386—400 西凉 公元400—421 北凉 公元421—439	沙州、敦煌郡 敦煌郡 敦煌郡 敦煌郡 敦煌郡	公元336年始置沙州；公元366年敦煌莫高窟始建窟 公元400至公元405年为西凉国都
北朝	公元439—581	北魏 公元439—535 西魏 公元535—557 北周 公元557—581	沙州、敦煌镇、义州、瓜州 瓜州 瓜州鸣沙县	公元444年置镇，公元516年罢，为义州；公元524年复瓜州 公元563年改鸣沙县，至北周末
隋	公元581—618	隋 公元581—618	瓜州敦煌郡	
唐	公元619—781	唐 公元619—781	沙州、敦煌郡	公元622年设西沙州，公元633年改沙州；公元740年改郡，公元758年复为沙州
吐蕃	公元781—848	吐蕃 公元781—848	沙州敦煌县	
张氏归义军	公元848—910	唐 公元848—907	沙州敦煌县	公元907年唐亡后，张氏归义军仍奉唐正朔
西汉金山国	公元910—914		国都	
曹氏归义军	公元914—1036	后梁 公元914—923 后唐 公元923—936 后晋 公元936—946 后汉 公元947—950 后周 公元951—960 宋 公元960—1036	沙州敦煌县 沙州敦煌县 沙州敦煌县 沙州敦煌县 沙州敦煌县 沙州敦煌县	
西夏	公元1036—1227	西夏 公元1036—1227	沙州	
蒙元	公元1227—1402	蒙古 公元1227—1271 元 公元1271—1368 北元 公元1368—1402	沙州路 沙州路 沙州路	
明	公元1402—1644	明 公元1404—1524	沙州卫、罕东卫	公元1516年吐鲁番占；公元1524年关闭嘉峪关后，敦煌凋零
清	公元1644—1911	清 公元1715—1911	敦煌县	公元1715年清兵出嘉峪关收复敦煌，公元1724年筑城置县

图书在版编目（CIP）数据

敦煌石窟全集．25，民俗画卷／敦煌研究院主编；谭蝉雪本卷主编．
—上海：上海人民出版社，2001
ISBN 7-208-03723-X

Ⅰ．敦…　Ⅱ．①敦…②谭…　Ⅲ．①敦煌石窟-全集
②敦煌石窟-壁画：风俗画-画册　Ⅳ．K879.21

中国版本图书馆 CIP 数据核字(2001)第 20426 号

ⓒ 上海人民出版社、商务印书馆(香港)有限公司

简体字版
策　划　　　陈　昕
责任编辑　　张美娣
设　计　　　吕敬人
美术编辑　　赵小卫

敦煌石窟全集
· 25 ·

民 俗 画 卷
敦煌研究院主编
本卷主编　谭蝉雪
上 海 世 纪 出 版 集 团
上海人民出版社出版、发行
(上海福建中路 193 号　邮政编码 200001)
新华书店上海发行所经销
中华商务分色制版公司制版　中华商务彩色印刷有限公司印刷
开本 889 × 1194 1/16　印张 16
2001 年 12 月第 1 版　2001 年 12 月第 1 次印刷
印数 1-2,500
ISBN 7-208-03723-X/J · 31
定价 320.00元

(限在中国大陆地区出版发行)